모네가 사랑한 정원

Monet's Garden in Art
by Debra N. Mancoff

화 가 이 자 정 원 사 , 클 로 드 모 네 의 그 림 과 정 원 에 관 한 에 세 이

모네가 사랑한 정원
— MONET'S GARDEN IN ART —

데브라 맨코프 지음 | 김잔디 옮김

중앙books

|차|례|

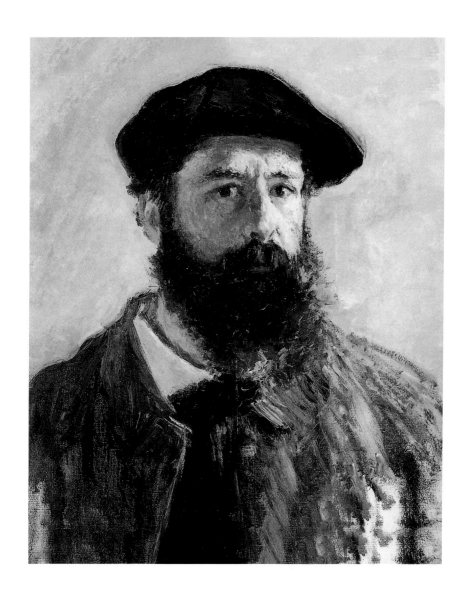

베레모를 쓴 자화상Self-portrait with a Beret, 1886년, 개인 소장

모네는 자화상을 거의 남기지 않았다. 이 작품은 첫 자화상으로 두터운 스웨터에 푸른색 점퍼를 입고 소박한 베레모를 쓰고 있다. 물감을 얇게 재빨리 칠했으며 이마에 깊게 파인 주름과 굳게 다문 입술이 강렬한 인상을 준다. 모네가 작품 소재를 찾아 시골 지역으로 자주 여행을 다닐 무렵의 그림으로 정원에 열정을 쏟기 전이다.

화가이자 정원사, 클로드 모네

클로드 모네는 자기 그림을 이해하려면 백마디 설명보다 자신이 직접 가꾼 정원을 보는 게 낫다고 말한 바 있다. 1920년 모네는 80세 생일을 맞았다. 인상파 작품의 컬렉터인 트레비즈 공작이 그의 생일을 축하하기 위해 지베르니를 방문했다. 연로한 시인 같은 면모를 풍기면서도 여전히 활기찬 대가가 현관으로 나와 트레비즈 공작을 맞았다. 트레비즈 공작은 모네의 작업실에 있을 〈수련〉 대장식화(Grande Decoration)부터 보기를 간절히 바랐지만 모네가 꺼낸 뜻밖의 첫마디에 놀라는 한편 즐거움을 느꼈다. 손님에게 가벼운 인사를 건네며 모네는 이렇게 말했다. "날씨가 참 좋군요. 먼저 정원을 둘러보겠소?"

모네는 자기 작품에 대해서는 말을 아꼈지만 정원 얘기를 할 때면 언제나 활기에 넘쳤다. 아르장퇴유에서 빌린 첫 번째 집을 환하게 밝혀주었던 소박한 화단부터 지베르니에 조성한 커다란 정원에 이르기까지 그는 정원을 꾸미는 데 공들였다. 다채로운 꽃으로 가득한 정원과 고요한 연못이 있는 물의 정원을 둘러보지 않고는 모네의 집을 가봤다고 말할 수 없다. 비평가와 동료들은 모네가 정원을 꾸미면서 사람도 달라졌다고 느꼈다. 파리에 있을 때는 엄격하고 무뚝뚝했지만 지베르니에서 본 그의 모습은 온화하고 열정적이었다. 모네는 봄에 꽃망울을 터뜨리는 아이리스와 오후에 꽃봉오리가 벌어지는 수련, 한여름의 따

가운 햇살이 내리쬘 때 만개하는 등나무 꽃 등 순식간에 지나가는 꽃의 아름다움을 놓치지 말라고 손님들에게 당부하곤 했다. 예리한 손님들은 그가 단순히 계절마다 변화하는 화려한 풍경뿐 아니라 다른 무언가를 공유하고 싶어한다는 사실을 눈치챘다. 모네는 자신의 작품의 아름다움과 명료함을 온전히 이해하도록 돕는 것이 정원이라고 생각했던 것이다.

모네는 자기 작품에 대해 말할 때 단어를 매우 신중하게 선택했다. 그는 만년에 한 비평가에게 "이론에 대해서는 항상 공포심을 느꼈다"라고 말했으며, 현대 미술에 공헌한 바를 알려달라는 요청에는 간단히 대답했다. "순간적으로 스쳐간 장면에서 받은 인상을 전달하기 위해 자연을 사실적으로 묘사하는 것이 나의 유일한 장점이다." 모네는 오랜 기간의 작품 활동을 통해, 자신의 목표는 자연에서 받은 느낌에 구체적인 형식을 부여하여 표현하는 것이라는 신념을 가졌다.

모네는 서로 밀접한 관계를 맺고 있는 자연과 예술에서 영감을 받았고, 관찰력에 의존하여 시선이 가는 대로 붓을 움직였다. 그에게 인상파 화가라는 명성을 부여해준 초기 야외 회화부터 그의 작품 세계를 망라하는 대장식화까지, 빛의 움직임 속에서 포착한 자연의 '인상들'을 화폭에 담아내려 했다. 그는 매일 순환하는 태양과 1년 동안 바뀌는 계절 등 변화하는 세계를 관찰하면서 순간을 포착하여 무한하고 다채로운 영속성을 부여하고자 했다.

오스카 클로드 모네는 1840년 11월 14일 파리에서 태어났으며, 노르망디 해안의 르아브르 항구에서 북쪽으로 떨어진 교외 지역 잉구빌에서 어린 시절을 보냈다. 유년기는 평탄했다. 아버지가 무슨 일을 했는지는 기록에 없지만 그의 가족은 하숙을 쳐서 생활비에 보탰다.

청소년기에는 르아브르의 학교를 다녔고 나폴레옹 시절의 궁정화가 자크 루소 다비드의 제자인 장 프랑수아 오샤르에게 미술 교육을 받았다. 아주 초기의 작품은 남아 있지 않지만 모네는 교과서 여백에 캐리커처를 그리거나 스케치하는 것을 좋아했다. 이 무렵에 그린 작품 중에서 지금껏 남아 있는 스케치북에는 모네의 뛰어난 재능과 자연에 대한 관심이 드러난다. 르아브르 주변의 식물과 바위를 묘사했고, 배와 지역 주민 등 생생한 시골 풍경을 그렸다. 1858년경에 모네는 해변 풍경화가 외젠 부댕을 알게 되었는데, 그로부터 자연광 속의 사물을 즉흥적으로 표현하는 감각을 배우고 야외에서 일정한 장소를 정해 그림 그리는 법을 접하게 되었다.

나중에 모네는 그 시절을 회상하며 부댕과 함께 작업하면서 "마침내 눈을 떴고 진정으로 자연을 이해하게 되었다"라고 말했다.

초기 경험

———— 1859년 봄, 모네는 그림 교육을 체계적으로 받기 위해 파리로 갔다. 5월 중순 파리에 도착해서 살롱과 프랑스 국립미술학교인 에콜 데 보자르가 연계하여 개최하는 현대 미술의 공식 행사인 연간 전시회를 관람했다. 그곳에서 풍경화가인 콩스탕 트루아용, 카미유 코로, 샤를 프랑수아 도비니의 작품을 접하고 깊은 감명을 받았다. 이들은 모두 퐁텐블로 숲 외곽에 있는 바르비종에 살면서 그림을 그렸는데, 그 마을의 이름을 딴 바르비종파로 불렸다. 바르비

종파는 외젠 부댕과 마찬가지로 풍경에 존재하는 빛의 미묘한 효과에 주목하고 야외에서 그림을 그리는 자연주의적인 접근을 중시했다.

모네는 예전에 그림 모델을 했던 사람이 운영하는 아틀리에인 파리 아카데미 쉬스에 등록했다. 에콜 데 보자르 같은 공식 교육기관이 아닌 아카데미 쉬스는 수업료를 받지 않았으며 교육과정이 엄격하지도 않았다. 이곳에 등록한 예술가들은 약간의 수수료를 내면 작업실과 모델을 확보할 수 있었으며, 작품에 대한 의견을 주고받을 수도 있었다. 모네는 이곳에서 만난 카미유 피사로와 마음이 통했고, 곧 친구가 되어 함께 파리 근교로 그림 여행을 다녔다.

1861년 봄에 모네는 군대에 징집되는 바람에 공부를 중단할 수밖에 없었다. 모네는 주아브병(프랑스 군에 복무하던 알제리 병사) 산하의 기병 사단에 소속되어 알제리의 수도 알제로 차출되었다. 그러나 5년의 복무 기간을 한참 앞두고 장티푸스에 걸려 1862년 8월에 르아브르 근교의 집으로 돌아왔다. 모네는 병이 낫고 나서도 군대로 돌아갈 마음이 없었고, 고모인 소피 르카드르의 도움으로 잔여 복무기간을 면제받고 파리에서 미술 공부를 계속할 수 있었다. 모네의 장래를 걱정하던 고모와 아버지의 기대에 부응하기 위해 유서 깊은 아틀리에를 찾다가 1862년 말 관전파 화가로 명망 높던 샤를 글레르의 문하에 들어갔다. 글레르는 참을성 있는 스승이었으며 제자들이 스스로 목표를 추구하도록 격려했다. 모네는 프레데리크 바지유와 피에르 오귀스트 르누아르, 알프레드 시슬레 등과 함께 작업실에서 인물화를 그리면서도 시간이 날 때마다 야외로 나가 풍경화를 그리곤 했다.

모네와 동료들은 현대 도시라는 주제에 매료되었다. 파리 외곽에서 철도 교각

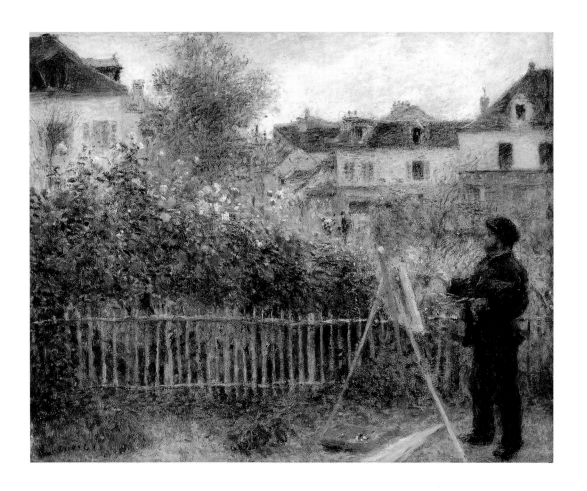

피에르 오귀스트 르누아르, 아르장퇴유의 정원에서 그림을 그리는 모네 Monet Painting in his Garden at Argenteuil, 1873년, 코네티컷, 워즈워스 아테네움 미술관

젊은 시절 모네는 파리에서 도시 풍경화가로 명성을 얻었다. 하지만 1872년 아르장퇴유에서 첫 여름을 맞으면서 직접 가꾼 아름다운 정원에 큰 애착을 가지게 되었다. 그 후 모네는 평생 동안 정원에서 위안과 영감을 얻었다.

과 공장 굴뚝 등을 그리며 현대사회의 발전과 시골까지 파고든 산업화의 영향을 사실적으로 묘사했다. 화가들은 도회지 삶의 진수를 포착하기 위해 공원이나 도시 거리가 내려다보이는 발코니에 이젤을 설치했다.

그들은 대상의 순간적 이미지를 포착하고자 했으며, 이는 10년 후에 나타난 첫 번째 인상파 화가들의 다양한 스타일을 통합하는 사상적 토대가 된다. 1864년 후반 샤를 글레르는 시력이 나빠지고 경제적인 어려움을 겪으면서 아틀리에 문을 닫았고, 이로써 모네가 받은 공식적인 미술 교육도 끝이 났다.

이듬해 봄 모네는 살롱의 연간 전시회에 대형 바다 풍경화 두 점을 출품하여 입선했다. 1866년에도 바다 풍경화를 출품하여 입선했지만 1867년에는 바지유, 피사로, 르누아르, 시슬레의 작품과 함께 살롱전에서 거부당했다. 모네는 1868년에도 또 다른 바다 풍경화를 출품하여 입선했다. 그런데 전해에 살롱전에서 낙선한 〈정원의 여인들〉(27쪽)이 당시 예술 비평을 쓰던 저명한 소설가 에밀 졸라의 눈에 띄었다. 졸라는 기존 통념에서 벗어나 눈에 보이는 대로 정확하게 삶을 그려낸 모네와 그의 동료들에게 찬사를 보냈다. 그는 모네의 통찰력에 감명을 받고 "인간의 손길로 가꾼 세련된 자연 풍경에 대한 화가의 각별한 애정"에 찬사를 보냈으며, 실제 삶이라는 주제를 묘사하는 것이 현대 예술에서 얼마나 중요한지 제대로 인식할 것을 심사위원들에게 촉구했다. 하지만 모네와 동료 화가들은 살롱전에서 몇 년째 계속 거부당하자 공식 살롱을 떠나 작품을 전시할 수 있는 독립적인 공간을 찾기 시작했다. 말년에 명망 있는 프랑스 학술원의 회원으로 추대되었을 때 모네는 이를 거부하며 이렇게 선언했다.

"나는 지금까지, 그리고 지금도, 앞으로도 항상 독립적으로 활동할 것이다."

정원 회화에 대한 모네의 관심은 현대의 삶에 초점을 맞춘 작품 방향과 일맥상통한다. 파리에 있는 튈르리 궁전의 잘 손질된 정원, 고모 집을 방문했을 때 들렀던 노르망디의 휴양지 생타드레스의 격조 높은 조경은 화려하게 차려입은 남녀가 등장하는 현대적 작품의 세련된 배경이 되었다. 에밀 졸라는 이처럼 도시를 우아하게 묘사한 그림을 보고 "정확하고 솔직한 눈"을 통해 "실제로 자신이 살아가는 세계에서 작품에 대한 관점을 세우려 하는" 화가의 모습을 발견했다. 하지만 모네는 1871년에 파리를 벗어나 교외에 있는 아르장퇴유로 이사 가기로 결심했다. 그는 아르장퇴유에서 조용히 그림 그릴 곳을 찾았고, 새로 이사 간 집에서 가족과 만족스러운 생활을 했다. 또한 처음으로 자기 정원을 가꾸었다. 모네가 빌린 집은 화단으로 둘러싸여 있었다. 모네는 집 뒤쪽의 테라스에 화분을 가득 가져다놓고 색색의 화단으로 풍성하게 장식했다. 그는 집 밖에서 아내와 아들을 그렸고, 그림의 배경이 되는 정원은 편안한 가정생활에 대한 내밀한 만족감을 표현하는 장소가 되었다. 이후에 모네는 힘겨운 시간을 겪는 동안 정원 덕분에 안정을 찾았다고 회상했다. 정원은 그에게 식물을 가꾸고 그림을 그리고 자연과 예술에 대한 애정을 조화시킬 수 있는 피난처였다.

지베르니로 가다

──────── 1883년에 모네는 지베르니로 이사했다. 그 후 여생을 지베르니에서 보내면서 40년이 넘는 세월에 걸쳐 집 주변에 그동안 꿈꿔왔던 모

습을 투영하여 정원으로 가꾸었다. 센 강 계곡에 자리 잡은 지베르니는 솟아오른 절벽과 꽃이 핀 초원이 있어 다채로운 풍광과 빛의 변화를 보여주었다. 아침에는 안개가 끼고 부드러운 이슬방울이 맺히고 따사로운 햇살이 비치는 곳이었다. 봄과 여름이 길어서 식물의 생장이 오래 지속된 덕분에 정원을 가꾸는 데 더할 나위 없었고, 항상 정원에서 그림 소재를 찾을 수 있었다.

정원은 그 자체가 모네의 작품으로 진화했다. 처음에는 아이들과 함께 정원을 가꿨지만 규모와 범위가 커지자 전문 정원사들을 고용하여 직접 지시를 내렸다. 그는 최신 원예학 서적을 탐독했고 당시 정원 애호가들 사이에서 유행했던 원예 카탈로그에서 세계 각지의 다양한 꽃과 식물의 씨앗과 구근을 주문했다. 1893년에는 길 건너 자신의 집을 마주 보는 땅을 구입하여 연못이 있는 물의 정원을 조성했다. 연못에 수련을 심고 물가에 버드나무와 대나무를 둘러 심었으며, 습기가 많은 못가에 꽃을 가득 심었다.

정원을 가꾸면서 그의 작품 세계도 발전했다. 모네는 지베르니에 정착하고 처음 몇 년은 시간의 흐름에 따라 일시적이나 계절적으로 빛이 변화하는 양상을 관찰하여 찰나의 순간을 화폭에 담아낼 장소를 찾아 노르망디 해안과 루앙, 리비에라 등으로 여행을 다녔다. 하지만 정원이 무르익어갈수록 자신이 찾던 것을 집에서 발견했다. 그는 화단을 색과 높이에 따라 분류한 뒤 자연스러운 아름다움을 드러내는 대규모의 정물화처럼 꾸몄다. 강렬한 자연광 아래에서 꽃을 관찰하여 싱그러운 색채의 향연을 표현했다. 무성한 풀과 나무, 꽃을 심고 굽이치는 둑을 만들었으며 구불구불한 길을 내어 물의 정원을 조성했다. 정원사는 수면이 빛을 반사하도록 매일 아침 수련을 솎아내고 남은 수련들의 먼지를 닦

지베르니 정원의 모네, 1924년, 개인 소장

모네는 처음에는 소박한 마음으로 지베르니의 정원에 꽃을 심었다. "날씨가 좋지 않을 때도 그림을 그릴
수 있도록 꽃을 키우고 싶었다." 정원은 팔레트 위의 물감처럼 색에 따라 분류된 무성한 화단으로 가득
했으며 해가 갈수록 화려해졌다. 그는 예술과 자연에 대한 애정을 바탕으로 자신의 그림과 정원 간의 깊
은 관계를 인식했다.

앙리 마뉘엘, 지베르니 작업실의 모네, 개인 소장

모네는 물의 정원을 아주 간단하게 설명했다. "나는 항상 하늘과 물, 이파리와 꽃을 사랑했다. 내 작은 연못에서 얼마든지 그것들을 발견할 수 있었다." 모네는 유리알 같은 수면에 떠 있는 화사한 수련을 바라보며 오랜 시간 사색에 잠긴 끝에 가장 대담한 혁신이자 지속적인 모티프가 되어줄 존재를 찾아냈다. 그는 이렇게 고백했다. "수련을 이해하는 데 오랜 시간이 걸렸다. 어느 순간 갑자기 연못에서 황홀한 광경을 보았다. 나는 바로 팔레트를 집어들었다."

아낸 후 성글고 둥근 모양으로 다듬었다. 모네는 제멋대로 이는 물결에 수련이 흐트러지고 연못에 드리운 나무와 구름이 유리알 같은 수면에 비쳐 흔들리는 모습을 화폭에 담았다.

모네의 정원을 한 번도 보지 못했던 프랑스의 소설가 마르셀 프루스트는 "스케치가 살아 있다. 색상이 조화롭게 구성된 팔레트를 미리 이 작품을 위해 치밀하게 준비해놓은 듯하다"라고 말했다. 모네는 예술을 추구하면서 자연과 깊은 교감에 빠져들었으며 자기 앞에 펼쳐지는 무한한 자연의 모습을 관찰하고 그리기 위해 정원을 출발점으로 삼았다.

모네는 생애 후반부에 왕성하게 활동하면서 정원에서만 예술적 영감을 찾았다. 봄이면 꽃이 피어나기를 기다렸고 여름에는 지칠 때까지 붓을 움직였으며, 겨울이 되면 그동안 완벽한 탐구를 위해 수집해온 시각 정보를 더듬어가며 작품활동을 계속했다.

예리한 비평가들은 정원에 쏟는 모네의 열정이 화가로서의 정체성의 일부이며 이를 통해 예술적인 감각을 키웠다는 사실을 알아챘다. 하지만 비평가들이 모네의 작품을 두고 현실과 동떨어진 황홀한 '동화의 나라'를 묘사했다고 평가했을 때 모네는 화를 냈다. 그는 "정원을 그리는 것은 믿음과 사랑, 겸손에서 나오는 행위로서, 정원에서 자연과의 조화를 발견하여 작품과 나를 동일시하고 작품 속으로 흡수될 수 있었다"라고 반박했다. 그는 "현상에서 조화를 발견한 사람은 현실로부터, 적어도 인식 가능한 현실로부터 동떨어질 수 없다"라고 확신했고, 자신의 정원이야말로 현실에 가장 단단하게 뿌리내린 존재라고 생각했다.

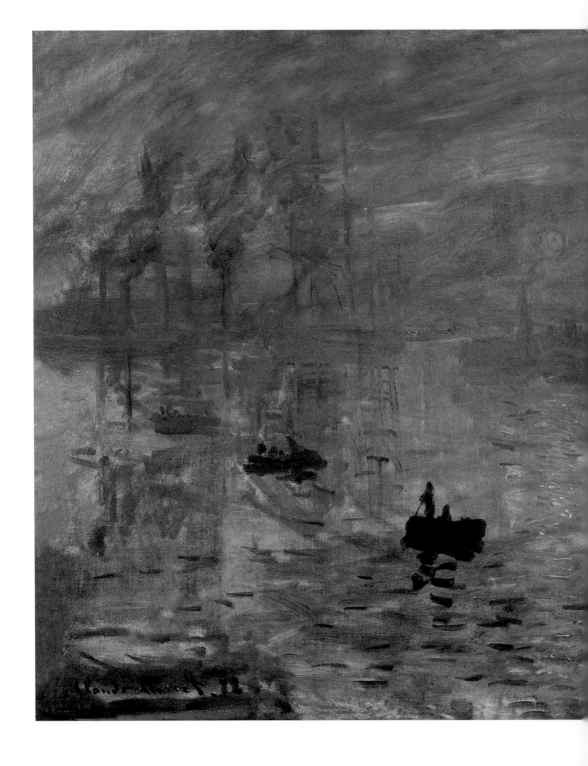

인상: 해돋이Impression: Sunrise,
1872년, 파리, 마르모탕-모네 미술관

잔잔하고 빛나는 수면 위로 해가 떠오르는 모습을 그린
이 작품은 제1회 '무명 예술가 협회전'(이후에 인상파
전시회로 유명해짐)에서 공개된 후 평단의 조롱거리가
되었다. 특히 대충 작업한 듯한 붓놀림으로 인해 무질서
한 데다 그리다 만 듯하다는 혹평을 받았다. 하지만 인상
파의 대표적인 표현 기법이 된 짧은 붓놀림은 빛의 작용
으로 나타나는 찰나의 순간이 지닌 인상을 잘 잡아냈다.

1장

모네의 집과 정원

"내가 화가가 된 것은 모두 꽃 덕분이다."

- 클로드 모네

클로드 모네는 현대 도시 풍경화 장르의 대표적인 화가로 떠올랐다. 1868년 소설가이자 예술 평론가인 에밀 졸라는 유력 신문 〈레베느망L' Evénement〉에 기고한 글에서 새롭게 등장한 젊은 예술가 집단을 '사실주의자'라고 부르며 모네를 리더로 지목했다. 에밀 졸라는 이 대담한 젊은 화가들이 눈에 보이는 그대로 세계를 표현하고 실제 경험을 예술을 통해 힘차고 생동감 있게 나타낸다고 했다. 그는 특히 모네에게 찬사를 보냈다. "그는 젖먹이 단계에 있는 이 시대를 성숙시켰고 자기 주변의 세계에 대한 애정 속에서 성장했으며 앞으로도 계속 성장할 것이다."

에밀 졸라의 생각은 틀리지 않았다. 모네는 오랜 기간에 걸쳐 많은 작품을 발표하는 동안 자기를 둘러싼 세계로부터 영감을 얻었다. 하지만 졸라의 글이 발표되고 몇 년 후에 모네는 가족과 작품 활동을 위해 평온하고 조용한 장소를 찾아 파리를 떠났다. 그는 변화와 시련으로 가득했던 1870년대를 버텨내기 위해 도심을 벗어나서 가정의 안정을 이루고 활력을 찾았다. 이 격동의 시절에 모네는 기차역과 센 강이 가까운 파리에서 멀지 않은 교외에 아주 크고 편안한 집들을 빌렸다. 빌린 집마다 항상 꽃이 만발하고 나무가 우거진 아름다운 정원이 있어 그에게 영감을 주었다. 모네는 만년에 이르렀을 때 정원에 대한 애정을 애틋

하게 추억한다. "불행했던 어린 시절에 정원 일을 배웠다. 화가가 된 것은 꽃 덕분인 듯하다."

그는 도시에서 벗어나면서 정원이 평생에 걸친 주제가 될 것을 알아차렸다. 교외에 위치한 소박한 정원은 삶과 일, 작품 활동에 있어 섬세한 감각을 깨우면서도 적절한 균형을 잡을 수 있도록 세련되고 자연적인 환경을 제공했다.

불확실한 시대

─────────── 에밀 졸라의 확신에도 불구하고 1870년대 초반 모네는 화가로서 불확실한 미래에 직면했다. 1868년 살롱전에 단 한 점만 출품할 수 있었으며 이후 2년 동안 그의 그림은 살롱전에 받아들여지지 않았다. 1870년 7월에 프로이센-프랑스 전쟁이 발발하자 모네는 파리를 떠났다. 그는 9년 전인 1861년에 프랑스 육군에 징집된 적이 있었다. 복무한 지 6개월 만에 병을 얻어 조기 제대한 후 다시 군대로 돌아가지 않았다. 새로운 전쟁이 일어나자 징병될까 봐 두려웠던 그는 1870년 9월 5일에 여권이 나오자마자 런던으로 떠났다.

그림을 많이 그리지는 않았지만 8개월 동안 런던에서 머물렀던 시간은 그의 작품에 큰 영향을 미쳤다. 자연을 관찰해야 미학적인 표현을 할 수 있다고 믿었던 존 콘스터블과 윌리엄 터너의 풍경화를 친구이자 동료 화가인 카미유 피사로와 함께 연구했다. 또한 영국에서 폴 뒤랑-뤼엘을 만났다. 여러 나라에 고객을 보유한 프랑스인 미술상 뒤랑-뤼엘은 영국에서 모네의 전시회를 개최했고,

중간에 몇 번 중단된 것을 제외하면 모네가 죽을 때까지 후원했다. 1871년 1월 말 프로이센-프랑스 전쟁이 끝난 후에도 모네는 네덜란드를 여행하면서 외국에 머물렀다. 그러다 마침내 1871년 가을에 파리로 돌아왔다.

그 무렵 모네는 개인적으로도 많은 변화를 겪었다. 1870년 6월 28일 그는 카미유 레오니 동시외와 결혼했다. 카미유는 프랑스 남동부에 있는 리옹 출신이지만 파리에서 자랐고, 1865년 초부터 모네의 그림에서 화려한 옷을 입은 여인으로 등장한다. 1867년에 장남 장이 태어났지만 모네 가족의 반대와 경제적 어려움 탓에 결혼을 하지 못했다.

오랫동안 미뤄오던 결혼을 했지만 기쁨도 잠시, 나쁜 일들이 연이어 찾아왔다. 결혼한 지 일주일도 채 되지 않아 모네의 고모인 소피 르카드르가 죽었다. 르카드르 고모는 모네가 자신의 꿈을 마음껏 펼칠 수 있도록 경제적 지원뿐만 아니라 열렬한 격려를 아끼지 않았던 충실한 후원자였다. 이후에도 가까운 이들의 죽음이 잇따랐다. 가장 친한 친구였던 프레데리크 바지유가 11월에 전쟁터에서 전사했으며, 1871년 초에는 모네의 아버지 클라우드 아돌프 모네가 사망했다.

1871년 가을 파리로 돌아온 모네는 프로이센의 공격과 파리 코뮌 혁명으로 파괴된 도시를 고통스럽게 지켜보았다. 나폴레옹 3세 시대에 건설된 대로를 따라 심은 나무와 불로뉴 숲의 오래된 나무들이 쓰러지고 불에 탔으며 거리와 공원에도 무력 충돌이 남긴 상흔이 있었다. 조용히 작품 활동을 하며 가족과 편안한 삶을 누리길 바란 모네는 1871년 12월 아르장퇴유 마을에 집을 얻었다.

아르장퇴유는 작은 언덕에 자리잡은 마을로 파리에서 센 강을 따라 북서쪽으

로 12킬로미터 정도 떨어져 있다. 19세기 파리 중산층 사이에서 그림 같은 풍경을 지닌 주말 휴양지로 유명했으며, 현대적 교외 환경을 갖추고 있어 여유로운 전원생활을 즐길 수 있었다. 프랑스의 저술가 조지 라포세는 1850년에 출간한 《파리 주변의 역사Histoire des environs de paris》에서 아르장퇴유를 '생기와 풍요가 넘치는 활기찬 마을'로 묘사했다. 목가적인 분위기와 아름다운 풍경을 가진 데다 파리에서도 멀지 않아 접근성이 좋은 이 작은 마을은 현대 여행책자에서도 철도 근처에 위치한 '쾌적한 소도시'로 소개된다. 아르장퇴유에서 기차를 타면 15분 만에 파리 생라자르역에 도착할 수 있다.

조용한 은둔

──────── 프로이센-프랑스 전쟁이 발발하기 전부터 모네는 예술적 비전을 실행에 옮길 만한 조용하고 경관이 아름다운 곳으로 이주하기를 간절히 원했다. 1868년 12월 노르망디로 그림 여행을 떠났을 때 바지유에게 쓴 편지에서 자신은 번잡한 도시가 전혀 그립지 않다고 하면서 "이처럼 아름답고 조용한 자연의 한 귀퉁이에서 영원히 사는 것이 나의 소망이다"라고 고백했다. 아르장퇴유는 도시와 시골 중간에 위치한 조용한 은신처이자 파리에서도 가깝기 때문에 모네에게 적절한 타협안이었다. 그가 얻은 집은 기차역과 센 강에서 가까웠다. 1872년 초 가족과 함께 새집에 정착하자 곧 아름다운 봄이 찾아왔고, 꽃이 만개한 정원과 이를 둘러싼 과수원 덕분에 집 밖으로만 나가도 예술적 영감을 얻을

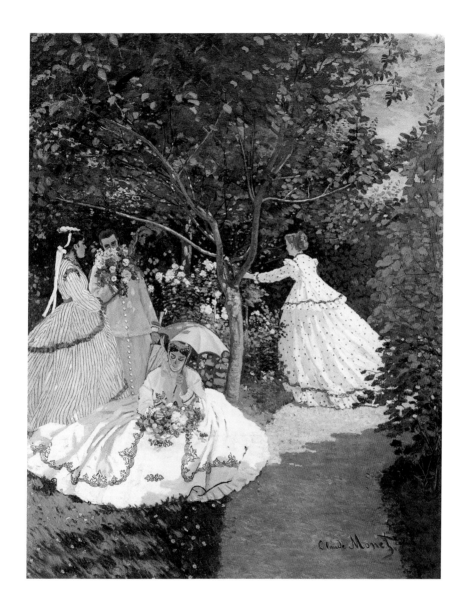

정원의 여인들 Women in the Garden, 1866~1867년, 파리, 오르세 미술관

나뭇가지 사이로 비쳐 들어오는 햇살, 지면과 여인들의 드레스에 불규칙하게 어른거리는 빛에서 자연
광에 대한 모네의 세밀한 관찰력을 엿볼 수 있다. 에밀 졸라는 모네가 즐겨 그렸던 화려한 차림새의 우
아한 여인들을 보고 그를 "진정한 파리지앵"이라고 불렀다. 모네는 이 작품을 잠깐 세 들어 산 집에 딸린
정원에서 그리기 시작했지만 작품 속 세련된 분위기로 보아 공원이 배경인 것으로 추측된다.

수 있었다.

아르장퇴유에서 최초로 그린 정원 풍경은 라일락이 활짝 핀 화단이었다. 모네는 〈정원〉, 〈맑은 날의 라일락〉, 〈책 읽는 여인〉, 〈흐린 날의 라일락〉에서 나뭇가지가 드리운 그늘 아래 화려하게 차려입고 휴식을 취하는 여인의 모습을 그렸다. 하지만 이 작품들의 진정한 주제는 빛의 특징과 대기의 효과였다. 봄에 피어난 꽃의 섬세한 색조를 표현하기 위해 은은하게 빛나는 색상의 물감을 사용했고, 시시각각 변하는 햇빛이 나뭇가지와 땅을 통과하여 빛과 그림자 속에서 만들어내는 역동성을 나타내기 위해 짧고 빠르게 붓을 놀렸다. 모네는 자연 속에서 태양빛을 받으며 대상을 관찰하여 기록으로 남겼다.

불과 4년 전 에밀 졸라는 모네가 "진정한 파리지앵"이며 화폭에 항상 최신 유행의 옷을 차려입은 남녀를 등장시킴으로써 풍경화에 도시적인 영혼을 불어넣었다고 평가했다. 모네는 도심의 공원에서 작업하건 조용한 시골에서 작업하건 자연 그대로의 모습이 담긴 숲보다는 인간이 가꾼 정원을 선호했기 때문에 "사람의 손길이 닿지 않은 자연에는 흥미가 없는 듯하다"라는 평가를 받기도 했다. 졸라는 흐르는 듯 매끈한 여름 드레스를 입은 네 명의 여인을 그린 〈정원의 여인들〉(27쪽)을 "정원사의 섬세한 손길이 닿은 정원을 배경으로 그린 작품"이라고 말했다.

이 작품은 파리 외곽의 마을 빌 다브레에서 빌린 집에 딸린 정원을 배경으로 1866년 여름에 그리기 시작하여 그해 겨울 작업실에서 완성했다. 여인들의 우아한 차림새와 자기 세계에만 몰두하는 것 같은 움직임이 모네의 주된 관심사였다. 4년 후 아르장퇴유에서 라일락 화단을 그릴 때는 정원의 식물들보다 전체

적인 구성을 더 강조했다. 이는 에밀 졸라가 말한 "환경에 대한 모네의 애착"이 커졌다는 사실을 보여준다.

아르장퇴유에서 그린 작품을 살펴보면 눈앞의 사물을 객관적으로 묘사하려는 모네의 첫 번째 시도가 드러난다. 모네는 유화 네 점 가운데 세 점에서 라일락 화단 근처에 이젤을 설치하여 인물을 모호하게 표현하고 배경을 식별할 수 없게 그렸다. 모네의 집이나 다른 장소에서 그렸다는 증거가 없기 때문에 공원에서 작업했을 수도 있다. 그해 여름 아들 장이 세발자전거를 타고 있는 사랑스러운 그림에서도 배경이 어디인지는 알아내기 어렵다. 이 작품들은 공공장소에서 개인의 안식처를 찾는 듯한 느낌을 준다. 모네는 아르장퇴유로 이사한 첫해에 그림을 그릴 장소를 물색했다. 그는 마을 주변의 들판과 거리를 그렸으며 수상(水上) 작업실을 물에 띄워 센 강의 풍경을 화폭에 담았다. 수상 작업실은 폭이 넓은 배에 객실을 설치하고 지붕을 씌워 개조한 것이다.

아르장퇴유에서의 삶

─────────────── 1873년 여름에 그린 정원을 보면 모네가 아르장퇴유에서 어떤 삶을 살았는지 좀 더 자세히 관찰할 수 있다. 〈아르장퇴유의 화가의 집〉은 현관 바로 앞 풍경을 그린 작품이다. 모네는 왼쪽에 잎이 무성한 나무를, 오른쪽에 집 정면을 그려 조용한 가족 정원을 묘사했다. 가운데에는 굴렁쇠를 가지고 놀고 있는 장의 뒷모습이 보인다. 카미유는 세련된 드레스를 입고 넓

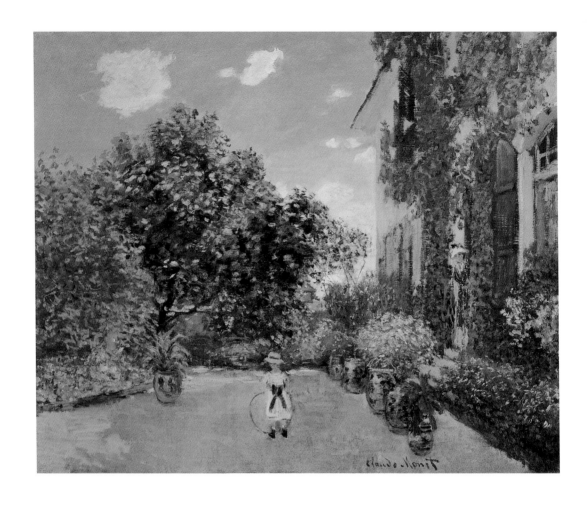

아르장퇴유의 화가의 집The Artist's House at Argenteuil, 1873년, 시카고 미술관

모네는 아르장퇴유의 집에서 첫해를 보내는 동안 예술적 영감과 내면의 평온 사이에서 적절한 균형을 찾았다. 정원은 지속적인 영감의 원천이 되었다. 아들 장이 테라스에서 놀고 카미유는 문 밖을 내다보는 이 그림에서 정원 가장자리를 둘러싼 생생한 붉은 꽃과 시원한 그늘을 드리우는 나무 위로 쏟아지는 밝은 여름 태양의 효과를 묘사하고 있다. 가족과 함께하며 느끼는 만족감 또한 잘 드러난다.

은 챙이 달린 우아한 모자를 쓴 차림으로 현관을 나서는 중이다. 담쟁이덩굴이 덮인 집의 아래쪽을 붉은 꽃이 핀 화단으로 둘렀고 장이 놀고 있는 테라스는 파란빛과 하얀빛이 섞인 화분에 담긴 풍성한 식물로 장식했다. 일상적인 모습을 보여주는 구도지만 잘 차려입은 가족과 아름다운 정원의 모습에서 삶에 만족하는 화가를 느낄 수 있으며 물질적인 부유함도 드러난다. 편안한 삶과 안정감에 만족한 모네는 자신의 정원을 세속과 떨어진 곳으로 묘사했다.

〈아르장퇴유의 화가의 집〉에서는 모네의 특징이었던 객관성이 사라지고 자신이 살아가는 세계를 좀 더 개인적으로 표현하고 있다. 화가 자신이 가족의 일원이라는 사실이 그림에서 은연중에 드러나듯이, 세계를 바라보는 모네의 관점 역시 대상과 더욱 가까워졌으며 이전보다 더 강한 유대관계를 형성하고 있다. 다시 말해 모네에게 정원은 개인적인 안식처이자 예술과 삶이 만나는 자연 환경이 되었다.

모네는 〈점심〉이라는 그림에서 부유한 상류층이 느끼는 만족감을 묘사하고 있다. 어느 여름날 나무 그늘이 드리우고 꽃을 가득 피운 장미덩굴로 둘러싸인 정원에서 점심을 즐기는 모습을 그렸다. 구겨진 식탁보 위에 컵과 컵받침이 흩어져 있고 빵, 과일, 치즈 등이 남아 있는 것으로 보아 점심식사가 막 끝난 모양이다. 누구인지 알 수 없는 여인과 카미유가 근처 화단을 거닐고, 장은 시원한 그늘이 드리워진 테이블 옆에서 장난감을 가지고 놀고 있다. 한낮의 태양 아래 활짝 핀 붉은 장미가 밝게 빛난다.

야외를 배경으로 했지만 그림 속 장면은 모네가 몇 년 전에 그렸던 〈점심, 에트르타〉를 연상시킬 만큼 아늑한 실내 느낌을 준다. 〈점심〉에 표현된 가정생활

의 즐거움은 모네가 네덜란드 중산층을 그린 풍경화에서 영향을 받았음을 시사한다. 하지만 정원이라는 배경은 시원한 나무 그늘을 즐기고 사생활을 지킬 수 있는 내밀한 피난처였던 18세기 프랑스 정원을 떠오르게 한다.

아르장퇴유 정원의 다채로운 아름다움은 1873년 여름에 그린 〈아르장퇴유의 화가의 정원〉(34~35쪽)에서도 나타난다. 모네는 집을 둘러싼 나무와 풍성하게 만개한 달리아 등 넓은 구도를 잡기 위해 대상에서 조금 떨어져서 약간 낮은 위치에 이젤을 설치했다. 우아하게 차려입고 울타리 앞에 서 있는 남녀는 모네의 초기 그림에 등장했던 도시 정원의 세련된 인물을 연상시키지만 모네가 새로운 가정생활을 위해 꼭 필요하다고 생각했던 조용하고 호젓한 기운이 작품 전반에 흐른다. 정원의 고요함을 방해하는 사람은 아무도 없다. 모네의 집은 파리지앵들이 그토록 사랑한 휴양지였던 '쾌적한 소도시' 아르장퇴유의 모습을 보여주고 있다.

하지만 1870년대에 아르장퇴유는 변화를 겪는다. 철도가 개설된 이후 다른 도시와 가까워지면서 빠르게 현대화되었으며 인구도 급증했다. 1873년 여름에 르누아르가 아르장퇴유의 모네 집을 방문하여 정원을 그리고 있는 모네의 모습을 화폭에 담았다(11쪽). 르누아르는 모네가 〈아르장퇴유의 화가의 정원〉(34~35쪽)을 그릴 당시 사용한 구도를 관찰했지만 자신의 작품에서는 여러 채의 집들이 오른쪽 시야를 가린 모습을 눈에 보이는 대로 표현했다. 모네도 공장이나 굴뚝, 센 강의 혼잡한 부두 등 산업화되어가는 풍경을 서슴지 않고 그렸지만 아르장퇴유 마을의 풍경화 속 자신의 집만큼은 무질서한 도시 외곽과 떨어진 내밀한 평화와 고요함을 지닌 안식처로 묘사했다.

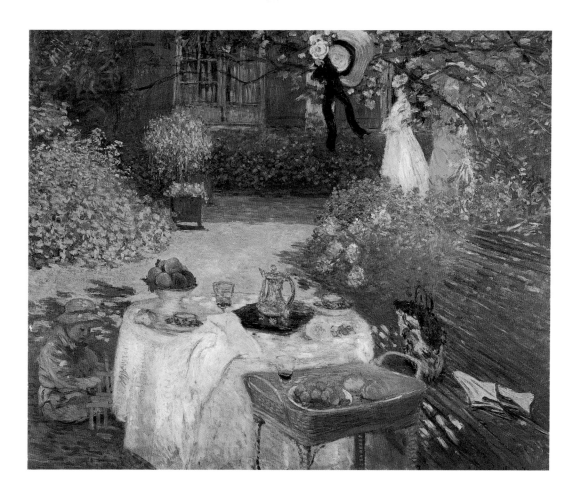

점심The Luncheon, 1873년, 파리, 오르세 미술관

모네는 꼼꼼한 관찰을 통해 다양한 요소를 그림 속에 풍부하게 배치하여 아르장퇴유에서의 사적이고 편안한 삶을 묘사했다. 유리잔에는 와인이 남아 있고 나뭇가지에 모자가 걸려 있으며 벤치에 양산이 놓여 있다. 또한 뜨거운 태양과 시원한 나무 그늘, 환하게 핀 장미 화단에서 꽃향기가 풍길 것 같은 공기까지 여름날 오후의 기분 좋은 감각이 느껴진다.

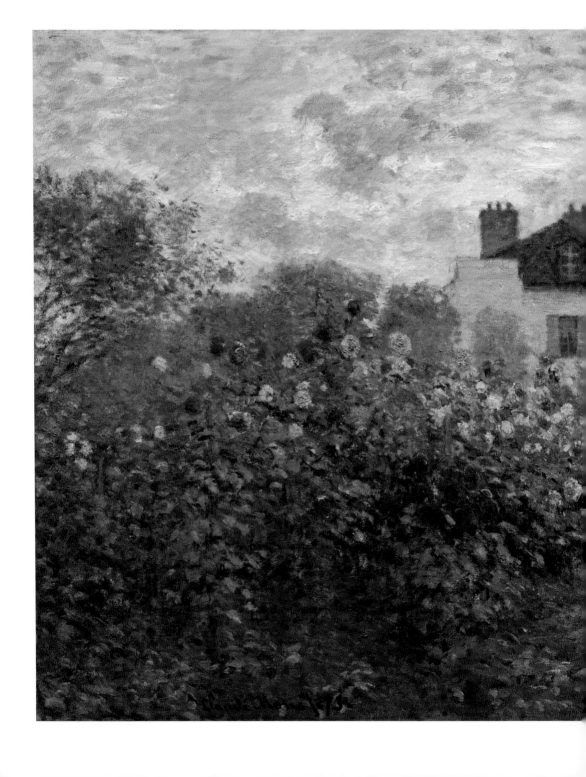

아르장퇴유의 화가의 정원The Artist's Garden in Argenteuil, 1873년, 워싱턴, 내셔널 갤러리

짙은 빨강부터 은은한 노랑에 이르기까지 다양한 색채의 달리아가 활짝 핀 장관이 차분한 색의 나뭇잎과 대조를 이루는 모습으로 보아 후텁지근한 여름임을 알 수 있다. 모네의 집은 실제로는 다른 비슷한 집들로 둘러싸여 있었지만(11쪽), 이 그림에서는 주변 건물들을 배제하여 자신의 집이 한적한 곳에 있는 평온한 안식처라는 인상을 강조했다.

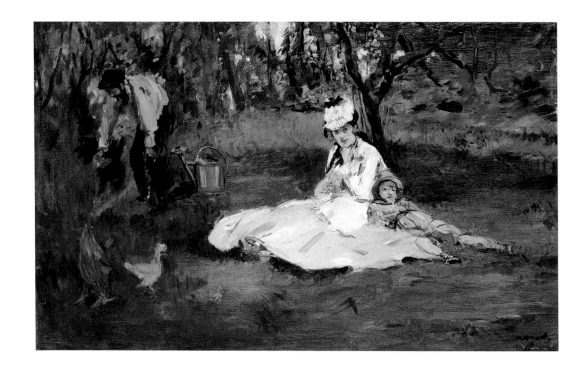

에두아르 마네, 아르장퇴유 정원의 모네 가족The Monet Family in their Garden at Argenteuil, 1874년, 뉴욕, 메트로폴리탄 미술관

마네는 모네의 풍경화에서 생동감을 느꼈고 야외 회화의 가치를 확신하게 되었다. 1874년 여름 마네와 르누아르가 모네의 집을 방문해서 정원에 있는 가족의 모습을 그렸다. 마네의 그림 속에서 카미유의 눈 부신 흰색 드레스 위로 햇살과 그림자가 쏟아지고 있으며 모네는 옆에 있는 나무 그늘에서 정원 일을 하는 중이다. 모네는 아르장퇴유에서 정원사를 고용했지만 직접 정원을 돌보는 것을 좋아했다.

교외의 집에서 편안함을 즐기는 한편 모네는 도시에 기반을 둔 예술 세계와도 밀접한 관계를 유지했다. 미술상인 뒤랑-뤼엘을 만나기 위해 파리를 정기적으로 드나들었고 같은 생각을 지닌 화가들과 자주 연락하며 지냈다. 에두아르 마네와 귀스타브 카유보트는 모네의 집 인근 프티-젠빌리에르에 여름 별장을 가지고 있었고, 모네는 친구들이 도시를 벗어나 아르장퇴유에서 함께 그림을 그릴 수 있도록 르누아르, 시슬레 등을 초대했다.

1873년 이른 봄 살롱전에서 낙선을 거듭하던 모네와 피사로, 르누아르, 시슬레, 폴 세잔, 에드가 드가 등이 모여 자신들의 힘으로 전시회를 개최할 장소를 물색하기 시작했다. 보수적으로 작품을 선정하는 살롱전에 정면으로 맞서기로 한 것이다.

인상파의 탄생

——————————— 1874년 4월 15일, 이들은 나다르라는 가명으로 잘 알려진 사진작가 펠릭스 투르나숑의 작업실에서 '무명 화가 및 조각가 판화가 예술가 협회전'을 열었다. 전시회는 한 달 동안 이어졌으며, 야외 풍경과 현대적 삶을 소재로 그려낸 급진적인 회화 스타일은 평단의 혹평과 찬사를 동시에 받았다.

유명 신문 〈르 샤리바리Le Charivari〉의 평론가 루이 르루아는 모네의 작품 〈인상: 해돋이〉(18~19쪽)를 풍자하여 '인상주의자들의 전시회'에서 이렇게 썼다. "대체 뭘 그린 걸까? 어디 보자. '인상'이라고? 나도 그럴 줄 알았다. 나 역시 인

상을 받았으니까. 그렇다고 이 그림에 인상이 존재하는지는 의문이다." 조롱하는 의미로 한 말이었지만 르루아의 발언은 화가들의 모임에 '인상파'라는 명칭을 부여했고, 인상파 화가들은 이후 11년에 걸쳐 전시회를 일곱 번 더 개최했으며 1886년에 마지막 행사를 가졌다.

1874년 화창한 여름날 르누아르와 마네는 모네의 정원에서 그림을 그리기 위해 나란히 이젤을 설치했다. 르누아르는 〈아르장퇴유 정원의 카미유와 아들 장〉에서 카미유와 장에게 집중했지만, 마네는 모네가 가족과 함께 있는 모습을 그렸다. 르누아르의 초상화와 마찬가지로 마네는 세련된 여름 드레스를 입은 카미유가 잔디밭에 앉아 있고 장이 그녀 옆에 드러누운 모습을 그렸다. 그림의 왼쪽에는 물뿌리개가 있고 모네가 꽃을 돌보는 데 몰두하고 있다. 한가로운 시간을 보내는 가족의 모습을 그린 이 작품은 편리하고 안정감을 주는 교외 생활과 행복한 전원 풍경을 보여준다. 하지만 이 무렵 모네는 집세가 밀려 있었고 집주인에게 빨리 집을 비워달라는 통보를 받은 상태였다.

모네는 화가로 활동한 초기에 경제적 곤란을 겪었으며 자기 힘으로 생활고를 해결하기 어려울 때는 가족이나 친구에게 의지하면서 버텼다. 사실 아르장퇴유에서 보낸 첫해에 그림을 팔아 상당한 수입을 올렸지만 모네는 수입 이상으로 소비하는 경향이 있었다. 또한 모네와 카미유 모두 최신 유행의 옷을 입는 것을 좋아했다. 손님이 오면 푸짐한 요리와 고급 와인을 내놓으며 후하게 대접했다. 카미유의 집안일을 돕기 위해 하인 두 명과 유모 한 명을 들였고, 모네의 지시에 따라 정원을 가꿀 정원사도 고용했다. 그림을 판매하는 것은 전적으로 뒤랑-뤼엘에게 맡겼는데, 1874년 뒤랑-뤼엘의 사업이 어려워지면서 모네도 경제적 사

35세 알리스 모네의 초상, 파리, 마르모탕-모네 미술관

모네는 1876년 여름 에르네스트 오슈데의 의뢰를 받고 패널화(캔버스를 대신하여 쓰는 화판에 그린 그림-옮긴이)를 작업하면서 두 번째 아내 알리스 랭고 오슈데를 처음 만났다. 모네는 오슈데의 가족과 친하게 지냈으며 오슈데가 파산했을 때 알리스는 모네에게 의지했다. 그녀는 병상에 누워 있던 모네의 아내 카미유를 돌봐주었다. 카미유가 죽고 나서 알리스는 모네 곁에 머물렀다. 서로에게 헌신적인 동반자였던 그들은 오슈데가 죽은 후 1892년에 결혼했다.

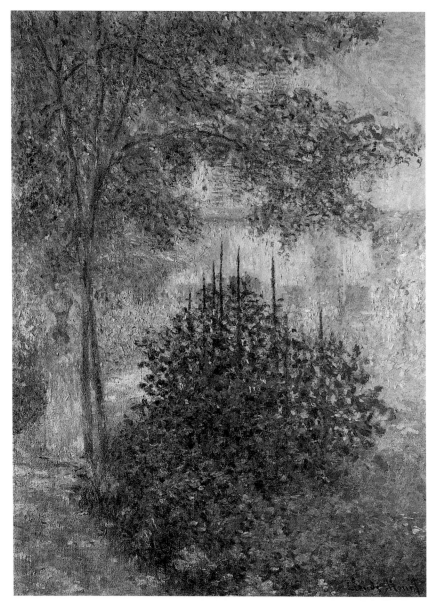

아르장퇴유 집의 정원에 있는 카미유 모네Camille Monet in the Garden at the House in Argenteuil, 1876년, 뉴욕, 메트로폴리탄 미술관

모네는 아르장퇴유의 두 번째 집에서 1878년까지 머물렀다. 화단 근처를 걸어가는 카미유의 모습이 담긴 이 작품을 포함해서 이 무렵에 그린 그림에서는 과거에 대한 향수가 느껴진다. 목가적인 삶이 곧 끝날 것을 예감한 듯, 글라디올러스 줄기와 생생한 꽃이 하늘 높이 뻗고 있는 둥근 화단의 활기찬 모습과 대조적으로 카미유의 모습은 곧 사라질 듯 가냘프게 보인다.

정이 어려워진다.

그는 마네의 도움을 받아 아르장퇴유에서 다른 집을 빌렸다. 6월 18일, 과수원으로 둘러싸인 단층집을 빌려 10월부터 살기로 계약을 맺었다. 모네의 표현에 따르면 '녹색 덧문이 있는 분홍색 집'인 새 보금자리는 사실 첫 번째 집보다 임차료가 더 비쌌다. 그는 그림을 팔아서 차액을 감당할 수 있으리라고 생각했다. 하지만 그해 12월에 열리기로 했던 무명 예술가 협회전이 파산으로 취소되었고, 이듬해 3월 회원들이 손실을 만회할 목적으로 개최한 경매도 실망스럽게 끝났다.

여름에 모네는 다시 정원에서 영감을 받아 카미유가 화단 사이에 앉아 있거나 나무 아래에서 산책하는 모습을 그렸다. 1876년 카미유는 정원을 배경으로 연보랏빛 드레스를 입고 몇 가지 포즈를 취했다. 그림 속에서 그녀는 유령처럼 보인다. 햇살을 받아 밝은 색으로 생기 있게 빛나는 키 큰 글라디올러스 화단 뒤에 서늘한 도깨비불처럼 표현되었다. 모네의 초기 정원 그림에서 볼 수 있는 가족적이고 행복한 분위기는 확실히 사라졌다. 정원의 아름다움은 여전히 남아 있지만 평온한 느낌은 흐릿해진 것이다.

1876년 여름, 모네는 백화점 소유주인 에르네스트 오슈데로부터 의뢰받은 장식 패널화 네 점을 제작하기 위해 아르장퇴유에서 6킬로미터쯤 떨어진 몽즈롱으로 떠났다. 그는 오슈데의 세련된 로텐부르 저택에서 몇 달 동안 머물렀다. 패널화의 주제는 정원 풍경과 사냥 장면, 칠면조 같은 전통적인 소재에서 찾았다. 그는 경제적인 압박에서 벗어나 오슈데의 환대를 받으며 오슈데의 아내 알리스 및 여섯 명의 자녀와 함께 즐겁게 생활했다. 새해 초에는 석 달 동안 친구 카유

보트가 빌려준 파리의 조그만 집에 머무르면서 첫 연작으로 생라자르역의 열차를 그렸다. 그는 1877년 4월에 세 번째 인상파 전시회에 이 작품들을 출품하여 현대 도시의 삶을 그리는 화가라는 명성을 얻었다.

몇 년 후 사치스러운 생활을 일삼던 오슈데가 파산했다. 새 후원자의 몰락으로 모네의 수입도 급감했으며 설상가상으로 카미유의 건강마저 악화되었다. 1877년 후반에는 작품 활동이 드물었으며 그해 말 마네와 카유보트의 도움으로 가족과 함께 파리로 돌아갔다. 경제적인 궁핍에 시달리면서 모네의 가정생활은 커다란 위기를 겪었다. 1878년 3월 17일에는 둘째 아들 미셸이 태어났다. 출산 후 카미유의 건강은 더욱 악화되어 돌이킬 수 없는 상태로 치달았다. 그녀는 곧 병석에 드러누웠다. 모네는 아르장퇴유에서 즐겼던 전원생활이 끝났으며 다시는 돌이킬 수 없다는 사실을 깨달았지만 일과 삶을 조화시킬 수 있는 새로운 장소를 갈망했다.

새로운 환경

——————— 1878년 9월 1일, 모네는 후원자인 외젠 뮈레에게 보낸 편지에서 다시 도시를 떠나게 되었다는 기쁜 소식을 알렸다. "베퇴유의 센 강변에 기막히게 아름다운 보금자리를 얻었습니다." 베퇴유는 파리에서 북쪽으로 65킬로미터 떨어진 조용한 마을이다. 인구 증가와 산업화로 인해 아르장퇴유는 그림 같은 시골 마을에서 현대적인 교외 지역으로 바뀌었지만 베퇴유는 아

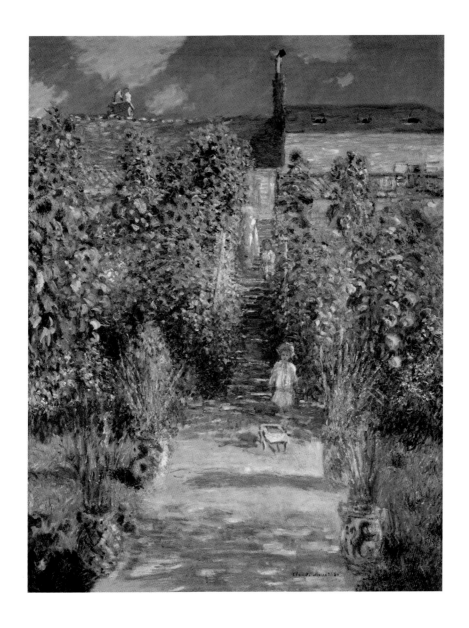

베퇴유의 화가의 정원, 1880년, 워싱턴, 내셔널 갤러리

모네 가족은 그림 같은 풍경을 지닌 베퇴유에서 몇 년 동안 살았다. 1881년 여름 모네는 빛의 변화를 관찰하기 위해 정원의 오솔길 가장자리에 높이 솟은 해바라기를 여러 번 그렸다. 이 그림에서 우뚝 솟은 줄기 사이로 미셸 모네와 장-피에르 오슈데의 모습이 보이지만, 모네는 소년들을 부수적인 요소로 표현하고 색채 감각에 집중했다.

직 산업화의 때가 묻지 않았다. 모네는 센 강변에 있는 마을의 남쪽 끝자락에 집을 얻었다. 그는 다시 힘을 내어 강과 주변 시골 풍경을 그리기 시작했다. 새로운 환경이 그의 삶과 일에 긍정적인 영향을 주었지만, 극도의 궁핍에 시달리던 오슈데의 가족이 모네의 집에 얹혀 살면서 새로운 어려움을 겪게 된다. 모네의 가족이 베퇴유에 정착하고 얼마 지나지 않아 오슈데와 알리스, 부부의 여섯 자녀 및 하인들까지 따라오면서 집이 북적였고 안 그래도 넉넉지 않은 살림에 부담을 주었다. 하지만 카미유의 건강이 악화되면서 알리스의 존재가 무척 중요해졌다. 1879년 9월 5일 카미유가 죽었을 때 알리스는 모네에게 실질적·정서적 도움을 주는 존재가 되어 있었으며, 이듬해 남편 오슈데가 사업을 일으켜보기 위해 파리로 돌아갔을 때에도 계속 모네 곁에 머물렀다.

알리스가 살림을 돌보고 모네는 규모가 커진 가족을 이끌었다. 1881년 말 그는 베퇴유의 집을 더 이상 유지할 수 없게 되었다. 에밀 졸라의 조언과 도움을 받아 모네는 파리에서 서쪽으로 떨어진 교외 변두리이자 센 강의 왼쪽 강변에 위치한 조그만 마을 푸아시에 저렴한 집을 얻었다. 알리스도 남편 오슈데의 반대를 뿌리치고 여섯 자녀와 함께 모네를 따라가서 함께 여생을 보낸다.

모네는 1881년 여름, 가족들과 이사하기 전에 막내아들 미셸과 장 피에르 오슈데가 정원에 있는 모습을 그렸다(43쪽). 소년들은 하얀색 여름옷을 입고 집 앞 꽃으로 둘러싸인 길에 서 있다. 실제보다 작아 보이는 아이들이 길가에 우뚝 솟은 해바라기와 뒤쪽으로 가파르게 이어진 계단 속에서 사라져가는 듯하다. 하지만 지난여름 아르장퇴유에서 그렸던 카미유의 유령 같은 모습과 달리 소년들은 과거의 유령이기보다는 배경의 일부처럼 보인다. 모네는 베퇴유에서 누린

즐거움이 일시적일 뿐이라는 사실을 쓰라리게 인지하고 있었다. 그나마 살 만했던 베퇴유를 떠나 환경이 열악한 푸아시로 이사하면서 애정을 쏟을 수 있는 집과 정원을 되찾기를 간절히 바랐을 것이다.

2장

새로운 삶의 터전, 지베르니

"내 심장은 항상 지베르니에 머무르고 있소."

– 모네가 아내 알리스에게 한 말

　모네는 끝내 푸아시에 정을 붙이지 못했다. 당시까지 그는 미술계에 활발히 참여하면서 존재감을 높여 경력을 발전시키고 싶었기 때문에 파리에서 가까운 사람들이 붐비는 교외 지역을 보금자리로 선택해왔다. 자녀들을 잘 기르기 위한 교육 환경도 베퇴유보다 푸아시가 나았다. 하지만 푸아시는 고도로 산업화되고 인구가 많은 탓에 모네는 금방 주변 환경에 폐쇄공포를 느꼈다. 작품에 영감을 줄 만한 대상을 찾지 못한 모네는 가족들과 함께 새집으로 이사한 지 두 달이 채 안 되어 그림의 모티프를 찾아 여행을 다니기 시작했다.

　푸아시로 이사한 후에도 모네의 경제적 사정은 나아지지 않았다. 그림 여행을 다니기 위한 경비를 뒤랑-뤼엘에게 의존했으나 1882년에 뒤랑-뤼엘의 주요 후원자가 파산하면서 그동안 넉넉했던 지원도 잠시 중단되었다. 그림의 작업비와 가족을 부양할 자금줄이 끊기면서 생활비를 최소한으로 줄였지만 여전히 집세를 내지 못했다.

　1883년 봄, 푸아시 집의 계약이 끝나자 다시 가족들과 함께 이사하기로 마음먹었다. 모네는 4월 5일에 뒤랑-뤼엘에게 보낸 편지에서 이사를 가야 하는 이유를 설명했다. 열흘만 있으면 집 계약이 끝날 예정이었지만, 그는 거처 문제를 일시적으로 해결하는 것 이상을 원했다. 그는 편지에 이렇게 썼다. "영원히 정

착할 곳을 찾을 수 있다면 그림을 그리면서 용감하게 맞서볼 수 있을 텐데요. 내일부터 제게 맞는 장소를 찾아보려고 합니다."

전원 낙원

——————— 모네는 지난 몇 년 동안 파리에서 기차를 타고 북서쪽에 있는 고향 르아브르를 자주 찾아갔다. 그 길에 센 강 계곡을 따라 매력적인 작은 마을들이 있었던 것을 기억해내고 거기서부터 앞으로 살 집을 찾아보기로 했다. 기차를 타고 베르농까지 가서 지조르행 지방 노선으로 갈아탔다. 센 강의 지류인 엡트 강을 따라 고요한 전원 마을을 따라가는 여정이었다. 길을 따라 보이는 그 지역은 산업화로 인한 훼손이 거의 없고 습지와 초원이 목가적인 풍경을 만들어내는, 시대를 초월하는 가치가 있는 곳이었다. 모네는 그중에서 주민이 300명도 채 안 되는 조그만 마을 지베르니를 선택했다. 몇 세기 동안이나 처음 모습 그대로인 목조 주택과 좁다란 길이 나 있는 지베르니는 전원에 자리 잡은 낙원처럼 보였다.

지베르니는 모네가 처해 있는 문제에 실질적인 해결책을 제공했다. 개발되지 않은 작은 마을이었기 때문에 주민들은 대부분 농사를 짓거나 가내 수공업으로 생계를 이어갔고 집세가 저렴했다. 파리에서 북서쪽으로 약 72킬로미터 떨어졌지만 여전히 교외 통근자들이나 주말 방문객들에게 인기가 많은 곳이었다. 자녀들이 크면 베르농 근처에 있는 좋은 학교에 보낼 수 있고 아직 어린 자녀들은

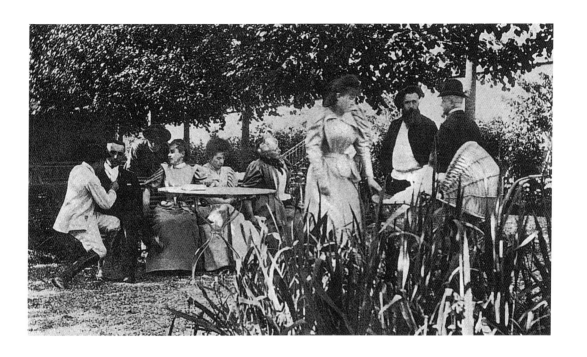

클로드 모네와 폴 뒤랑-뤼엘, 1893년, 개인 소장

모네는 날씨만 허락하면 정원에서 손님을 접대하곤 했다. 사진 속에는 미술상 뒤랑-뤼엘과 모네가 서있고 그 옆에는 의붓딸 수잔 오슈데 버틀러가 요람 안에 누워 있는 모네의 첫 손자 제임스를 돌보고 있다. 아들 미셸과 장, 아내 알리스는 첫 번째 작업실 가까이에 있는 보리수나무 아래에서 사람들과 함께 앉아 있다.

지베르니의 모네의 정원Monet's Garden at Giverny, 1895년, 취리히, 에밀 뷔를레 재단 미술관

그랑 알레를 그린 초기 작품 가운데 늦여름 꽃이 만개한 장면을 표현한 이 그림은 모네가 꽃을 풍성하게 심는 것을 좋아했으며 형식을 갖추지 않은 화단을 선호했다는 사실을 보여준다. 눈앞에 펼쳐지는 장면의 즉각적인 인상을 포착하기 위해 사용하던 가볍고 재빠른 붓질이 캔버스 표면에 생생하게 살아 있다.

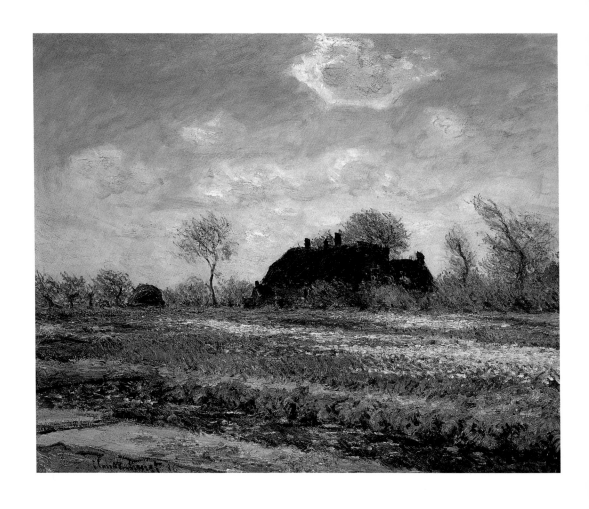

레이던 근처 사센하임의 튤립 들판Tulip Fields at Sassenheim, near Leiden,
1886년, 매사추세츠, 클라크 미술관

1886년에 모네는 네덜란드 헤이그를 여행하면서 색깔별로 분류된 화단에서 눈부시게 빛나는 꽃의 색
채에 감명을 받았다. 그는 튤립 들판을 다섯 번 그렸으나 자기가 가진 물감으로는 생생하면서도 순수한
자연의 색을 다 표현하지 못한다며 아쉬워했다.

마을에 있는 학교에 보내면 됐다. 북쪽으로는 둥그스름한 언덕이 이어지고 엡트 강을 따라 낮은 습지대가 형성되어 있으며 포플러 나무가 자랐다. 남쪽으로 내려가면 야생 아이리스가 자라는 초원과 양귀비나 밀을 재배하는 들판이 펼쳐져 있어 다채롭고 아름다운 자연 관경을 볼 수 있었다.

베르농으로 가는 기차가 자주 다니지 않아서 불편했지만, 모네는 체계적으로 계획을 세워 정기적으로 파리를 방문해서 용무를 보았고 매달 카페에서 열리는 인상주의 모임에도 참석했다.

그는 지베르니 마을의 남쪽 외곽에서 가족들과 지낼 만한 안락한 집을 발견했다. 전통적으로 사과주를 생산하는 압착장이 있는 지역이었다. 소박한 이층 집은 그 지역에서 설계되어 지붕을 타일로 덮었지만, 과들루프 섬에서 지낸 적이 있는 집주인이 외장에 분홍색으로 회칠을 했고 덧문은 회색으로 칠해서 독특한 분위기가 있었다(모네는 아르장퇴유의 두 번째 집을 떠올렸는지 그때처럼 덧문을 초록색으로 칠했다). 집과 3000여 평의 땅을 즉시 점유하는 조건으로 집주인 루이-조세프 생조와 임차 계약을 맺었다. 정원과 작은 과수원, 별채 몇 채가 딸린 이 부지는 담장으로 둘러싸여 있었다.

모네가 큰 아이들과 함께 푸아시에 있던 가재도구들을 수상 작업실에 싣고 먼저 이사했다. 알리스는 어린 자녀들을 데리고 기차를 타고 왔으며 5월 첫 주에 가족 전부가 지베르니로 완전히 이사했다. 모네는 그림을 그릴 작업 환경을 위해 이곳저곳을 손질했다. 서쪽에 있는 별채를 작업실로 개조했고 센 강변에 작업실 보트와 이젤, 캔버스 및 각종 도구들을 보관할 수 있는 창고를 지었다. 이 작업에 예상보다 시간이 많이 걸렸기 때문에 모네는 6월 5일 뒤랑-뤼엘에

게 쓴 편지에서 이렇게 불평했다. "보트를 다루는 건 아주 귀찮은 일입니다. 센 강이 집에서 제법 떨어져 있기 때문에 안전하게 보관해야 합니다." 게다가 정원 까지 손질하느라 새 작품이 늦어졌다. "날씨가 궂을 때도 그림을 그리려면 꽃을 키워두어야 하기 때문에 정원을 손질하는 데 시간을 아주 많이 빼앗깁니다."

지베르니 정원

—————————— 새집을 처음 얻었을 때 모네는 집에 딸린 정원을 그리 마음 에 들어하지 않았다. 집 정면에는 상자에서 잘라낸 테두리로 가장자리를 두른 화단이 몇 개 있었다. 집의 입구에서 현관까지 그랑 알레(Grande Allée)라고 알려 진 산책로가 이어졌고, 길 양쪽으로는 여러 가지 꽃과 채소들이 심어져 있었다. 길가에는 가문비나무와 사이프러스가 뒤섞인 채 자라나서 화단이 그늘져 있었 다. 또한 '클로 노르망'으로 불리는 사과밭이 있었고, 집 서쪽에는 여섯 쌍의 보 리수나무가 있었으며 산책로가 시작되는 현관 가까이에는 주목 한 쌍이 서 있 었다. 모네는 아이들과 함께 상자 울타리를 제거하고 집 벽 아래쪽을 빙 둘러 꽃 을 심었다. 모네처럼 정원 일에 열심이었던 친구 귀스타브 카유보트가 모네에 게 조언을 구하려고 6월에 지베르니를 찾아오기도 했다. 모든 작업에는 온 가족 이 동원되었고 몇 년 후 모네는 이렇게 회상했다. "우리 모두가 정원에서 일했 다. 나는 땅을 파고 잡초를 뽑았으며 아이들이 저녁에 물을 주었다."

　모네는 인내심을 가지고 열정적으로 정원을 가꾸었지만 정원이 그럴싸한 모

양을 갖추기 전에는 당분간 작품의 소재를 다른 곳에서 찾아야 했다. 푸아시에서 지낸 이후로는 집을 떠나 노르망디를 여행하며 소재를 찾고 그림을 그려왔다. 그는 1882년 겨울 동안 디에프와 푸르빌에 머무르며 파도치는 바다 위로 우뚝 솟은 장엄한 절벽을 그렸다. 1882년 여름에는 알리스와 아이들을 데리고 푸르빌에 갔고, 1885년 가을에는 에트르타에 데려가기도 했지만 보통은 혼자 여행했다.

거친 날씨에도 그는 아랑곳하지 않았다. 날씨가 아주 궂어도 야외에 이젤을 설치했다. 예술가의 길을 걷는 것이 육체적으로 무척 고된 일이 되어갔다.

1883년 12월 르누아르는 모네에게 남프랑스의 에스타크에 살고 있는 세잔을 방문하고 지중해 해안도 그려볼 겸 남쪽으로 여행하자고 제안했다. 모네는 겨울에도 따뜻한 색조를 뿜으며 부드러운 느낌을 주는 빛의 효과에 크게 감명을 받아 다음 해 1월에도 지중해로 가서 이탈리아 리비에라 해안 지방에 석 달 동안 머물렀다. 보르디게라에서 알리스에게 보낸 편지에 더없이 미묘하게 사방으로 스며드는 분홍빛 햇살을 보며 기쁨을 느꼈다고 썼다. 1884년 5월에는 야생 장미와 카네이션을 묘사하며 풍성하게 자라난 꽃이 "땅에 매혹되게 만든다"라고 했다. 모네는 아름다운 전원 풍경을 알리스와 함께 보지 못하는 것을 아쉬워하며 이렇게 말했다. "이곳에 당신과 함께 있었다면 얼마나 행복할까. 무척이나 아름다운 정원도 가꿀 수 있을 텐데."

모네가 끈기 있게 노력한 결과 화가로서의 명성은 계속 높아졌다. 그는 1880년 다섯 번째 인상파 전시회에 앞장서서 참여했고 살롱전에도 작품 두 점을 제출하여 한 점이 입선되는 성과를 거두었다. 독립적으로 작품을 전시하기도 했다.

1881년에는 경제적 어려움을 겪으면서 여섯 번째 인상파 전시회에 출품하지 못하지만 이듬해 일곱 번째 전시회에는 채널 해안을 여행하면서 그렸던 작품을 비롯하여 35점을 출품했다. 하지만 1886년 여덟 번째이자 마지막으로 개최된 인상파 전시회에는 출품하지 않았다.

뒤랑-뤼엘은 경제적 어려움 속에서도 모네를 계속 지원했으며 1882년 파리에 있는 집을 꾸밀 장식용 패널화 36점을 의뢰했다. 모네는 집 앞에 심은 꽃에서 영감을 받아 모란, 양귀비, 수선화, 국화 등을 패널화의 소재로 선택했다. 그는 망설인 끝에 미국 전시회에 작품을 출품하기로 뒤랑-뤼엘과 합의했으며, 뒤랑-뤼엘은 1886년 뉴욕 갤러리에서 열린 첫 인상파 전시회에 모네의 작품 50점을 전시했다. 그 결과 모네는 국제적인 명성뿐만 아니라 미국인 후원자까지 얻었다. 그림의 판매를 뒤랑-뤼엘이 독점할 것을 우려한 그는 새로운 대리인을 물색했고 조르주 프티와 테오 반 고흐 등 다른 미술상과도 전시회를 열었다. 모네는 이제 작품 가격을 직접 정하고 후원자와의 관계를 주도하려 했다.

모네는 1886년 4월 하순에 네덜란드 헤이그로 여행을 떠났다. 잠시 머물렀던 무렵에 마침 튤립이 만개했다. 모네는 팔레트 위의 물감처럼 색색으로 나뉜 황홀한 꽃밭의 장관에 충격을 받았다. 레이던과 하를렘 사이의 사센하임 마을 근처 들판에 이젤을 설치하고 다섯 점의 작품을 그렸다. 그는 자연적으로 배열된 색조에 압도되었고 "꽃이 만개한 광활한 들판"의 아름다움을 칭송하면서 "가련한 화가를 미치게 만드는 곳이군. 그림으로 담아내기에는 쓸 수 있는 색채가 턱없이 부족하다"라고 말하며 풍경을 화폭에 옮기기 불가능할 것으로 보았다. 하지만 튤립 구근이 자라는 들판을 그린 작품은 스스로 부족하다고 느꼈던 모네

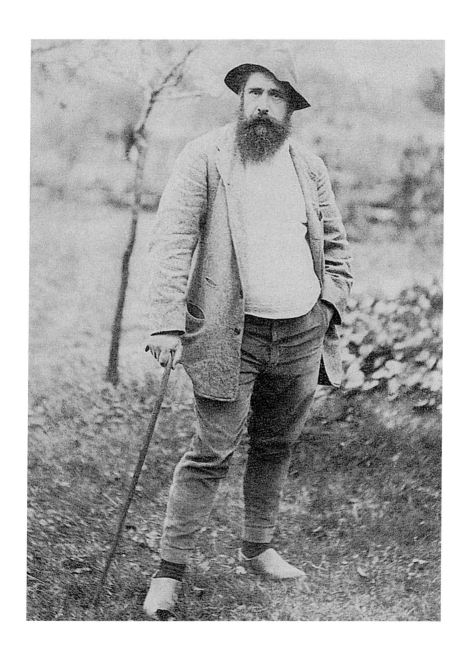

시어도어 로빈슨 촬영, 정원의 클로드 모네, 1887년, 시카고, 테라 미술관

나막신을 신고 종 모양 모자를 쓴 모네가 꽃의 정원에서 포즈를 취하고 있다. 모네는 정원을 예술적으로 탈바꿈하려는 비전을 세우고 초기에는 정원사를 시간제로 고용하고 이들과 함께 손수 정원을 가꾸었다.

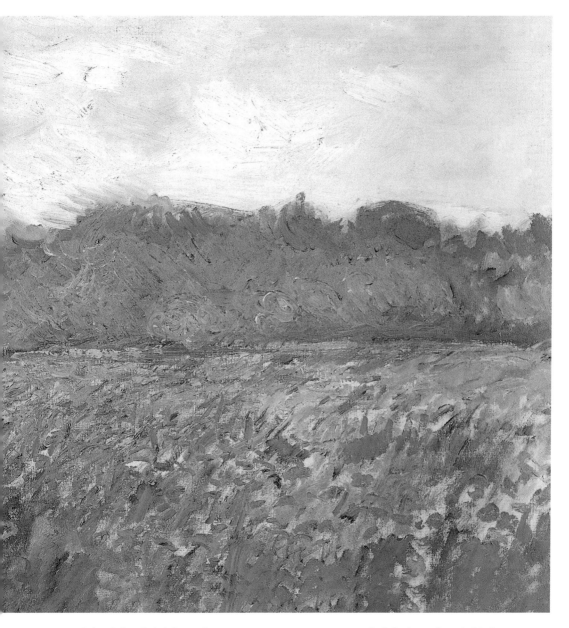

지베르니의 노란 아이리스 들판 Field of Yellow Irises at Giverny, 1887년, 파리, 마르모탕-모네 미술관

지베르니로 이사 온 첫해에 모네는 집 근처의 들판과 초원에서 작품 소재를 찾았다. 봄이면 습지에서 야생 아이리스가 자랐다. 그는 배경과 꽃의 색채가 이루는 조화에 집중하여 하단에는 푸른빛 그림자와 함께 일렁이는 녹색 이파리를, 상단에는 초록으로 덮인 푸른 톤의 안개 낀 언덕을 그리고 그 사이에서 환하게 피어난 아이리스를 그렸다.

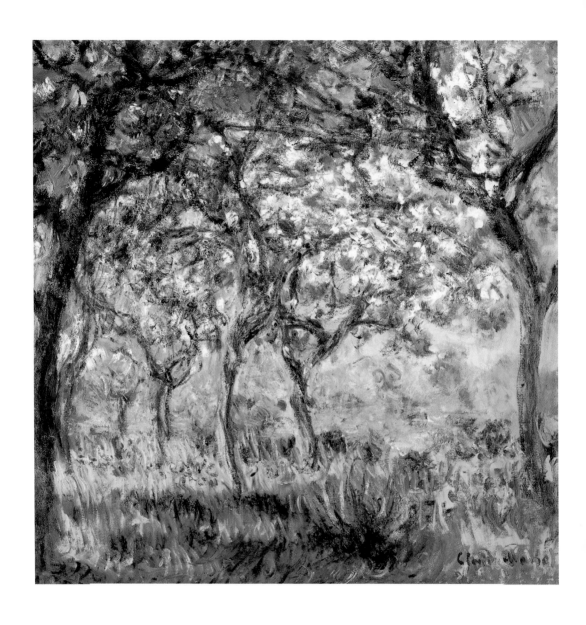

봄의 지베르니Giverny in Springtime, 1900년, 개인 소장

1900년 봄 런던에서 지베르니로 돌아온 모네는 정원에서 꽃이 활짝 핀 사과나무를 그렸다. 그는 눈부시게 밝은 색조를 지닌 팔레트와 역동적이면서도 솜털처럼 부드러운 붓놀림을 결합하여 여름 특유의 계절감이 묻어나는 생생한 아름다움을 표현했다.

의 생각을 넘어선다. 그는 색을 섞지 않은 순수한 물감을 사용해서 색조들을 들판의 꽃처럼 나란히 배치하여 자연광의 스펙트럼과 변화무쌍하게 빛나는 하늘의 효과를 담아냈다(54쪽).

네덜란드에 2주 동안 머무르면서 그림뿐 아니라 구근을 재배하는 데 필요한 원예 기술을 익히는 데도 몰두했다. 모네는 농부들이 좋은 구근을 얻기 위해 꽃이 절정으로 활짝 피었을 때 뽑아낸다는 사실을 알아냈다. 지베르니의 정원에도 적용할 기술이었다. 모네가 보기에 밝은 색의 꽃들이 지역 수로에 무더기로 쌓여 있는 선명한 모습은 "하늘이 반사된 푸른 수면에 떠 있는 색색의 뗏목" 같았다. 모네는 네덜란드에서 얻은 경험을 자신의 정원에 즉각 적용했고 오랫동안 활용했다. 각 품종별 독특한 색조를 강조하기 위해 색상별로 꽃을 모아 화단을 만들었고 시간이 흐른 뒤 물의 정원에는 빛나는 연못 위로 화사하게 피어난 꽃이 수면을 미끄러지는 듯한 시각적 마법을 구현했다.

모네는 점차 지베르니에서 그림 소재를 찾기 시작했다. 봄꽃의 아름다움에 푹 빠진 그는 과일 나무들이 꽃을 피우기 시작할 때면 과수원에 이젤을 설치했다. 1887년에는 습지 근처에서 자라는 야생 아이리스에 관심을 돌렸다. 모네는 제한된 색조와 순수한 물감, 짧은 붓놀림 등 튤립 들판의 아름다움을 포착할 때 사용했던 방법을 다시 동원했다. 아이리스 들판을 그린 작품을 보면 안개 낀 보랏빛 언덕과 구름이 흩뿌려진 하늘을 배경으로 따뜻한 색감을 지닌 노란색 꽃이 차가운 느낌의 초록색 이파리 위에 솟아나 자연스럽게 밝은 색상의 띠를 이룬다(60~61쪽). 그는 마을에서도 포플러 나무나 건초 더미 등을 소재로 삼아 계속해서 연작을 그렸다. 이 연작 작업은 순간적으로 변하는 빛의 미묘한 움직임

을 관찰하고 시간과 계절의 변화에 따라 대기가 변하는 모습을 연구하는 기회가 되었다.

그해 봄에는 정원에서 일정한 주제에 몰두했다. 모란꽃이 피는 시기에는 깊은 진홍색 그림자부터 옅은 분홍색에 이르기까지 눈부신 색조가 터져나오는 모습을 그렸다. 그는 팔레트에서 색을 섞지 않았고 물감을 두껍고 짧게 터치했으며, 사실적으로 묘사하기보다는 시각적인 느낌을 강조했다. 아이리스 들판을 그릴 때는 색상 스펙트럼의 전체적인 효과를 강조하기 위해 대상에서 떨어진 곳에 자리를 잡았지만 모란을 그릴 때는 아주 가까운 거리에서 관찰했다(66쪽). 짚으로 된 차양 막 아래 꽃을 피운 덤불을 그려낸 화폭에 나타난 생생하고 우아한 색조가 꽃과 이파리의 윤곽을 흩어버리고 전통적인 표현 방식이나 관점에서 벗어난 풍부한 무늬를 만들어냈다. 이듬해에는 처음으로 그랑 알레를 그렸다. 알리스의 딸 제르맹이 양팔에 꽃을 안고 집 쪽으로 걸어가는 모습을 묘사했다.

1890년, 모네는 높아지는 명성에 힘입어 자신감을 가지고 중대한 결정을 내렸다. 지베르니 집의 계약 기간이 끝나가고 있었고 이사를 가느라 번거롭고 불안한 일을 겪으니 아예 집과 주변의 땅을 사들이기로 했다. 그동안 베퇴유와 푸아시에서 힘들게 생활하면서 찾아 헤맸던 조용한 안정감을 지베르니에서 얻을 수 있었고 "이런 집과 이토록 아름다운 동네를 어디에서도 찾지 못할 것"이라고 굳게 믿었다. 모네는 집주인과 협상하여 11월에 저택과 부지를 2만 2000프랑에 매입했다. 그리고 1890년 12월 14일에 뒤랑-뤼엘에게 이렇게 편지를 썼다. "마침내 이 집이 내 소유가 되었습니다."

힘의 원천

─────── 모네에게 지베르니는 가족을 위한 공간일 뿐 아니라 힘과 회복의 원천이기도 했다. 1892년 봄 루앙에서 장기 체류하면서 성당 연작을 그릴 때 알리스에게 편지를 보내 집에 간절히 돌아가고 싶은 마음을 전했다. 당시 그는 선 채로 하루에 열두 시간 가까이 아홉 개의 캔버스를 동시에 작업했다. 모네는 알리스에게 괴로움을 토로했다. "정말 죽을 지경이오. 이렇게 고생하려고 당신과 정원, 내 모든 것을 버려두고 왔다니!"

정원이 자기 소유가 되자 모네는 정원을 가꾸는 데 더 많은 노력과 비용을 쏟아부었다. 사과밭에는 사과나무 대신 더 장식적인 벚나무와 살구나무를 심어가며 꾸준히 나무를 솎아냈다. 하지만 모네에게 가장 큰 관심사는 집을 꽃으로 둘러싸는 것이었다. 그는 그랑 알레 양 길가에 자신이 가장 좋아하는 꽃인 아이리스와 수선화, 양귀비, 장미, 모란을 심었다. 전통적인 프랑스식 화단은 가장자리가 딱 떨어지는 깔끔하게 구획된 기하학 형태였지만 모네는 구획을 짓기보다 색과 키가 비슷한 꽃끼리 빽빽하게 심어 형식에 얽매이지 않고 자연스럽게 구분되도록 했다. 그림의 구도를 잡듯 정원을 구성했으며, 그의 주된 관심사는 시각적인 감흥을 살리는 것이었다.

모네는 자신의 예술적 비전을 자연에 투영하여 정원을 직접 설계하고 가꾸었지만 그림을 그릴 때는 초기의 야외 회화처럼 생생하면서도 즉흥적으로 지극히 자연스럽게 표현했다. 1895년 늦은 여름에 달리아와 장미가 활짝 핀 그랑 알레에 의붓딸 수잔이 서 있는 모습을 그린 그림에서는 자연광을 듬뿍 받은 색조가

모란Peonies, 1887년, 도쿄, 국립서양미술관(마쓰카타 컬렉션)

차양 아래에서 꽃을 피운 모란 덤불은 모네가 초기 지베르니 정원에서 찾아내 그리던 소재다. 진홍색 꽃
과 이를 둘러싸고 있는 흐릿한 청록색 이파리가 어지럽게 대조를 이룬다. 차양을 분홍색과 주황색으로
짧게 붓질하여 환한 태양빛이 위에서 내리쬐는 것 같은 느낌을 주었다. 비슷한 세 점의 그림 가운데 〈모
란〉은 자연광을 듬뿍 받은 생생한 색채를 연구한 작품으로 보인다.

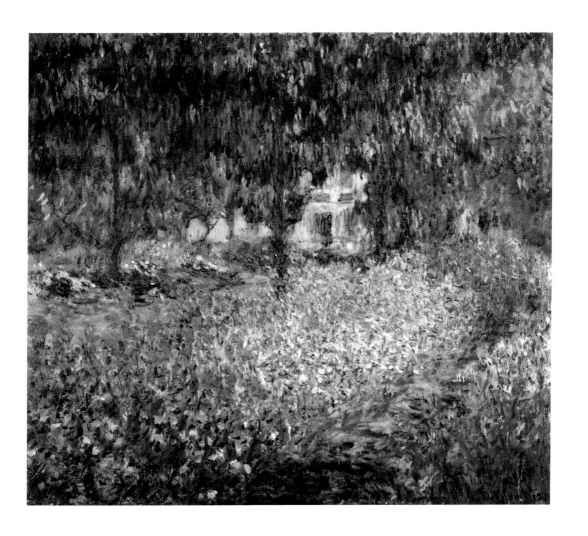

아이리스가 있는 모네의 정원Irises in Monet's Garden, 1900년, 파리, 오르세 미술관

유달리 파란색과 보라색 꽃을 좋아했던 모네는 풍성한 아이리스 화단을 집 앞에 세로로 심었다. 색을 섞거나 부드럽게 흩뜨리기보다 자연 그대로의 생생한 모습을 살리기 위해 순수한 물감을 사용하여 두껍고 짧은 붓놀림으로 나란히 칠했다. 한 방문객은 밝은 아이리스 화단이 "태양 아래 연보랏빛 안개처럼" 떠다니는 것 같다고 말했다.

주는 순간적인 인상에 기반을 두고 자신의 예술과 정원의 가장 중요한 미학적 특징을 포괄적으로 나타냈다.

알리스는 별거 중이던 남편 에르네스트 오슈데가 죽은 지 1년이 지난 후 1892년 7월 16일에 모네와 결혼했으며, 모네가 집과 정원에 대해 어떤 결정을 내리건 절대 반대하는 법이 없었다. 그녀는 사이프러스와 가문비나무가 그랑 알레의 양 길가를 둘러싸고 있는 풍경을 무척 좋아했다. 한여름이면 사이프러스 가지가 늘어지면서 길 위로 아치를 늘어뜨려 지나가는 사람을 환영하는 듯했고 가문비나무의 짙은 줄기는 집으로 들어가는 길을 행진하는 듯 고상한 분위기를 만들어주었다. 하지만 모네는 꽃들이 햇빛을 제대로 받지 못한다고 생각해 나무를 제거할 계획을 세웠다. 처음에는 알리스의 뜻을 존중해서 나무 사이로 햇빛이 들어오게끔 낮은 가지만 남기고 솎아냈다. 그다음에는 과감하게 나무 꼭대기 부분을 잘라내고 나무줄기 옆에 장미덩굴을 심었다. 1900년에서 1902년 사이 그랑 알레를 그린 작품을 보면 짙은 녹색의 사이프러스 가지가 길가에 드리워지고 가문비나무 줄기는 황갈색이 감도는 붉은 세로선으로 굵직하게 강조되지만 나무들 자체는 부수적인 요소로 표현되고 있다. 대신에 과감한 터치로 꽃이 지닌 화려한 색채를 묘사하여 아름다움과 활력을 주었다. 아래쪽 화단에는 한련이 길을 따라 배치되어 담홍색과 암적색의 모자이크를 이루고 길 양쪽으로 아이리스가 겹겹이 층을 이루며 푸른빛과 연자줏빛, 보랏빛을 내뿜고 있다.

모네는 상상 속의 자연을 반영하여 오랜 시간 공을 들여 지베르니의 정원을 변화시켰고, 마침내 정원이 그의 작품 세계를 바꾸어놓았다. 모네의 모든 관심

그랑 알레, 워싱턴, 스미스소니언 협회, 미국 예술 아카이브

이 사진에는 초기 그랑 알레의 모습과 함께 알리스가 좋아했던 풍경이 담겨 있다. 그녀는 대문에서 집까지 이어지는 길가에 나무가 늘어선 세련되고 정돈된 풍경을 좋아했다. 모네는 알리스의 반대에도 불구하고 먼저 나뭇가지를 쳐냈고 그다음에는 나무를 솎아냈으며 결국에는 꽃 위로 햇살이 더 잘 들이치도록 싹 밀어버렸다.

지베르니 정원의 큰길Main Path Through the Garden at Giverny
1902년, 빈, 벨베데레 오스트리아 갤러리

집을 향해 북쪽을 바라본 그랑 알레를 그린 이 그림에서는 짙은 색 나무가 옅은 자갈길 위에 어스름하게 그늘을 드리운 모습을 표현했다. 정면에 멀리 보이는 집 벽면이 은은한 분홍색으로 강조되어 있다. 이와 대조적으로 뜨겁게 빛나는 태양 아래 밝은 자홍색과 생생한 다홍색 꽃잎이 만발하여 정원의 따뜻한 여름 색감을 나타낸다.

사에는 정원을 향한 열정이 배어 있다. 그는 정원과 관련한 서적을 열심히 찾아 읽었다. 지베르니를 방문했던 기자 모리스 기예모는 모네가 "미학 서적보다 원예 카탈로그를 더 많이 본다"라고 말했을 정도다. 모네는 카유보트와 소설가 옥타브 미르보, 비평가 귀스타브 조프루아 등 자기처럼 정원에 관심을 가진 사람들과 교류하면서 원예 지식이나 씨앗, 모종 등을 교환했다. 그는 온실을 두 개 만들었고 정원사를 여섯 명 고용했으며 "돈을 버는 족족 모두 정원으로 들어간다"라고 웃으며 인정했다.

해가 갈수록 모네의 정기적인 파리 방문은 뜸해졌다. 그는 대신에 친구와 미술상, 친한 후원자들에게 지베르니로 찾아오라고 권했다. 그림 여행까지 줄였다. 알리스에게 "내 심장은 항상 지베르니에 머무르고 있소"라고 털어놓은 데서 엿볼 수 있듯 이제 다른 곳으로 떠나는 것이 더 이상 의미 없었기 때문이다.

3장

———❦✳❦———

물의 정원

"어느 순간 연못에서 황홀한 광경을 보았다.
나는 바로 팔레트를 집어들었다."

- 클로드 모네

　모네는 1893년 2월 초 지베르니 집 근처의 땅을 약간 구입했다. 1200평이 채 안 되는 그 땅에는 초지와 예전에 농장 가축들에게 물을 먹이던 조그만 연못이 있었다. 이곳을 경계로 한쪽에는 철로가, 다른 쪽에는 그의 정원 울타리와 나란히 놓인 간선도로가 있고 또 한쪽으로는 엡트 강의 작은 지류인 루 강이 흐른다. 의붓아들 장-피에르의 말을 빌리면 거의 습지나 다름없었던 그 땅으로 인해 모네는 오랫동안 간직해오던 꿈을 실현할 수 있게 되었다. 모네는 이곳을 밝은 색 수련이 잔잔한 수면에 떠 있고 주위에는 갈대와 버드나무, 아이리스가 자라는 연못 정원으로 바꾸겠다는 구상을 했다.

　모네는 루 강을 가로지르는 단순한 다리 두 개를 짓기 위해 3월 17일 지역 관청에 허가를 신청했다. 강의 물길을 바꿔서 강물이 연못으로 들어왔다가 빠져나가게 하는 수로를 건설할 거라는 계획도 함께 설명했다. 관청에서 수로 건설로 인한 부작용을 우려하자 자신의 목적은 수초를 기르기 위해 연못물이 순환하도록 만들려는 것일 뿐, 루 강과 연결되는 엡트 강의 수위나 흐름에는 아무 영향을 주지 않는다고 주장했다. 하지만 지베르니 주민들은 모네의 계획에 의구심을 표했다. 주민들은 모네가 원예 카탈로그에서 발견한 신종 백합을 낯설어 했고 이러한 '이국적인' 식물들이 강으로 퍼져나가 물의 흐름을 막거나 수질을

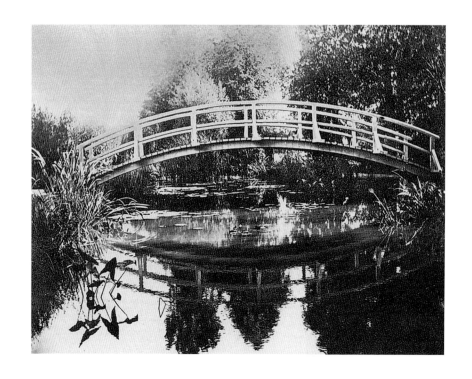

일본식 다리, 1895년, 워싱턴, 스미스소니언 협회, 미국 예술 아카이브

물의 정원이 조성되던 무렵의 초기 사진을 보면 모네가 처음에 어떤 식으로 소재에 접근했는지 단서를 얻을 수 있다. 일본식 구름다리가 있는 배경이 그림처럼 아름답지만 버드나무, 대나무, 아이리스 등을 심어 연못 주변을 둘러싸는 데 몇 년이 걸렸다. 이 사진은 모네가 첫 번째로 그린 일본식 다리 연작의 시점과 비슷한 위치에서 촬영된 것이다.

오염시킬까 봐 걱정했다.

　모네는 루앙에서 그림을 그리고 있을 때 허가 신청이 거부되었다는 소식을 듣고 분통을 터뜨렸다. 알리스에게 보내는 편지에서 이렇게 썼다. "식물들이 강에서 자라게 내던져버려요. 더 이상 왈가왈부하는 소리를 듣고 싶지 않소. 난 단지 그림을 그리고 싶을 뿐이오. 망할 주민들, 망할 기술자들 같으니라고."

　이후에도 모네의 요청은 두 번에 걸쳐 청문회 안건으로 올라갔고 7월 17일에 그는 새로운 청원서를 제출했다. 연못 정원을 조성하는 이유는 순전히 "보고 즐기기 위해서"일 뿐이며 "작품의 소재로 삼을 것"이라고 덧붙였다. 갈대와 아이리스뿐 아니라 백합 중에서도 몇몇 품종들이 강변에서 야생으로 자라고 있다는 사실을 근거로 들면서 꽃이 강물을 오염시킬 것이라는 주민들의 염려를 불식시키려 했다. 모네가 보기에 정원이 마을 환경에 해가 될 것이라는 주장은 파리에서 온 자신에게 텃세를 부리는 것에 지나지 않았다. 모네가 마을 사람들이 아무도 물을 사용하지 않는 밤 시간에는 연못물의 순환을 제한하겠다는 타협안을 제시하고 나서야 논란은 겨우 끝이 났다. 자신의 주장에 힘을 싣기 위해 예전에 〈누벨리스트 드 루앙Nouvelliste de Rouen〉에서 일했던 기자이자 지역사회에서 명망을 얻고 있던 C. F. 라피에르에게 도움을 청했다. 라피에르는 도지사에게 강력하게 요청하는 편지를 보냈고 결국 얼마 지나지 않아 허가가 떨어졌다.

　그 후 모네는 인부들을 고용해서 몇 달에 걸쳐 연못 공사를 벌였다. 가지를 늘어뜨린 버드나무 사이에 오래된 포플러와 사시나무를 심었다. 연못 위로 우아하게 늘어진 버드나무 가지는 연못을 둘러싼 울타리 같았고 주변 풍경을 부드럽게 만들어주었다. 주변 화단은 원형이나 곡선으로 디자인되어 강물이 흐르듯

물결 모양을 이루었다. 일본산 모란과 대나무 등 아시아산 식물들이 이국적인 느낌을 주었고 헤더, 수국, 철쭉 같은 토종 꽃나무를 심어서 균형감을 더했다. 이듬해 연못에 수련이 추가되었다. 모네는 수련을 돌보는 전담 정원사를 고용했다.

1895년에는 집의 현관 앞 산책로와 이어지는 방향으로 연못의 서쪽 가장자리에 조그만 아치형 다리를 만들었다. 몇 년 후 모네는 정원을 만들던 때를 아주 간단하게 묘사한다. "나는 물을 사랑하고, 꽃도 무척 사랑한다. 그래서 연못에 물을 채워 식물로 장식하고 싶었다. 카탈로그를 보고 머릿속에 바로 떠오르는 것을 골랐다. 그뿐이다." 하지만 모네는 물의 정원에서 자신의 작품과 주제 사이에 존재하는 복합적인 관계를 탐구했다. 정원사로서 자신의 작품에 영감을 주는 요소들을 다듬었고, 화가로서 자연에서 발견한 무한한 아름다움을 표현했다.

일본의 영향

———————— 1905년 여름, 비평가 루이 보크셀이 지베르니를 찾아왔다. 모네는 오후에 도착한 그를 맞이하여 수련이 지기 전에 서둘러 물의 정원으로 안내했다. 보크셀은 그해 12월에 발행된 〈라르트 에 레 아르티스트L'Art et les Artistes〉에서 정원의 사색적인 분위기를 회상하면서 "경외심을 불러일으키기보다는 극도로 동양적인 꿈같은 설정이 보는 사람으로 하여금 황홀경에 빠지게 한다"라고 썼다. 물의 정원에서 동양적인 감성을 느낀 것은 보크셀뿐만이 아니

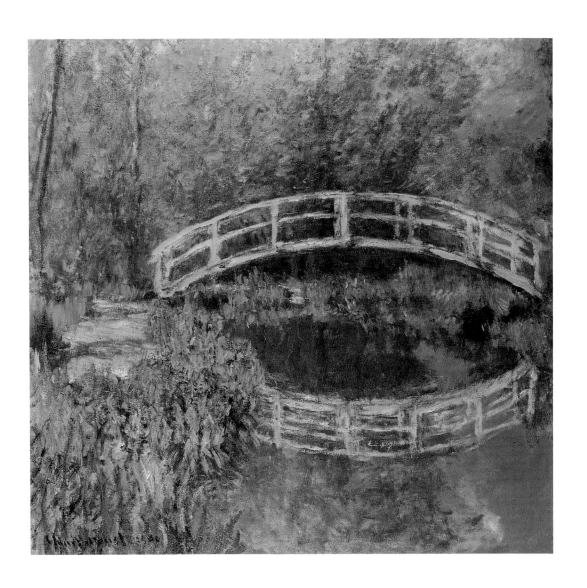

모네 정원의 다리The Bridge in Monet's Garden, 1895년, 개인 소장

1895년 모네는 물의 정원을 그림의 모티프로 삼을 수 있을지를 연구하면서 1월 초에 한 점, 여름에 두 점의 작품을 그렸다. 왼편에 나타난 푸른 못 둑과 수면에 비친 사물의 모습, 기품 있는 아치형 다리 등 일본식 다리 연작의 요소들이 많이 표현되어 있지만 수련이 물 위를 덮은 모습이 보이지 않고 짙은 그늘을 드리우기에는 나무도 아직 무성하지 않다.

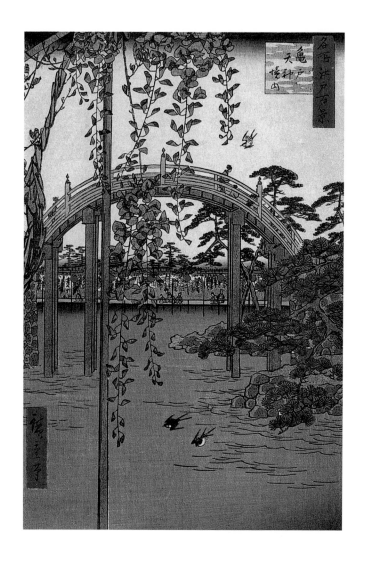

안도 히로시게, '명소에도백경名所江戸百景' 중 〈가메이도 덴진 신사의 내부〉,
1856년, 보스턴 미술관

우키요에 판화를 수집했던 프랑스인들은 일본 예술가들이 서양인들에 비해 직관적으로 자연과 친숙하
다고 생각했다. 모네는 우키요에 속 풍경에 드러난 아름다움과 균형에 감탄했지만 무엇보다도 소박한
선과 색으로 대상의 특징을 잘 살려낸 점을 높이 샀다.

었다. 모네와 개인적인 친구가 된 미술상 다다마라 하야시는 물의 정원이 일본 정원을 모방했다고 주장했다. 하지만 모네는 연못 다리만 일본의 양식을 따랐을 뿐이라며 그의 주장을 부정했다. 그가 선택한 식물들은 대부분 서양 식물인데다 지베르니 토착종이었다. 물의 정원은 꽃의 정원에서 느껴지는 생생한 활력과는 대조적으로 고요하고 명상적인 분위기를 자아내며 예술과 자연의 완벽한 조화를 이루었다. 이는 일본에서 크게 유행했던 목판화 양식인 우키요에(浮世繪, 에도의 홍등가를 뜻하는 '덧없는 속세'를 표현한 그림)가 모네의 시대에 미친 영향을 잘 보여준다.

17세기 초 일본 에도 막부의 최고 수장인 도쿠가와 이에야스가 군벌 세력들을 통합했다. 에도 막부(1603~1867년)의 통치 아래 일본은 도쿠가와 쇼군 밑에서 전례 없는 평화와 번영을 누렸으며 지금의 도쿄인 에도는 예술의 중심지가 되었다. 세련된 문화가 꽃을 피우는 가운데 주로 일상적인 소재를 다룬 다색 판화 방식의 새로운 인쇄술이 서민층에서 큰 인기를 얻었다. 우키요에로 알려진 이 기법을 통해 서민들의 일상생활과 인기 높은 관광지의 생생한 풍경 등 당시 일본의 풍속이 시각적으로 기록되었다. 18세기 후반에서 19세기 초반까지 기타가와 우타마로와 가쓰시카 호쿠사이, 안도 히로시게 같은 대가들이 이 기법을 사용하면서 우키요에 전통은 절정에 이르렀다. 그러나 에도 막부는 자국 문화의 순수성을 지키기 위해 쇄국정책을 실시했으며, 250년 가까이 외부 세계와 교류하지 않았다.

1853년 미국의 매슈 페리 제독이 함대를 이끌고 일본 해안에 나타났다. 결국 일본은 강압에 의해 서방 세계에 문호를 개방하게 되었다. 이후 몇십 년 동안 일

본의 문물이 유럽과 미국 시장에 자유롭게 흘러들었으며 유럽의 안목 있는 컬렉터들과 선진 예술가들은 일본에서 값싼 미술품으로 취급되던 우키요에 그림들을 활발하게 사들였다.

인상파 화가들도 우키요에에 매료되었다. 단순하면서도 대담하고 원숙한 미학과 화려한 색채는 현실 세계의 순간적인 광경을 묘사하고자 했던 예술가들을 매혹시켰다. 일본의 전통과 문화를 처음 접한 서양 예술가 및 컬렉터들은 일본의 예술을 서양의 손길에 오염되지 않은 이상적인 사회의 표상으로 추켜올렸다. 목판화로 절제되고 평화롭게 묘사된 풍경을 보고 서양 비평가들은 일본의 예술가와 자연 사이에 특별한 관계가 있다고 생각했고, 이는 지상 낙원 같은 환경에서 얻은 순수한 감성의 증거라고 정의했다.

우키요에 작품을 취급하는 미술상 중에서도 명성과 식견이 높았던 지그프리드 빙은 일본 예술가들은 자연을 유일한 스승이자 고갈되지 않는 영감의 원천으로 삼는다고 주장했다. 귀스타브 조프루아는 자연을 중시하는 일본인의 생활 방식이 인간과 자연을 조화시키고 예술가들에게 깊고 본능적인 반응을 이끌어낸다고 생각했다.

모네도 우키요에로 대표되는 일본 미술에 열광하는 조류에 동참했다. 네덜란드를 방문했던 1871년부터 우키요에 그림을 수집하기 시작했으며 물의 정원을 조성할 무렵에는 상당수의 작품을 사들였다. 연못에 수조를 내기 위해 도지사에게 청원서를 제출하기 불과 며칠 전인 1893년 2월 1일에는 뒤랑-뤼엘의 갤러리에서 열린 우타마로와 히로시게의 전시회를 보기 위해 파리를 방문했다.

우키요에를 보고 모네가 매료된 요소는 그림의 배경보다는 표현 기법이었다.

일본 화가들은 빛과 대기의 변화에서 오는 미묘한 차이를 포착하여 단순하면서도 간결한 선과 단조롭고 통일된 색채로 표현했다. 이는 자연과 공감한 것을 표현하고자 하는 모네의 욕망과도 일치하는 것이었다.

새로운 작품

———————— 꽃의 정원과 마찬가지로 물의 정원을 조성하기 시작한 첫해에는 정원을 그리는 것을 삼갔다. 모네는 정원이 완벽하게 아름다워지려면 시간이 흘러야 하고 그림 소재로서 어떤 잠재력을 가지고 있는지 충분히 이해하는 데도 시간이 필요하다는 사실을 경험으로 체득했다. 그 무렵 아침 햇살이 비추는 순간부터 석양의 마지막 빛을 받는 순간까지 빛과 색채의 변화를 포착하는 데 도전하여 30여 점에 달하는 〈루앙 대성당〉 연작을 완성한 그는 예술적인 표현을 위해서는 대상을 자세히 관찰해야 한다는 생각을 굳혔다. 그는 이렇게 말한 적도 있다. "그림의 대상 자체는 부차적이다. 내가 표현하려는 주제는 대상과 나 사이에 존재하는 어떤 것이다."

1894년 11월, 폴 세잔이 지베르니를 방문하여 모네의 집 근처에 있는 버디 호텔에 방을 잡았다. 세잔은 모네의 새 연작, 특히 포플러와 루앙 성당 그림에 큰 감명을 받아 "모네는 일몰에 투과되는 빛의 움직임을 하나하나 따라가서 그 미묘한 느낌을 캔버스에 옮겨놓을 수 있는 유일한 눈과 손을 지녔다"고 말했다. 그해 모네는 예리한 시선을 돌려 마을 근처에서 소재를 찾았고 안개와 석양, 밝

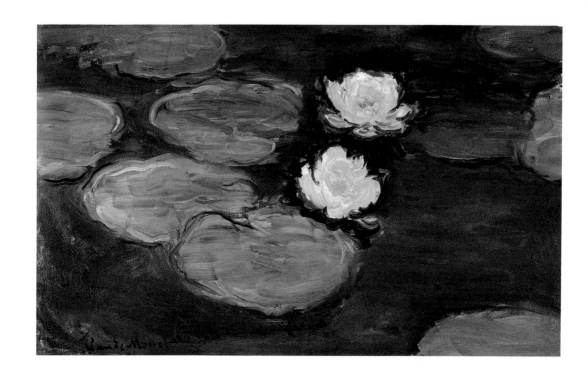

수련Water Lilies, 1897년, 로스앤젤레스 카운티 미술관

모네는 수련이 활짝 피기까지의 모습을 사색에 잠겨 면밀히 관찰한 끝에 1897년 수련 연구 작품들을 그렸다. 각 그림마다 캔버스 한쪽 끝에서 다른 쪽 끝까지 물결이 일렁이고 접시 같은 수련 이파리 위에 얹힌 꽃이 미끄러지듯 물 위를 떠다닌다. 흐릿하고 차분한 색으로 표현된 수련 이파리나 물과 대조적으로 꽃잎은 투명하고 반짝이는 색채로 빛난다.

게 빛나는 태양 등 다양한 대기 효과를 살려 〈포르비예의 센 강〉 연작과 〈베르 농의 교회〉 연작을 그렸다. 〈루앙 대성당〉 연작보다는 작은 규모였다. 뒤랑-뤼 엘이 새 작품들로 전시회를 열자고 모네를 설득했지만 그는 아직 준비가 되지 않았다는 말만 되풀이했다. 그러다 결국 1895년 5월 10일 파리에서 단독 전시 회를 열기로 합의했다. 전시된 작품 50점 중에 20점은 성당 연작이었고, 센 강 을 그린 그림과 베르농의 교회를 그린 그림도 포함되어 있었다.

〈라 쥐스티스La Justice〉의 발행인이자 창립자인 조르주 클레망소는 전시회를 관람하고 깊은 감명을 받아 '일일 예술 비평가'로 나서서 모네의 연작에 찬사 를 보냈다. 모네와 클레망소는 1860년대 초에 처음 만났고 1886년에 다시 교류 를 시작하면서 예술과 정치, 정원에 대한 관심을 공유했으며 이를 바탕으로 깊 은 우정을 쌓았다. 클레망소는 모네의 작업실에서 성당 그림을 본 적이 있지만 갤러리에 전시된 스무 점의 그림을 동시에 감상한 뒤 '대성당의 혁명'이라는 비 평을 썼다. 그는 독자들에게 "모네의 연작은 시야를 넓게 가지고 둥글게 둘러보 라"며 개별 작품을 전체적인 관점으로 파악하여 "태양의 무한한 순환 속에서 스 무 가지가 아니라 백 가지, 천 가지, 백만 가지 형태를 지닌 성당의 영속적인 모 습"을 경험해볼 것을 권유했다. 그는 당시 프랑스 대통령 펠릭스 포르에게 국가 에서 이 연작을 한꺼번에 사들여 미래 세대의 유산으로 남겨야 한다고 주장했 으나 정부의 승인을 받지 못했다. 결국 하나의 작품으로 제작, 전시되었던 〈루앙 대성당〉 연작은 여러 곳으로 흩어져버렸다.

모네는 1895년 1월 노르웨이 오슬로 근처 산드빅켄에 사는 의붓아들 자크를 방문하여 넉 달 동안 머물렀다. 그곳에서 지내는 동안 크리스티아니아에 있는

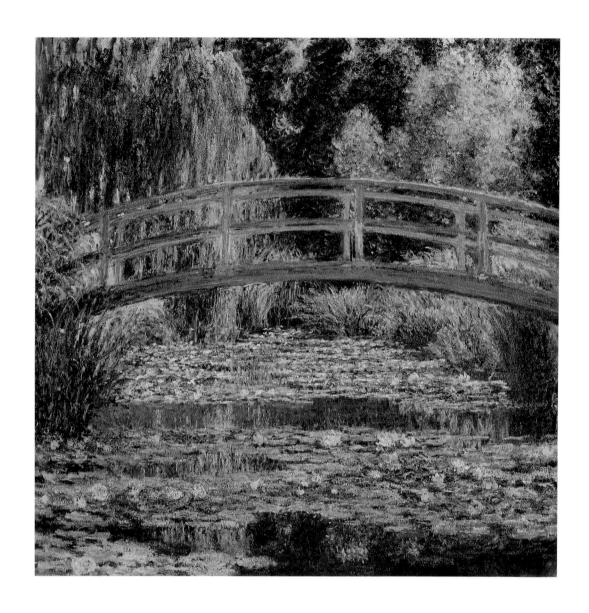

일본식 다리와 수련 연못The Japanese Footbridge and the Water Lily Pond
1899년, 필라델피아 미술관

1899년에 모네는 물의 정원 그림을 확장한 첫 연작에 착수했다. 일본식 다리를 고정 요소로 배치하고 이 파리와 꽃잎은 깜빡이듯 가벼운 붓질로 차가우면서도 생기 있게 색칠했다. 그는 정원의 아름다움을 그 렸을 뿐 아니라 상쾌한 그늘과 향긋한 공기, 마음을 가라앉히는 평온함 등 오감을 만족시키는 분위기를 만들어냈다.

피오르드와 콜사스 산, 그리고 눈으로 덮인 붉은 집들을 화폭에 담았다. 그는 시간과 날씨에 따라 시시각각 달라지는 빛의 변화에 다시 한 번 빠져들었다. 하지만 4월에 지베르니로 돌아온 뒤에는 다시 정원으로 관심을 돌렸다. 모네는 산책로 가장자리에 세워두었던 벤치 두 개에서 돌을 가져다가 새 벤치를 만들어 일본식 다리 너머에 설치했다. 그 벤치에 앉아서 사각거리는 갈대와 버드나무 가지 사이로 스며드는 빛, 유리알 같은 수면 위로 그림자가 드리워지고 수련이 잔잔하게 물결을 일으키는 모습 등 오감을 자극하는 광경에 온몸을 맡긴 채 조용히 정원을 관찰했다.

노르웨이로 떠나기 전에 몹시 추웠던 1월 초순 무렵 연못을 처음 그렸지만 헐벗고 메마른 풍경은 모네의 상상력을 채워주지 못했다. 그해 여름 다시 연못에 도전하여 일본식 다리를 배경으로 풍경화 두 점을 그렸다(79쪽). 모네는 옅은 분홍과 노랑, 파랑을 이용하여 하늘 높이 떠 있는 뜨거운 여름 태양이 사물의 색조를 만들어내는 모습을 잡아냈다. 하지만 그림들 속에서 각각의 요소가 단절된 채 표현되어 모네가 연못을 처음 그릴 때 느꼈던 좌절감이 확연히 드러난다. 다리와 길, 연못가의 꽃 등 세세한 시각적 요소들은 제각각 분리되어 있다. 어떤 대상을 완전히 이해하려면 개별 요소를 공들여 조사해야 한다고 강조라도 하는 듯, 조화로운 전체를 만들어내기보다는 각 사물의 형태에서 형태로 색에서 색으로 옮겨가며 묘사했다. 작품 두 점을 완성한 후에는 다른 데 관심을 두었다. 모네는 당분간 물의 정원을 그릴 생각이 없었지만 계속 연못 근처에 앉아서 시간을 보내며 그 아름다움을 감상했고 끈기 있게 조용히 관찰하면서 연못의 미묘한 미학을 이해하고자 애썼다.

센 강의 아침

———————— 1896년에는 새 연작에 착수하여 이듬해까지 많은 시간을 쏟았다. 그림 소재는 센 강의 아침이었다. 아침 해가 떠오르면서 부드러운 햇살에 밀려 차가운 새벽빛이 사그라지고 물 위로 안개가 피어오르는 짧은 순간을 포착하여 열다섯 개가 넘는 캔버스에 표현했다. 1897년 8월 수필가 모리스 기예모가 엡트 강과 센 강이 합류하는 지점 근처에 이젤을 세우는 모네와 동행했다. 기예모는 동시에 열네 개의 캔버스를 세워 놓고 작업한 이 연작을 두고 "동일한 대상이 하루의 시간대와 해, 구름에 따라 색채와 형태가 어떻게 달라지는지에 대한 정교한 연구"라고 표현했다. 모네는 아침 안개가 사라지자 그를 집에 있는 작업실로 데려갔다(기예모가 보기에는 작업실이라기보다 거실 같았다). 그해에 지은 별채에 꾸민 작업실이었다. 별채 1층은 정원사들이 사용했지만 2층에는 자녀들의 방과 겨울에도 그림을 그릴 수 있는 새 작업실이 있었다.

점심식사가 끝나자 모네는 기예모를 물의 정원으로 안내했다. 두 사람은 파라솔 그늘 아래에 앉아 대화를 나누었다. 기예모는 유리 같은 연못과 풍성한 수련에 도취되었다. "움직이지 않는 거울 위에 널찍한 이파리와 마음을 어지럽히는 꽃송이를 지닌 낯설고 이국적인 수생식물과 수련이 떠다녔다." 모네는 정원을 둘러본 뒤 작업실로 돌아와서 기예모에게 연못을 연구한 여러 가지 그림들을 보여주었다. 각 캔버스를 자세히 관찰해보면 꽃 몇 송이와 수련 잎의 부드러운 색조, 수면의 물결만이 나타나 있다(84쪽). 수면에 비친 나뭇가지 그림에서는 섬세한 아침 햇살이 비치는 센 강을 그린 연작에서 나타났던 미묘한 주제가 연

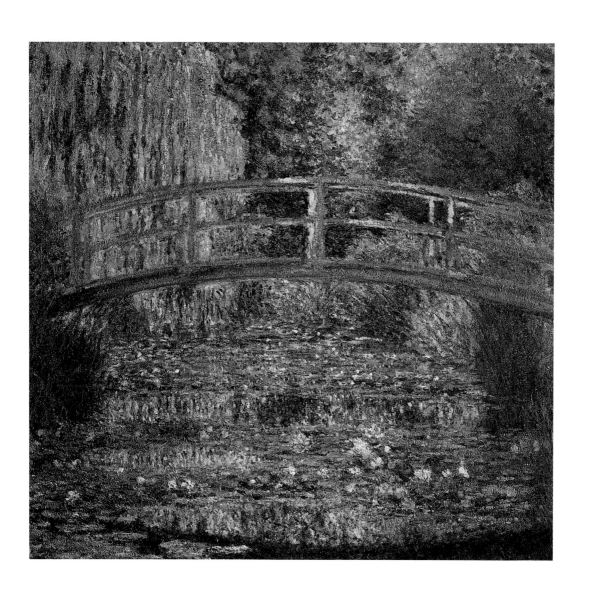

수련 연못: 녹색의 조화 Water Lily Pond, Symphony in Green, 1899년, 파리, 오르세 미술관

하루 그리고 계절이 바뀌는 동안 빛의 변화를 좇아 기록했던 초기 연작과 달리 이 그림에서는 영원한 여름의 회복력을 표현하여 시간을 멈추게 하려는 시도가 드러난다. 푸른 하늘은 빽빽한 나뭇가지 사이에서 얼핏 느껴질 뿐이다. 단색에 가까운 미묘한 색조가 차가운 물과 솟아나는 열기를 포착해낸다.

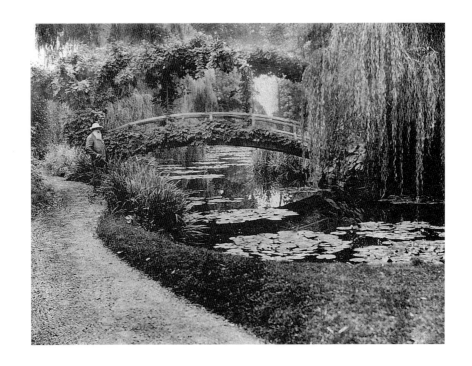

지베르니 정원의 모네, 개인 소장

만년에 모네는 물의 정원을 이해하는 데 오랜 세월이 걸렸다고 고백했다. 마찬가지로 물의 정원이 성숙하는 데도 오랜 시간이 걸렸다. 이 사진에는 화려하게 무르익은 모습만 나타나 있지만 모네는 정원이 성숙해가는 과정을 하나하나 깊이 관찰했다. 정원은 모네의 은신처였다. 그림을 그릴 때뿐만 아니라 그리지 않을 때에도 정원에서 영감을 찾았다.

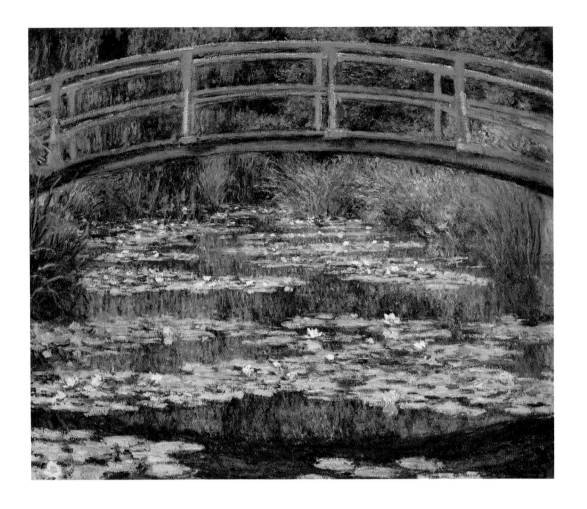

일본식 다리The Japanese Footbridge, 1899년, 워싱턴, 내셔널 갤러리

모네는 시점을 변경하여 일본식 다리를 캔버스 위쪽으로 끌어올렸다. 시야를 물로 가득 채우고 수면에 언뜻 비친 나무와 물 위를 느리게 움직이는 수련을 그렸다. 일본식 다리는 안정적인 아치를 이루며 캔버스 위를 차지하는 한편 반짝이며 반사된 모습이 캔버스 아래를 받쳐주어 복잡한 물 위 풍경의 틀을 잡아주고 있다.

상되기도 한다.

기예모는 지베르니에 다녀온 뒤 1898년 3월 15일자 〈라 레뷔 일뤼스트레La Revue Illustrée〉에, 모네가 연못을 관찰하고 사색하면서 연못 그림들을 그리고 있다고 썼다. "원형으로 된 방 벽의 천장 몰딩 아래 벽면 절반 높이까지 연못 그림이 가득 차 있다고 생각해보라. 시야 한가득 식물이 점점이 흩어지고 투명한 색조가 초록빛과 연보랏빛으로 교차하며 잔잔한 수면이 꽃을 비추고 있다." 이러한 기예모의 발언은 모네의 연작에 존재하는 통합성을 이해하려면 "시야를 넓게 가지고 둥글게 둘러봐야" 한다던 클레망소의 권유를 떠올리게 한다. 하지만 연못을 연구하며 그린 그림들은 연작으로 보기에는 무리가 있다. 모네는 자신이 창조한 이 장소를 온전히 표현할 수 있을 만큼 기량이 발전하길 기다렸다. 수련 연구 그림은 자연과 더욱 깊이 교감하면서 받은 일시적인 첫인상을 표현한 정도다.

만년에 모네는 연못을 그리지 못하고 망설이던 때를 돌아보았다. 그는 "수련을 이해하는 데 오랜 시간이 걸렸다"는 것을 인정했다. 모네는 수련을 심은 동기를 이렇게 말했다. "단순히 관상용으로 수련을 심었을 뿐이다. 전혀 그릴 생각은 하지 않았다." 그는 벤치에 앉아 연못을 바라보며 조용하게 명상하면서 이 풍경을 단 하루 만에 습득할 수 없음을 깨달았다. 시간이 흘러 풍경에 친숙해지고 나서야 연못을 이해하게 되었고 말로는 설명할 수 없는 순간을 포착해냈다. "어느 순간 갑자기 연못에서 황홀한 광경을 보았다. 나는 바로 팔레트를 집어들었다."

모네는 수련 연구 그림들을 끝낸 후 작품 활동을 잠깐 쉬었던 것으로 보인다. 1897년 겨울부터 1899년 봄 사이에 그린 작품이 존재하지 않는다. 미국인 컬

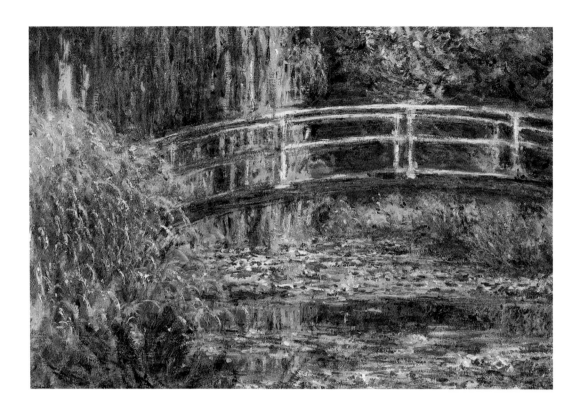

수련 연못, 분홍 조화Water Lily Pond, Symphony in Rose, 1900년, 파리, 오르세 미술관

1900년 모네는 일본식 다리가 있는 새로운 풍경을 여섯 점 그렸다. 이보다 앞선 연작에서 나타난 차가운 색조와 대조적으로 이번에는 흐릿한 노란색과 그윽한 보라색, 적갈색, 짙은 빨간색 등 따뜻한 색조를 실험적으로 사용했다. 예전 작품에서 붓을 정확하게 누르듯 움직였던 것과 달리 붓놀림도 느슨해져서 흐르는 듯한 선을 보여준다. 구름다리의 형태는 강하고 명확한 선으로 묘사하여 우키요에 속 평화로운 풍경에 대한 거침없는 해석과 이 작품의 주제를 연결하고 있다.

수련 연못 근처의 길Path along the Water Lily Pond , 1900년, 개인 소장

모네는 연못을 스치는 빛의 효과를 표현하기 위해 그림 표면을 눈부신 색채로 조
각조각 녹여냈다. 캔버스는 분홍색과 빨간색, 붉은색을 띤 청색, 그리고 옅은 노란
색으로 밝게 빛난다. 깃털같이 가벼운 갈대와 풀이 못가에서 흔들리고 물 위에 한
데 모인 수련들이 화려한 오팔빛으로 반짝인다. 전경에 보이는 오솔길은 강물처럼
흐르고 있다. 정지해 있는 것은 팽팽하게 아치를 드리운 다리뿐이다.

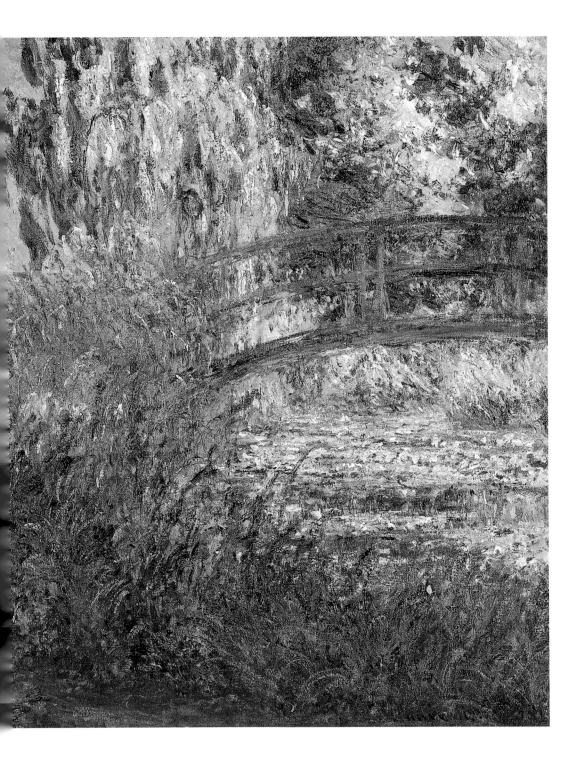

렉터 윌리엄 헨리 풀러는 1899년에 쓴 글에서 모네는 마음에 차지 않는 작품은 폐기하는 버릇이 있고 1898년 여름에 미완성 작품들을 불 속에 던져버렸다고 주장했다. 어쨌든 이 시기의 그림들이 폐기되었는지의 여부는 추측만 가능할 뿐이다. 사실 그보다는 1898년 초 몇 달 동안 파리에서 열린 조르주 프티 갤러리의 대규모 개인전 때문에 그림을 그릴 시간이 별로 없었을 가능성이 높다. 1898년 6월 1일에 시작된 전시회에서 〈센 강의 아침〉 연작 18점을 비롯하여 총 61점의 작품이 소개되었다. 그 결과 모네는 평단의 폭넓은 찬사를 이끌어냈다. 〈르 골루아Le Gaulois〉는 모네와 그의 작품에 바치는 일요 특별 증보판을 냈고, 소설가 조르주 르콩트는 모네를 "자연을 노래하는 서사시인"이라고 칭송했다.

파리의 뒤랑-뤼엘 갤러리와 조르주 프티 갤러리, 그리고 뉴욕의 로터스 클럽의 전시회를 통해 모네는 새해에 더욱 높은 명성을 쌓았지만 개인적으로는 불행을 겪었다. 1월 초 그의 오랜 친구 알프레드 시슬레가 죽었고 시슬레의 아내와 자녀들은 극심한 빈곤에 빠졌다. 모네는 큰 상실감을 느꼈으며 남겨진 가족을 돕기 위해 기금 마련 경매를 열었다. 2월 6일에는 아끼던 의붓딸 수잔이 긴 투병 끝에 세상을 떠나면서 또다시 큰 슬픔에 빠졌다. 그 무렵 알리스는 기관지염을 앓다가 회복했지만 딸을 잃은 비통한 마음은 결코 치유되지 않았다.

연못의 풍경

——————— 1899년 7월 모네는 다시 팔레트를 집어들고 매혹적인 물의 정

원을 관찰하면서 상상의 나래를 폈다. 그해 여름 동안 일본식 다리를 중심으로 한 연못 풍경을 열 개의 캔버스에 담았다. 1897년 차분한 톤으로 작업했던 수련 연구 그림과는 대조적으로 1899년 일본식 다리를 그린 그림에는 반짝이는 색조로 다채로운 나뭇잎과 잔잔한 수면, 활짝 핀 꽃잎의 밝고 신선한 빛깔을 옮겼다. 여름이 절정을 이루는 시기에 작업한 덕분에 정원의 가장 찬란한 모습을 그릴 수 있었다. 모네는 푸른 장막을 늘어뜨린 나뭇잎이며 연못가에 무성하게 자란 갈대, 반짝이는 수면에 떠 있는 오팔빛 수련 등 풍성하고 눈부신 광경을 묘사하며 자연의 소생 능력을 찬미했다.

최근 연작을 그리면서 빛의 변화를 포착하는 데 통달한 모네는 절묘하면서도 암시적으로 일본식 다리를 표현했다. 각 캔버스의 배경을 구성하는 빽빽한 나무들이 하늘을 가렸지만 화면의 톤에 대담한 변화를 주어 물기를 머금은 그늘과 스며드는 햇살, 향기로운 공기 등 실제로 정원에 있는 듯한 느낌을 자아냈다. 그전 연못 그림들의 특징인 일시성이 이번에는 사라졌다. 이제 영원한 여름이 물의 정원에 널리 퍼져 있는 듯하다. 모네는 시간과 계절이 아닌 자신의 시점을 미묘하게 변화시켰다. 왼쪽이나 오른쪽으로 이젤을 조금씩 옮겨가며 풀이 무성한 둔덕의 경계를 바꿔서 표현했다. 이와 비슷한 방식으로 수면을 보는 시점도 높이거나 낮추었다. 유일하게 안정적인 대상인 일본식 다리는 높이 위치시켰다. 조개껍데기의 반짝이는 진주층 같은 수련 뗏목 위로 일본식 다리가 푸른 띠 모양으로 곡선을 이루며 캐노피처럼 캔버스 높이 걸려 있다.

날이 추워지면 캔버스를 작업실로 옮겼고 드디어 1900년 초에 스스로 흡족할 만한 작품 여섯 점을 완성했다. 그해 2월에는 정원사에게 앞으로 몇 달 동안 할

일을 상세하게 지시한 뒤 런던으로 떠났다. 모네는 〈워털루 다리〉, 〈채링 크로스 다리〉, 〈국회의사당〉을 그리는 데 몰두하며 4월까지 외국에 머물렀다. 지난번 연작을 그릴 때 일정한 장소에 머물렀던 것처럼 원하는 효과를 얻기 위해 하루 종일 같은 장소에서 그렸다. 1900년 무렵 런던을 묘사한 이 작품들 속에서 대기와 빛은 완전히 새로운 방식으로 어우러졌고, 배경이 되는 눈부신 빛과 뿌연 안개 등이 주는 느낌이 워낙 강렬하여 모네가 선택한 소재 자체를 대체하고 있다.

모네는 1900년 4월에 지베르니로 돌아와서 몇 개월 동안 다시 물의 정원을 그리는 데 매달렸다. 작년부터 작업중이던 여섯 점의 그림을 완성하는 한편 여름 동안 연작에 여섯 점을 추가했다. 새 작품들은 형태와 색채, 시점에서 변화를 보인다. 1899년 그림에서는 붓놀림이 뻣뻣하지만 이제 반짝이는 선명함보다는 섬세한 묘사에 공을 들였고 붓질도 부드러워졌다. 모네는 은은한 분홍색 위주였던 화폭에 빨간색이나 보라색 등 생생하고 풍부한 색조를 더했다. 다른 캔버스에는 시점을 살짝 옮겨 왼쪽 못가에 집중했고, 일본식 다리를 고정된 요소로 설정하여 중심에서 약간 위쪽에 배치했으며 오른쪽에 보이는 풍경도 포함시켰다. 나뭇가지는 잎이 가득 돋아나서 이전보다 훨씬 무성해졌고, 풀도 화단과 못가에 풍성하게 자라나서 자연의 생명력을 드러냈다. 모네는 지난 연작과 마찬가지로 이번 그림에서도 자기 앞에 펼쳐지는 시각적 체험에 온전히 몰입했다. 그가 일시적인 맥락에서 영속성을 찾아낼 수 있도록 영감을 준 것은 시간과 계절의 흐름이기보다는 스스로 소생하는 자연의 능력이었다.

1900년 11월, 뒤랑-뤼엘은 파리 갤러리에서 모네의 단독 전시회를 열어 일본식 다리를 그린 작품 열두 점을 소개했다. 많은 비평가들이 새로우면서도 독

특한 작품의 방향을 잘 이해하지 못하고 일본의 미학과 연결하여 해석하려는 시도를 했다. 일부 비평가들은 모네 작품의 구도가 자기들이 생각하는 일본식 모델에 미치지 못한다고 느꼈고, 제한된 풍경에 지나치게 집중했다고 비판하기도 했다. 어떤 이들은 〈건초 더미〉나 〈포플러 나무〉, 〈루앙 대성당〉 같은 서구식 소재를 그린 작품이 훨씬 성공적이라고 평가하기도 했다. 하지만 〈라 크로니크 데자르La Chronique des Arts〉의 줄리앙 르클레르크는 이번 작품이 활력이나 다양성, 자연에 대한 이해의 측면에서 일본 회화를 뛰어넘었다며 모네의 시점에 나타난 일관성에 찬사를 보냈다.

그러나 이런 논쟁은 모네에게 중요하지 않았다. 모네는 일본의 예술을 연구하면서 단순히 그 정적인 아름다움을 모방하기보다는 스스로 일본 풍경화의 본질이라고 믿었던 자연과의 깊고 본능적인 관계를 갈망했다. 르클레르크는 모네가 작품에서 어떤 개념을 드러내려고 한다는 사실을 감지한 것으로 보이며 "언젠가는 모네의 작품을 지금보다 잘 이해하게 될 것이다"라고 예상했다.

4장

물의 풍경

"모네의 정원을 보기 전까지는 그를 진정으로 안다고 말할 수 없다."

- 아르센 알렉상드르(미술비평가)

　1900년 뒤랑-뤼엘 갤러리에서 열린 모네의 단독 전시회에 소개된 일본식 다리 연작은 평단으로부터 상반된 평가를 받았지만 그림 속에 나타난 신비로운 정원의 풍경이 대중의 호기심을 자극했다. 말이 없기로 유명한 모네를 인터뷰하고 전설적인 연못을 독자들에게 소개하기 위해 파리에서 기자들이 앞다투어 지베르니로 찾아왔다.

　1901년 여름 지베르니를 방문한 비평가 아르센 알렉상드르는 8월 9일자 〈르 피가로Le Figaro〉에 평론을 실었다. 사실 알렉상드르는 일본식 다리 그림에 스며든 은밀하고 배타적인 속성에 대해 의문을 제기했던 비평가다. 그는 이전까지 모네의 작품을 전적으로 지지했지만 일본식 다리 연작의 경우 모티프가 "약간 단순하고 크게 중요하지 않다"라고 느꼈다. 하지만 지베르니를 방문하고 나서 그는 생각을 바꾸었다. 알렉상드르는 "사귀는 친구를 보면 그 사람을 알 수 있다"는 통념을 인용하며 "모네의 정원을 보기 전까지는 그를 진정으로 안다고 말할 수 없다"라는 말로 지베르니 방문을 요약했다.

　알렉상드르는 '모네의 정원'이라는 글에서, 파리에서 베르농까지 그림 같은 풍경이 펼쳐지는 기차 여행으로 독자들을 이끈다. 그는 "온갖 색채의 향연이 펼쳐지는 팔레트"가 나타나는 "특별한 광경"을 목격하기 전까지 지베르니는 아름

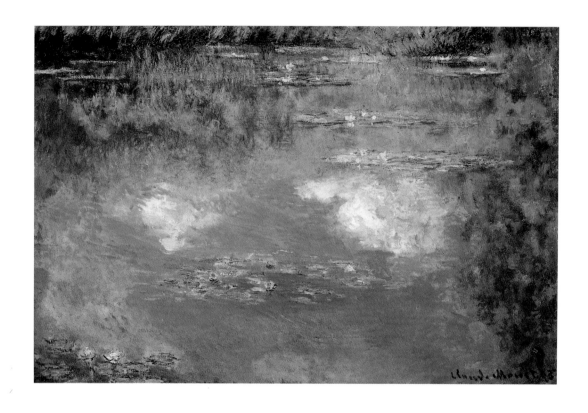

수련(구름)Water Lily Pond (The Clouds), 1903년, 개인 소장

모네는 〈수련〉 연작을 그리며 오랜 관심사였던 두 가지 모티프, 물과 빛을 탐구했다. 이 그림에서는 흔들리는 나뭇잎과 연못 위를 떠다니는 구름 떼의 모습이 수면에 비친다. 전체 배경 양옆으로 물결이 일고 캔버스 위쪽의 나뭇잎만이 연못을 주변 못 둑에 붙들어주고 있다.

담긴 하지만 "다소 개성이 없어 보인다"라고 묘사했다. 특별한 광경이 펼쳐지는 곳이란 모네의 정원을 두고 하는 말이었다. 그는 이 화가가 낯을 가린다고 주의를 주었다. "문이 있긴 하다! 항상 열려 있는 건 아니지만." 운 좋게 초대받은 사람들만이 "위대한 색채 전문가가 꽃으로 피워올린 풍성한 폭죽"을 온전히 즐길 수 있었다.

꽃의 정원이 주는 생기가 방문객을 즐겁게 했다면, 물의 정원은 신비로운 분위기로 사람들을 매혹시켰다. 알렉상드르는 모네가 보기 드물고 이국적인 방식으로 관상용 연못을 꾸몄다며 "크고 둥근 수련 이파리 사이로 물결이 일고 귀한 보석 같은 꽃으로 덮인 이 연못은 세공사가 영롱한 금속을 녹여 만든 걸작이다"라고 평했다. 그는 물의 정원의 미묘한 감각을 통해 모네의 최근 작품의 깊이를 느꼈고 "물의 정원 덕분에 작품을 진정으로 이해하게 되었다"라고 공개적으로 인정했다.

이러한 환경은 화가까지 변화시킨 듯하다. 20년 동안 모네를 "파리에서 다소 말이 없고 차가운 사람"으로 기억했던 알렉상드르는 꽃들 사이에서 "자애롭게 빛나는" 화가의 모습에 놀라움을 표했다. 알렉상드르는 오랫동안 모네의 작품을 높이 평가해왔지만 "비현실적으로 느껴질 정도로 진실한 효과를 만들어낸" 저력을 이제야 이해하게 되었다고 고백했다. 모네는 정원을 가꾸면서 예술을 추구했다. 정원은 그에게 끊임없이 영감을 주는 원천이었다. 또한 모네의 스승이자 모델로서 예술 활동의 시험대가 되었다.

하지만 알렉상드르가 방문할 무렵 모네는 물의 정원에 1년이 넘도록 이젤을 설치하지 않았다. 그는 일본식 다리 연작을 완성하고 나서 1900년 늦여름과 초

가을에 베퇴유에 머무르며 강의 풍경을 그렸다. 1901년 2월에는 런던에서 그리기 시작한 〈국회의사당〉, 〈워털루 다리〉, 〈채링 크로스 다리〉 등을 계속 작업하기 위해 지베르니를 떠났다. 런던 레스터 광장에도 이젤을 설치했지만 나이를 먹으면서 왕성하던 체력이 약해지고 있었다. 모네는 4월 초 늑막염을 심하게 앓으면서 건강을 회복하기 위해 런던을 떠나 지베르니로 돌아왔다.

런던과 베퇴유에서 그림을 그리면서 모네가 관심을 가진 것은 강가의 집이 물에 비친 모습이나 대기의 뚜렷한 특징 등 멈추어 있는 대상에서 나타나는 다양한 효과였다. 일본식 다리 연작에서도 비슷한 시도를 했지만 물의 정원의 가능성과 동시에 한계를 깨닫기 시작했다. 연못은 규모가 작고 식물들로 가득했다. 수련이 만개하면 수면을 덮어버리는 바람에 불규칙적으로 반사되는 빛이 차단되었다. 못가에는 이젤을 설치할 만한 장소가 별로 없었고, 일본식 다리 그림들을 작업하면서 웬만한 시점에 대한 연구는 완벽하게 마친 상태였다.

더 큰 비전

———————— 1901년 5월 10일, 모네는 새로 목초지를 구입했다. 루 강의 바로 뒤에 위치해 있으며 정원과 남쪽으로 접하는 땅이었다. 그는 연못의 면적을 세 배로 늘리고 강에서 물을 끌어오는 문제로 여름 내내 기술자들과 상의했다. 그해 여름에 방문했던 알렉상드르는 "활짝 핀 꽃으로 세공된" 이 조그만 연못을 둘러싸고 더 큰 비전이 계획되고 있다는 사실을 미처 알지 못했다.

12월에 도지사와 지방의회로부터 허가를 얻어냈고, 연못을 확장하기 위한 굴착 공사가 1902년 초에 시작되었다. 3월에는 인부들이 떠나고 정원사들이 들어와서 2단계 작업을 시작했다. 너른 땅에 새로운 덩굴식물과 양치식물, 대나무, 그 밖의 관상용 나무를 심고 연못가에는 틀을 잡기 위해 아이리스와 잔디, 아가판투스, 수양버들 등을 무성하게 둘렀다. 루 강으로 이어지는 새 길로 통하는 다리 네 개를 지었으며, 원래 있던 일본식 다리에는 격자 울타리를 설치하여 등나무가 타고 올라가도록 했다. 부지 근처를 지나는 철로에도 격자 울타리를 설치하여 장미 덩굴로 장식하겠다는 계획을 세웠다.

　　봄 내내 서리가 내린 탓에 모네는 계속 걱정에 휩싸였고 은은한 분홍색과 흰색, 노란색에서 강렬한 빨간색, 적갈색, 청록색에 이르기까지 다양한 색조의 수련을 새로 심으려던 계획을 미루어야 했다. 그는 일을 너무 크게 벌인 것이 아닌지 걱정했다. 그 무렵 브르타뉴에서 병에 걸린 장남을 돌보고 있던 알리스에게 편지를 보내서 "이 연못 때문에 힘이 부친다오"라고 했다. 하지만 마침내 자신의 미적 기준을 만족시키는 정원을 완성했다. 후에 모네는 이렇게 회상했다. "나는 항상 하늘과 물, 이파리와 꽃을 사랑했다. 그것들을 내 작은 연못에서 얼마든지 발견할 수 있었다."

대담한 혁신

──────── 1902년 여름, 모네는 새로워진 물의 정원에 처음 꽃이 필 무렵

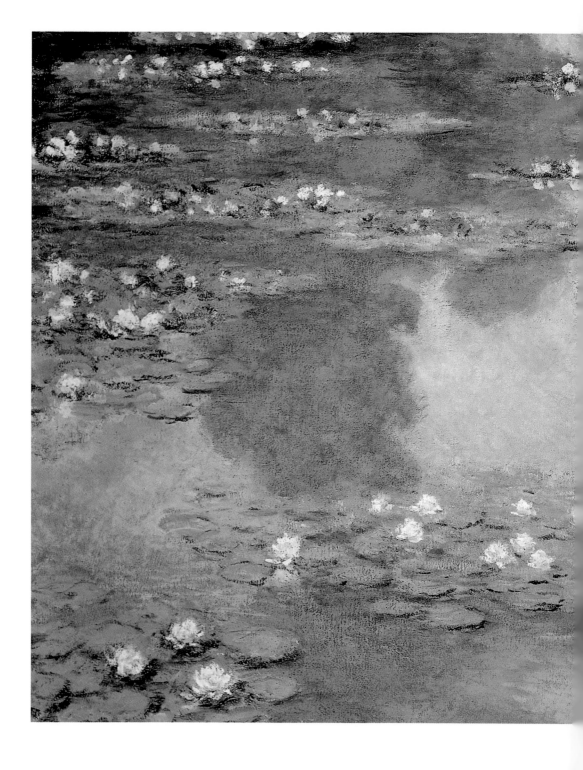

수련 Water Lilies, 1905년, 보스턴 미술관

1905년 수련 그림에서 잎이 무성한 나무가 물에 비친 어렴풋한 실루엣은 모네가 단일한 시점에서 연못을 관찰했다는 사실을 보여준다. 그는 빛나는 물 위로 수련이 미끄러져가는 모습을 그렸으며, 물감을 극도로 정제하여 초록과 분홍의 섬세한 색조로 표현했다. 연못을 둘러싼 모든 지형지물이 사라지고 오로지 물만이 풍경에 남아 있다.

그랑 알레를 따라 풍성하게 꽃을 피운 꽃의 정원을 화폭에 옮겼다(70쪽). 하지만 그 무렵 넓어진 연못에서 영감을 받고 물의 정원에 대한 사전 연구를 했으며 대담한 혁신을 이룰 연작을 계획하고 있었던 것으로 보인다. 화가 메리 카샛은 그해 크리스마스에 유명한 미국인 컬렉터 루진 하브마이어에게 편지를 썼다. "모네가 연못에 비치는 그림자를 그리고 있어. 물에 비친 모습만 말이야!" 사실 카샛은 이 그림들을 보지 못했고 비평가 로저 마르크스에게서 들은 이야기를 전해준 것이었다.

모네가 그해 여름에 그렸다고 기록된 작품은 없다. 하지만 평생에 걸쳐 그를 매혹시킨 모티프를 다룰 창의적인 작업 방식, 즉 그림에 착수하기 전에 신중하게 관찰하는 습관과 날씨가 궂어 야외 작업이 어려울 때는 작업실에서 마무리하는 방식 등은 1902년 여름에 시작된 것으로 보인다. 모네는 말년에 그 순간을 즐겁게 추억한다. "나는 빛과 반사에 심취했다. 결국 그것 때문에 시력이 망가졌지만 말이다."

카샛이 하브마이어에게 언급했던 대담한 주제는 1903년 여름에 그린 그림에 나타난다(104쪽). 반짝이는 수면에 비친 찰나의 모습들이 작품을 구성하고 있다. 모네는 이제껏 보지 못한 자유를 폭발시키며 대상을 주변 지형에 묶어두고 있던 밧줄을 풀어버렸다. 연못의 세세한 배경은 최소한만 살렸다. 이 그림에서는 나뭇잎이 위쪽 가장자리를 덮은 모습, 다른 작품에서는 버드나무 가지가 늘어져서 돌출된 모습 정도가 배경으로 표현되었다.

모네가 관심을 가진 것은 물이었다. 물 위에 떠 있는 수련과 수련이 물에 비친 모습이라는 모티프를 통해 물의 미묘한 움직임과 사물이나 빛을 비추는 양상

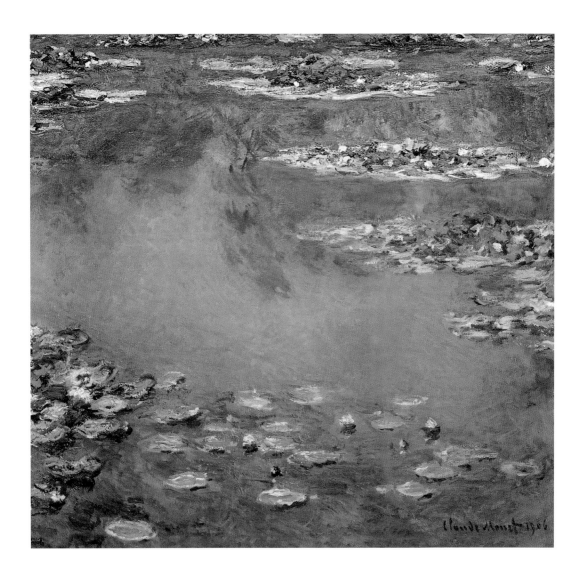

수련Water Lilies, 1906년, 시카고 미술관

모네는 참을성 있게 자연을 관찰하면서 미묘한 차이를 알아내는 법을 배웠다. 작품 전면에는 녹색 이파리 사이로 옅은 분홍빛 수련이 흩뿌려져 있다. 그 위로 수련 잎들이 뗏목처럼 정처 없이 떠다닌다. 하지만 모네에게 수련은 "배경 음악에 불과"했다. "매 순간 모습을 바꾸는 수면의 거울이야말로 모든 모티프의 핵심이다."

등 본질적인 가치에 매혹되어 탐구했다.

또한 예전에 일본식 다리를 그릴 때 사용한 번득이는 붓질과 생동감 넘치는 물감을 더 이상 사용하지 않았다. 새 작품에서는 완만하게 흐르는 수면을 부드럽고 차분한 붓놀림으로 묘사했고, 미묘한 빛의 효과를 포착하기 위해 차갑고 산뜻하게 정제된 색채를 활용했다. 빛을 받아 반짝이며 무한하게 펼쳐지는 수면에 수련이 이리저리 떠다니며 뭉쳐 있기도 하고 넓적한 잎들이 뗏목처럼 모여 있거나 갑작스러운 물결에 떠밀려 흩어진다. 이파리의 미묘한 색조와 대조적으로 꽃잎의 색상은 맑은 물감을 방울방울 뿌린 듯 반짝인다.

하지만 수련은 시각적 체험의 일부에 불과했다. 1897년 모네가 처음 수련을 그리려고 시도했을 때는 대상을 수련에 한정했고 절제된 색조로 표현된 수련 잎이나 물과 대비를 이루며 밝은 색채를 터뜨리는 꽃의 효과에 집중했다(84쪽). 그러나 새 작품에서는 연못 전체를 조망하면서 물에 떠 있는 대상의 형태를 전체의 일부로 이해하고 있다. 연못과 못가의 경계를 이루는 나무와 나뭇잎, 하늘을 떠다니는 구름이 물에 비친 모습과 항상 움직이는 수련을 묘사하는 것은 물의 본질을 드러내는 작업이기 때문에 모네는 강렬한 흥미를 느꼈다.

모네는 이듬해 여름에 다시 연못을 그리기 시작했다. 수면에 계속 집중하여 물에 비친 사물의 형태와 수련의 미묘한 변화를 관찰했다. 1904년에 그린 작품에서 모네의 시선은 훨씬 더 예민해져서 수면을 따라 천천히 움직이기보다는 빠르게 흩어지며 올라가는 것처럼 보인다. 또한 풀이 무성한 못가를 캔버스 윗부분에 예전보다 넓게 그려 넣었다. 마치 못가가 캔버스 바닥에서 위쪽으로 느리게, 하지만 꾸준히 올라오려는 것을 부드럽게 나타낸 듯하다. 수련 잎은 초록

색으로 빛나거나 옅은 회색과 푸른색이 섞인 오팔빛을 띠며 예전보다 훨씬 조밀하게 모여서 길쭉한 타원형으로 뭉쳐진다. 순수한 물감으로 밝게 색을 입힌 꽃이 이파리 사이에 떠 있다. 그 아래 수면에는 꽃이 반사되어 부드러운 형태를 띠며 보랏빛, 장밋빛, 라벤더빛으로 차분하게 반짝인다. 모네는 빛을 듬뿍 받은 이파리 위에 떠 있는 생생한 꽃이 번지듯 비친 형상을 여러 겹으로 덧칠하여 연못을 더욱 풍성하고 반투명하게 표현했다. 예리한 관찰력과 풍부한 표현력을 발휘하여 눈앞에 펼쳐지는 빛의 오묘한 상호작용과 사물의 움직임이 주는 느낌 하나하나를 따라갔다. 모네는 연못의 가능성이 무한하다는 사실을 깨달았다. 그리고 이렇게 말했다. "하늘을 반사하면서 매 순간 바뀌는 수면의 모습과 빛, 그리고 움직임이야말로 모든 모티프의 본질이다."

1905년에는 그림의 모티프를 잠시 일본식 다리로 옮겼다. 물의 정원의 규모가 커진 덕분에 다리에서 멀찌감치 떨어진 곳에 이젤을 세울 수 있었고, 그해 여름 세 점의 그림을 그리면서 각각 뚜렷이 다른 시점을 선택할 수 있었다. 작품 속의 수면은 세심하게 강조되었으며 화가가 전체 정원을 조망하기 위해 뒤로 물러나서 그린 것처럼 한눈에 풍경이 들어온다.

또한 지난 2년 동안 갈고닦아온 우아하고 부드러운 붓질을 멈추고 1900년 무렵의 작품처럼 거침없고 힘찬 붓놀림과 풍부한 색조를 사용했다. 하지만 이런 일탈은 전체적인 방향에서 벗어나는 일 없이 짧게 끝났다. 모네는 여름 내내 연못을 뚫어지게 바라보며 수련이 떠다니고 반짝이는 그림자가 비치는 널찍한 수면을 화폭에 옮겼다.

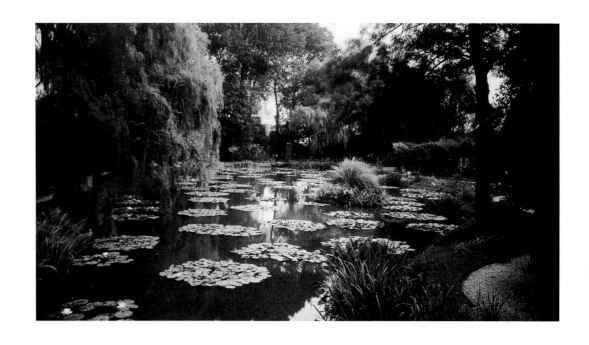

수련 연못과 일본식 다리 풍경, 1905년, 개인 소장

1901년 모네는 물의 정원을 다시 디자인하여 연못의 규모를 세 배 확장했다. 기존 연못은 개울 하나에도
못 미치는 크기였기 때문에 수련이 자유롭게 떠다니는 데 제약이 있었다. 이제 연못의 폭이 넓어지자 꽃
들은 자유자재로 수면 위를 떠다니거나 무리를 이루게 되었다. 수련은 못가의 나무가 반사된 유리알 같
은 물 위를 색색의 뗏목이 미끄러지듯 떠다녔다.

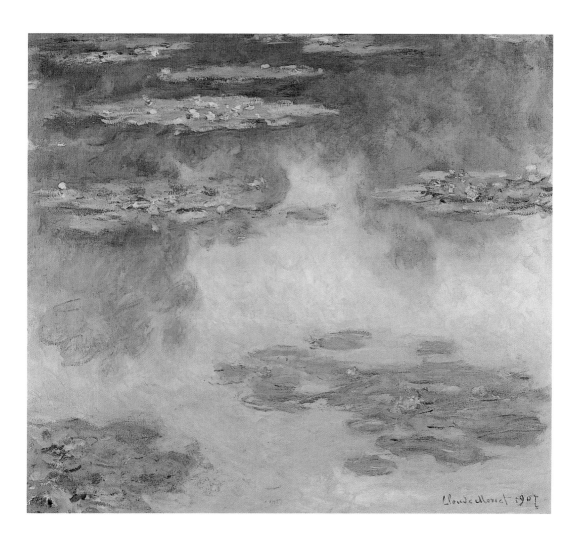

수련: 물 위의 풍경Nymphéas, Water Landscape,
1907년, 코네티컷, 워즈워스 아테네움 미술관

연작 후반을 작업하면서 모네는 아침 무렵 밝게 번지는 빛과 저녁 무렵 극적인 빛, 두 가지 빛의 효과에
집중했다. 옅은 아침 햇살이 비칠 때 그린 이 그림은 선명하게 반사된 수련과 따뜻하게 빛나는 수면이
만들어내는 두 색조 사이의 관계를 탐색하고 있다. 평단에서는 풍경화에서 "현실에 기반을 두고 추상과
상상을 최고의 경지로 끌어올린" 대담한 혁신에 찬사를 보냈다.

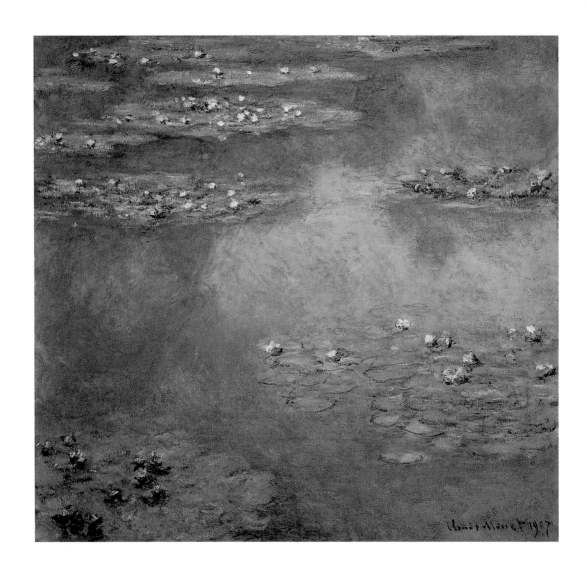

수련Water Lilies, 1907년, 보스턴 미술관

모네는 연작을 그리면서 한순간의 시각적 효과를 포착하고 빛과 대기가 스쳐가는 경험을 캔버스에 보존하고자 했다. 비평가 로저 마르크스와의 대화에서 스스로를 "민감하게 반응하는 사람"이라며 "캔버스라는 화면에, 자신의 망막에 새겨진 인상을 비춰낼 수 있다"라고 말했다.

남다른 세련미

———————— 1905년의 수련 그림들은 대부분 정사각형 캔버스에 그려졌다. 빛을 반사하는 수면은 못 둑에 방해받는 일 없이 모서리에서 모서리로, 위에서 아래로 자유롭게 흐른다. 모네는 전에 없이 세련된 아름다움을 표현하면서 한층 발전된 면모를 보였다. 매끄러운 수면 위의 수련은 보석이 떠 있는 것 같고 반짝이는 그림자의 형태는 더 부드럽고 모호해졌다. 여름 동안 모네는 붓놀림을 더욱 부드럽게 바꾸었고 직사각형의 캔버스에 장미색이나 노란색 등 따뜻하고 풍부한 색감을 이용했다.

그해에 저널리스트인 루이 보크셀이 모네를 작업실에서 인터뷰하기 위해 지베르니로 찾아왔다. 모네는 런던에서 그린 작품을 예로 들어 연작을 작업하는 방법을 설명했지만 보크셀은 다른 캔버스들을 보고 큰 감명을 받았다. "클로드 모네는 같은 그림을 여러 번 그렸지만 절대로, 조금도 피로감을 느끼지 않았다. 눈부신 수련 작품들을 보면 알 수 있다."

몇 년 동안 연작을 작업하면서 모네는 끈질긴 관찰의 가치를 알게 되었다. 1886년에 브르타뉴의 바위투성이 해변에 있는 벨 섬에서 작업하면서 이렇게 말했다. "바다를 제대로 그리려면 매일 매 시간 같은 장소에서 대상을 관찰해야 한다." 하지만 이러한 방법에는 찰나의 시각 경험을 잡아내는 데 집착하는 화가의 불안이 반영되어 있다. 모네는 1890년 10월에 〈건초 더미〉 연작을 작업하면서 친구 조프루아에게 편지를 보냈다. 빛과 대기의 변화무쌍함을 깊이 이해하게 되면서 눈앞에 펼쳐지는 광경을 그만큼 빠르게 쫓아가지 못하는 자신의 붓

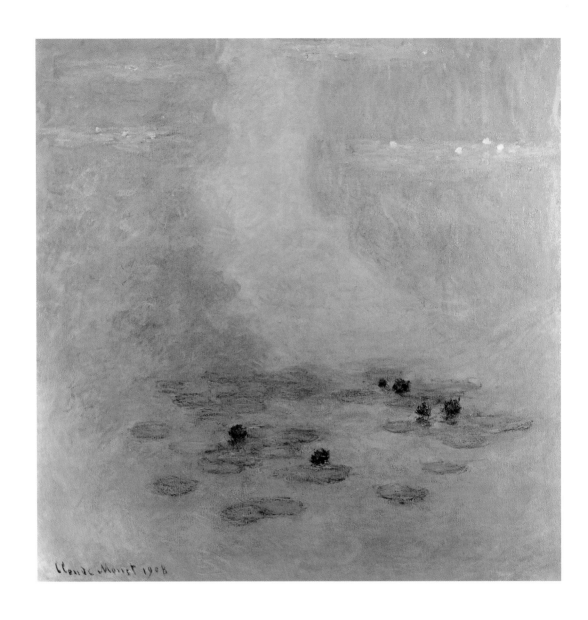

수련Water Lilies, 1908년, 개인 소장

모네는 일몰 무렵 빛이 점차 약해지는 모습을 탐구하면서 연작 후반 작업에 들어갔다. 빛을 머금은 안개 속을 물감이 휩쓸고 지나간 듯하며 꽃과 물, 물에 비친 모습의 차분한 색조가 한데 뭉쳐 은은히 빛나는 광경으로 녹아든다.

놀림이 작업에 방해가 된다고 털어놓았다. "작업이 너무 느려져서 절망감을 느끼고 있고, 계속 진행할수록 내 머릿속에 있는 '찰나의 인상'을 제대로 그려내기가 쉽지 않다는 사실을 뼈저리게 느낀다네."

물의 정원과 함께한 지 15년이 넘어가면서 작품 활동의 연료가 되었던 두 가지 상반된 요소 사이에서 균형을 잡을 수 있었다. 하나는 자연의 가변성이고, 다른 하나는 고정된 대상을 통해 무한한 변화의 과정을 담아내고자 하는 욕망이다. 1906년에는 이 목적을 이루기 위해 연못의 한 군데에 시선을 고정하고 빛과 그림자, 수면 위 수련의 움직임 같은 미묘한 자연의 변화를 관찰했다.

그해 여름 알리스가 딸 제르맹에게 보낸 편지를 보면 모네가 변덕스러운 날씨와 시시각각 변하는 연못의 모습을 제대로 따라가지 못하는 자신의 무능함에 고통스러워하는 모습이 나타나 있다. 하지만 그는 끈질기게 매달렸다. 수련이 질 때가 다가오는 8월 12일에 알리스는 편지에 이렇게 썼다. "모네는 미친 사람처럼 지나치게 일에 몰두하고 있어." 모네는 연말에 뒤랑-뤼엘에게 새해 봄쯤에 새 작품을 전시할 수 있을 것이라고 말했고 작업 결과에 만족한 듯 보였다.

1907년 4월 초, 모네는 뒤랑-뤼엘에게 전시회 날짜를 확정해준 지 2주 만에 마음을 바꾸고 약속을 없던 일로 해달라고 요청했다. 그는 4월 27일에 보낸 편지에서 후회를 표시하며 이번 연작이 "대중에게 공개하기에는 부족한 점이 많기 때문입니다"라고 했다. "아마 내가 스스로에게 지나치게 엄격한 것인지도 모르겠습니다"라고 인정하면서도 지금까지 작업한 결과물 중에 대여섯 점을 제외하고는 전시할 가치가 없다고 확신했다. 또한 마음에 들지 않는 그림 서른 점을 폐기했다고 고백하며 "시간이 지날수록 어느 것이 훌륭하고 어느 것을 버려야

할지가 더욱 명확하게 보였습니다"라고 설명했다. 전시회에 일부 작품만 출품할 가능성은 아예 차단했다. "작품 전체를 전시해야만 내가 의도하는 통합적인 효과를 얻을 수 있습니다"라며 "지금 진행 중인 작업과 비교할 수 있도록 기존 작품들을 가지고 있어야" 한다고 말했다. 하지만 현재 불만족스럽다고 해서 연작을 완성할 계획에 차질이 생기지는 않을 것이라며 계속 작업하고 싶고 꼭 개선시킬 수 있다고 확신했다. 하지만 전시회를 언제 열 수 있는지는 확답하지 않았다.

엄격한 일정

──────── 모네는 뒤랑-뤼엘과 약속했던 의무에서 자유로워지자 다시 열정적으로 연작을 작업했다. 엄격한 일정을 세웠고 아침에 첫 햇살이 비칠 때 연못 근처에 이젤을 설치해서 이른 오후까지 일하다가 점심을 먹을 때만 잠시 손을 멈추었다. 오후 3시쯤 빛이 가장 변덕스러워지고 수련이 지기 시작할 무렵에는 일을 두세 시간 멈추고 휴식을 취하거나 손님을 맞이했다. 사라져가는 빛의 효과를 관찰하기 위해 저녁에도 연못으로 돌아가곤 했다.

지난해에 그랬듯 연못의 일정한 지점에 초점을 맞추고 빛의 미묘한 변화에 따라 생겨나는 색조의 느낌에 예리하게 반응했다. 다시 정사각형 캔버스에 그리기도 하고, 평면 캔버스가 아니라 보는 사람을 원형으로 둘러싸는 장식적인 형태를 연구하는 등 다양한 양식을 실험했다. 여름이 끝날 무렵에는 직사각형

의 캔버스를 선택하여 빛의 흐름에 따라 수련이 화폭 위를 미끄러지듯 내려오는 수직 구도를 표현했다.

그해 12월 뒤랑-뤼엘이 다가오는 1908년 5월로 계획된 전시회에 대해 상의하려고 찾아왔을 때 그는 몰라보게 진척된 작품들을 보고 무척 놀랐다. 하지만 뒤랑-뤼엘은 기존 표현 방식에서 완전히 벗어나 순수한 빛과 형태, 색채의 영역을 일구어낸 새 그림들을 판매하기가 결코 쉽지 않을 것이라고 충고했다. 모네는 뒤랑-뤼엘의 반응에 대해 분노를 감추지 않았고 예정된 전시회를 취소하겠다고 했다. 1908년 3월 20일에 보낸 편지에서는 자신의 연작에 뒤랑-뤼엘이 제대로 지원을 하지 않는다며 계속해서 불만을 표시했다. "당신이 새 그림을 마음에 들어하지 않았던 그 순간부터 전시회를 열기 어렵겠다고 생각했습니다."

4월 말, 자신감이 줄어든 모네는 깊이 후회하면서 5월까지 작품을 전시할 준비가 되지 않았다고 인정했다. "인내심이 한계에 이른 상태이고 이 불가능한 작업에 계속 매달리다가는 병이 날 것 같습니다." 모네는 정신뿐 아니라 건강도 악화되었다. 그는 현기증에 시달렸으며 시력이 나빠졌다. 알리스는 모네의 증상이 불안감 때문이라고 생각했고, 모네가 연작을 밀어두고 휴식을 취해야 한다는 뒤랑-뤼엘의 말에 동의했다.

전시회 날짜가 다가올 무렵 대중은 충격적인 소식을 들었다. 5월 16일 〈워싱턴 포스트The Washington Post〉는 "인상파의 거장이 전시회를 앞두고 새 그림들을 망가뜨렸다. 비평가들이 찬사를 보냈던 작품이다"라는 기사를 내보냈다. 4일후 영국의 일간지 〈런던 이브닝 스탠더드London Evening Standard〉는 이 사실을 인정하면서도 손상의 정도가 과장되어 보도되었다고 일침했다. 기자는 모네가

혁신적인 프로젝트를 진행해왔다며 "물에 비친 구름을 표현한, 다른 어떤 예술가도 시도한 적 없는 작품"이고 "올해 봄 초까지 서른 점이 넘는 그림이 거의 완성되었다"고 전했다.

하지만 낙담해 있던 모네는 처음에는 전시회를 미뤄달라고 했다가 아예 취소해달라고 요구했다. 〈런던 이브닝 스탠더드〉는 "과로 탓도 있고 결과물에 만족하지 못한 탓도 있어서 모네는 극도로 예민하고 우울해졌다. 그는 결국 캔버스 몇 개를 완전히 찢어버렸다"라고 전하는 한편 "대부분의 작품이 온전하게 남아 있으며 모네가 세심한 친구들의 조언에 따라 그림들이 보이지 않도록 벽 쪽으로 돌려놓았다"라는 설명을 덧붙여 독자들을 안심시켰다.

6월 말 모네는 다시 작업을 시작했고 캔버스에 얹어낸 물감을 통해 마침내 자연의 오묘한 아름다움을 이해했다고 확신했다. 여름 내내 작업에 극도로 몰입했으며, 손님을 만나는 것을 거부하거나 오후에 휴식조차 취하지 않을 때가 종종 있었다. 8월 11일 오랜 친구인 조프루아에게 보낸 편지에서 이렇게 털어놓았다. "물과 반사된 풍경에 집착하게 되었다네. 나 같은 늙은이의 기력으로는 감당하기 힘들지만 느낀 것을 제대로 표현하고 싶다네. 작품 중에 몇 점은 찢어버리고 다시 시작했네……. 이렇게까지 노력하고 있으니 뭔가 결실이 드러나기를 희망한다네."

9월 말 날씨가 궂어지자 마침내 모네는 붓을 내려놓았다. 그는 알리스와 함께 8월 말에 지베르니를 떠나 베네치아에 10주 동안 머무르면서 휴식을 취했다. 모네는 그동안 베네치아 대운하를 따라 늘어선 건물을 그렸다. 그는 기운을 차리고 지베르니로 돌아와서 베네치아에서 완성한 작품을 파리의 베른하임-쥔 갤

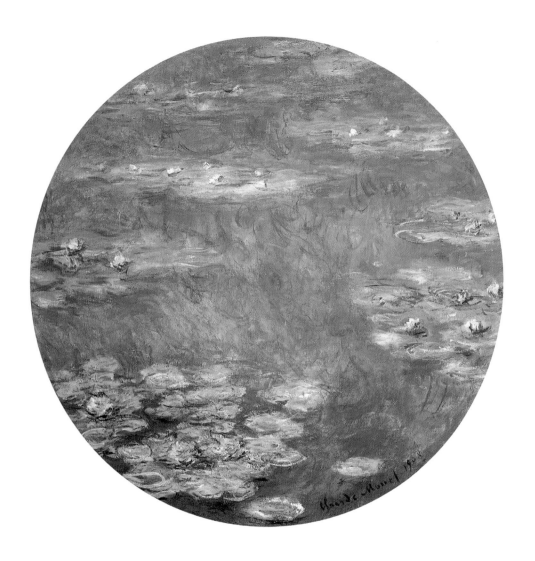

수련Water Lilies, 1908년, 댈러스 미술관

모네는 〈수련〉 연작을 작업하면서 다양한 구성 형태를 실험했다. 둥근 캔버스는 그림 소재의 장식적인 측면을 강조한다. 그는 그림 속 연못을 "수평선이나 연못가가 사라지고 무한한 완전체가 된 환상"이라고 표현했다. 또한 수련의 꽃과 오팔빛 잎을 솜털처럼 가벼운 붓질로 묘사하여 물 위를 한없이 떠다니는 것 같은 효과를 창조했다.

러리와 계약한 후 수련 그림들을 마지막으로 손질하느라 작업실에 틀어박혔다. 1909년 1월 28일에 모네는 오랫동안 미루어오던 전시회를 5월 5일에 개최하겠다며 "준비가 될 겁니다"라는 말로 항상 참을성 있게 기다려준 뒤랑-뤼엘을 안심시켰다.

모네는 전시회 준비에 적극적으로 참여했다. 그는 1900년에 그린 일본식 다리 단일 그림부터 시작해서 그려진 순서대로 캔버스를 배치해달라고 요구했다. 전시회 카탈로그의 작품 설명도 연대순으로 나열했다. 새 작품 48점에 일괄적으로 '수련'이라는 이름을 붙였기 때문에 제작 연도로 구분할 수밖에 없었다. 〈수련〉 연작은 관찰 순서에 따라 차례대로 그린 그림이며 전체로 파악해야 의미가 있기 때문에, 모네는 일련의 그림들을 따로 떨어뜨리지 않고 연속적으로 배치하여 자신이 연못을 그릴 때의 경험을 관람객들이 고스란히 체험하기를 바랐다. 뒤랑-뤼엘은 전시회 명칭을 반사를 뜻하는 '리플렉시옹(Réflexions)'으로 하자고 제안했다. 가장 혁신적이고 눈길을 사로잡는 모티프며 대중의 관심을 끌기에 적합하다고 생각했기 때문이다. 하지만 모네는 그림의 대상과 본질을 동시에 정의할 수 있는 '수련: 물 위의 풍경'을 선호했다.

모네가 1904년 런던 풍경 그림으로 전시회를 열었던 이후 새로운 작품을 발표하지 않은 것을 우려하여 뒤랑-뤼엘은 사전에 홍보 작업을 진행했다. 모네는 망설였지만 파리에서 전시회가 열리기 전에 장 모건이라는 젊은 작가에게 지베르니에서 그림을 미리 보여주는 데 동의했다. 모건은 전시회를 개최하기 전에 발표된 〈르 골루아〉의 기사에서, 곧 열릴 모네의 전시회에서는 "예상치 못했던 모네의 자질이 드러난 역작"을 볼 수 있을 것이라고 썼다. 모네는 좁은 범위의

대상을 고집스럽게 추구한 끝에 관찰력을 강화할 수 있었으며 표현의 초점을 불가사의한 수준까지 끌어올렸다.

평단의 호평

──────── 전시회가 열렸을 때 비평가들은 실망하지 않았다. 〈수련〉 연작은 만장일치로 평단의 호평을 받았다. 로저 마르크스는 예술 잡지 〈가제트 데 보자르Gazett des Beaux-Arts〉에서 많은 지면을 할애하여 평단이 가장 대담하다고 평가한 요소를 소개했다. 모네는 〈수련〉 연작을 그리면서 지상의 닻에 얽매여 있던 풍경을 자유롭게 풀어주었다. "이제 더 이상 땅도 하늘도, 그 어떤 제한도 존재하지 않는다. 잔잔하고 비옥한 물이 캔버스의 들판을 완전히 덮고 있으며 빛이 넘쳐흘러 녹청색 잎의 표면에서 활기차게 뛰논다. 화가는 원근법의 피라미드식 선이나 단일 초점을 추구하지 않고 의도적으로 서양의 전통적인 회화 규칙에서 벗어났다."

마르크스도 언급했지만 모네는 자신에게 몽상가 딱지가 붙는 것을 매우 싫어했다. 마르크스는 모네와의 대화를 옮긴 발췌문에서 그의 생각을 그대로 소개했다. "내가 복잡하고 비현실적인 계획을 가지고 있다고 생각하지 말아달라. 진실은 단순하다. 나의 유일한 미덕은 본능에 충실하다는 것이다. 직관적이고 은밀한 힘을 다시 발견했고 이 힘에 순종했기 때문에 작품과 나 자신을 동일시하고 그 속에 스며들 수 있었다."

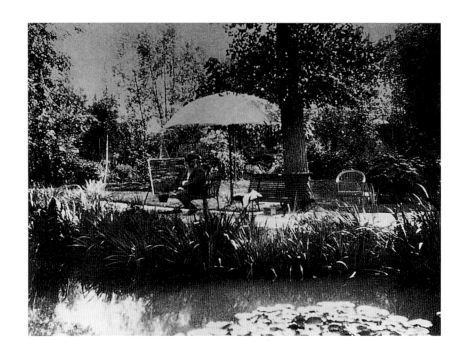

연못가에서 그림을 그리는 모네, 1904년, 개인 소장

모네는 1903년에서 1908년에 걸쳐 〈수련〉 연작을 그리면서 거울 같은 물 위의 꽃에 이르기까지 모티프를 좁혀갔다. 그는 이른 아침 햇빛이 비칠 때 작업을 시작해서 정오가 되면 쉬고 점심을 먹었다. 한낮의 열기가 지나고 나면 오후에 수련이 지기 전에 다시 정원으로 나가서 햇빛이 잦아드는 동안 연못의 미묘한 변화를 관찰했다.

모네는 예술을 추구할 때 자신에게 영감과 활력을 주는 원천은 자연에 대한 애정이라고 말했다. "자연과 더욱 가까워지는 것 외에 다른 것은 바라지 않으며 자연의 법칙에 순응하며 일하고 살아가는 운명 외에 다른 소원은 없다." 하지만 마르크스는 자연에 대한 경외심은 인간의 노력을 통해서만 드러난다며 "사상이 자연을 정의하고 시가 자연을 찬양하며 예술이 자연을 묘사한다"라고 반박했다. 모네는 자연의 아름다움을 인식하고 찬양하는 새로운 통찰력을 세상에 제시했다. "인류가 존재하고 그림을 그리기 시작한 이후 지금까지 그 누구도 이보다 훌륭하게, 아니 이런 식으로 그림을 그린 적이 없다." 〈수련〉 연작은 그림과 자연을 조화시키고자 끊임없이 애썼던 모네의 욕망을 보여준다. 그는 일반적인 통념에서 작품을 해방시킴으로써 연못에서 발견한 것을 표현할 방법을 찾아냈다.

5장

친구와 지지자들

"모네는 자연을 노래하는 서사시인이다."

- 조르주 르콩트(소설가)

　1886년 4월, 뉴욕의 아메리카 아트 갤러리에서 열린 '파리 인상파의 유화 및 파스텔화 작품전'이 기록적인 관객을 끌어모았다. 뒤랑-뤼엘이 기획한 이 전시회에서 〈지베르니 인근 건초 더미가 있는 목초지〉를 포함하여 모네의 작품 40여 점이 소개되었다. 당시 갤러리 후원자 중에 모네가 작품 활동을 하고 정원을 가꾸었던 노르망디의 작은 마을을 아는 사람은 거의 없었다. 하지만 이듬해 1887년 10월 미국 잡지 〈아트 아마추어The Art Amateur〉는 화가 지망생들에게 인기 있는 명소가 된 지베르니를 소개했다. '그레타'라는 필명을 쓰는 보스턴 특파원은 이렇게 썼다. "파리에서 113킬로미터(실제로는 약 72킬로미터 떨어져 있으나 미국 기자의 발언을 그대로 옮김) 떨어진, 클로드 모네가 살고 있는 센 강변의 마을 지베르니에 수많은 미국인 화가 지망생들이 모여들었다고 한다." 그레타에 따르면 이 그룹의 화가들이 그린 작품에는 인상파 거장의 영향이 반영되었다. "이들의 작품은 모네의 인상주의에서 자연의 색채를 이어받았으나 그리 훌륭하지는 못하다."

　1883년 지베르니로 이사했을 때 모네는 뒤랑-뤼엘에게 이렇게 고백했다. "파리에서 이렇게 멀리 떨어진 곳에 자리를 잡은 것은 큰 실수인 것 같습니다. 무척 막막합니다." 하지만 끊임없이 상상력을 자극하는 환경에서 가족과 함께 시간을

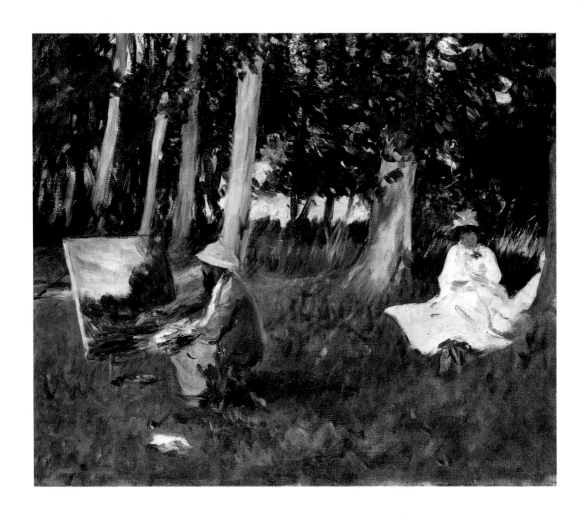

존 싱어 사전트, 숲 가장자리에서 그림을 그리는 클로드 모네Claude Monet Painting at the Edge of a Wood, 1885년, 런던, 테이트 모던 갤러리

사전트가 지베르니를 처음 방문했을 때 모네는 밖에서 그림을 그리자며 그를 데리고 나갔다. 사전트는 상류층 인사들의 초상화가로 명성을 얻었지만 야외에서 그리는 회화에 흥미를 느꼈다. 이 그림에서는 자유롭게 붓을 놀려서 대상을 빠르고 즉각적으로 포착하고 있다. 하지만 사전트가 사용한 팔레트는 강한 명암 대비를 보이며, 자연을 배경으로 한 모네의 인물화에서 볼 수 있는 생생한 반짝임은 나타나지 않는다.

보내는 동안 이런 의구심은 금세 사라져갔다. 모네는 미술계와 단절된 것 같은 느낌이 들 때마다 파리로 떠나거나 친구들과 동료들에게 지베르니로 찾아오라고 권했다. 하지만 새집으로 이사간 지 10년쯤 지났을 무렵 예전 인상파 친구들에게 매달 모임을 파리의 카페 리셰가 아니라 지베르니에서 갖자고 설득하기까지 했다. 모네는 더 이상 도시의 삶에 매력을 느끼지 못했다. "사람이 어떻게 파리에서 살 수 있지? 거긴 지옥이다. 파리의 소음과 야간 조명보다는 센 강을 둘러싼 꽃과 언덕이 훨씬 좋다."

화가의 천국

─────── 모네는 미국의 화가들이 지베르니에서 작품에 대한 영감을 찾으리라고는 생각지도 못했다. 대인관계에 매우 신중한 그는 찾아오는 사람들로부터 거리를 두려고 애썼다. 하지만 미국 화가들과 프랑스의 거장은 불가피하게 서로 마주치게 되었고 놀라운 일이 벌어졌다. 모네는 예술은 다른 사람에게 배울 수 있는 것이 아니라고 믿었지만 자신도 모르는 사이에 지베르니에 모인 화가들의 스승이 되었다.

시간이 흐르면서 모네나 모네의 가족과 가까워진 사람은 많지 않았지만 모네는 이들에게 부정할 수 없을 만큼 커다란 영향을 주었다. 한때 이름 없는 작은 마을이었던 지베르니는 비록 닫힌 문 뒤에서였지만 모네가 이끌어가는 가운데 30년에 걸쳐 화가들의 천국으로 변모했다.

아르장퇴유보다 지베르니가 파리에서 더 멀었지만, 모네는 친구들을 집으로 초대하여 함께 야외에서 그림을 그리고 싶어했다. 세잔과 르누아르, 카유보트가 모네의 초대를 받아들였다. 또한 모네는 지베르니를 찾아온 첫 미국 화가를 손님으로 초대했다. 그는 마을에 급증하고 있던 화가 그룹과는 관련이 없는 사람이었다. 존 싱어 사전트는 1876년 두 번째 인상파 전시회에서 모네를 처음 만난 것으로 보이지만 그들은 10년이 지난 후에야 친분을 쌓았다.

피렌체에서 태어나서 파리에서 교육을 받은 사전트는 잉글랜드와 이탈리아, 프랑스의 예술계를 자유롭게 드나드는 국제적인 인물이었다. 그는 1884년에 열린 전시회에서 '마담 X'로만 밝힌 피에르 고트로 부인의 '세련되게 치장된 아름다움'을 선보여 물의를 일으킨 후로 파리의 비평가들을 피해 예술가들이 모여 있는 잉글랜드 윌트셔 주의 브로드웨이에서 여름을 보내며 야외로 나가 풍경화를 그렸다. 야외에서 더욱 활발하게 그림을 그리고 싶었던 그는 지베르니에서 모네와 함께 지낼 수 있게 되자 무척 기뻐했다. 사전트는 1891년 늦봄까지 거의 해마다 모네를 찾아갔다.

그는 1885년에 지베르니를 처음 방문했을 때 모네와 알리스를 그렸다. 〈숲 가장자리에서 그림을 그리는 클로드 모네〉(132쪽)를 보면 10년 전 르누아르와 마네가 아르장퇴유에서 그렸던 젊은 시절 모네 부부와 어린 자녀의 그림이 연상된다(36쪽). 사전트의 그림 속에서 모네는 이젤을 낮게 설치하여 〈지베르니 인근 건초 더미가 있는 목초지〉를 그리고 있고 알리스는 근처에 앉아 책을 읽고 있다. 단순히 모네와 알리스 간의 친근함뿐 아니라 사전트와 부부 사이에서도 일상적인 다정한 분위기를 느낄 수 있다. 사전트는 상류층 인물들을 대상으로

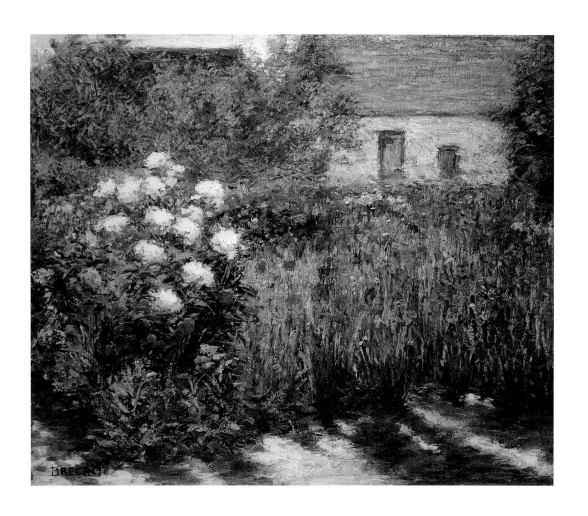

존 레슬리 브렉, 지베르니의 정원Garden at Giverny, 1890년경, 시카고, 테라 미술관

브렉은 풍경화에서 더욱 섬세한 붓터치와 색조를 구사하기 위해 모네가 작품에서 다루었던 모티프를 기꺼이 차용했다. 이 그림에서 사용된 순수한 색과 가벼운 붓놀림을 보면 그가 새로운 방식에 완전히 동화되었음을 알 수 있다. 브렉은 보스턴에서 열린 첫 단독 전시회에 지베르니 곳곳에서 그린 정원 그림 여섯 점을 소개했으며, 그중 적어도 한 점은 모네의 정원을 그린 작품이다.

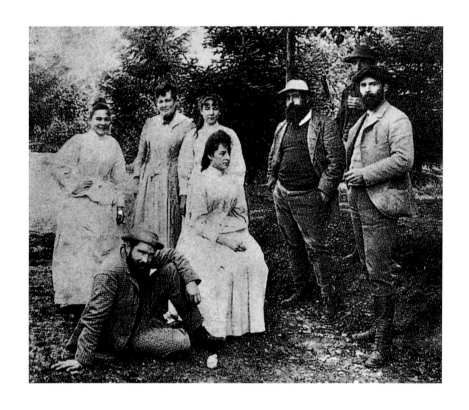

지베르니 모네의 정원에서 존 레슬리 브렉, 1887년, 개인 소장

수많은 미국인 화가들이 지베르니에서 영감을 받았고 일정 기간 머물렀지만 모네 가족의 환영을 받은
사람은 드물다. 모네 가족과 함께 찍은 사진 전경에 브렉이 보인다. 왼쪽에는 알리스가 딸 블랑슈와 제
르맹 사이에 서 있으며, 수잔이 앞쪽 의자에 앉아 있다. 모네는 수잔 왼쪽에 서 있으며 모네 뒤에는 아들
장이, 오른쪽에는 미국인 화가 헨리 피치 테일러가 서 있다.

풍부하고 깊은 색조의 물감과 화려한 붓놀림을 구사하는 초상화가로 유명하지만, 이 작품에서는 소박한 색조를 사용했다. 빠르고 사실적인 붓놀림은 모네의 혁신적인 스타일을 따른 것으로 보인다.

사전트가 처음 방문하고 나서 오랜 시간이 지난 후 모네는 미술상 르네 짐펠에게 사전트에 얽힌 일화를 얘기해주었다. 모네가 밖으로 나가서 함께 그림을 그리자고 하자 사전트는 그림 도구를 가져오지 않았다며 사양했다. 모네가 캔버스와 이젤, 팔레트와 물감을 주었고, 사전트는 색상들을 살펴보다가 검은색이 없다는 사실을 알아차렸다. 그가 물감이 빠진 것 같다고 하자 모네는 검은색이 없다고 했고 놀란 사전트가 외쳤다. "검은색이 없으면 저는 못 그립니다. 선생님께선 어떻게 가능하신가요?"

사전트가 그린 초상화 〈숲 가장자리에서 그림을 그리는 클로드 모네〉는 모네가 야외에서 표현해낸 반짝이고 생생한 색감에는 못 미치지만 작업실에서 표현하기 힘든 즉흥성이 잘 나타나 있다. 모네는 사전트의 작품에 대한 평을 남기지 않았지만, 사전트의 작품 몇 점을 소유했을 뿐 아니라 친구들의 작품과 함께 침실에 걸어놓은 것으로 보아 이 미국 화가의 재능에 감탄했음이 분명하다. 2년 후에는 알리스의 딸 수잔과 블랑슈가 숲에 있는 그림(143쪽)을 사전트의 작품과 비슷한 구도로 그렸다.

지베르니에 화가 마을이 생겨나기 전에도 지베르니를 방문한 미국인 화가들이 있었다. 풍경화와 인물화 화가이며 새알을 수집하는 취미가 있는 윌러드 멧캘프의 수집 목록에는 1885년 5월 지베르니에서 발견한 블랙버드의 알이 있다. 그는 6월에도 지베르니를 방문했다. 그때 멧캘프는 수집 목록에 알을 추가했다.

뿐만 아니라 모네에게 점심 초대를 받고 식사를 한 뒤에 블랑슈도 합류해서 꽃의 정원을 그리며 시간을 보냈다고 주장했다. 시어도어 로빈슨도 1885년에 처음 지베르니를 찾아왔고 서로 아는 사이였던 풍경화가 퍼디넌드 드콩시의 안내를 받아 모네의 집을 방문했다.

1887년 멧캘프와 친구 루이스 리터가 센 강 계곡으로 도보여행을 갔다. 파리 아카데미에 등록한 미술 학도들 중에서도 프랑스에 잠시 머무르는 외국 학생들은 수업이 없는 여름에는 그림을 그리기 위해 아름다운 풍경을 찾아 여행을 떠나곤 했다. 곳곳에 바위로 가득하고 독특한 문화를 지닌 브르타뉴가 가장 인기 있는 장소였고, 퐁타방과 콩카르노도 예술가들이 많이 찾는 곳이었다. 외르 지방에 살고 있던 친구 폴 콩캉을 방문한 멧캘프와 리터는 센 강 계곡 여행을 계획했다. 동생 존 레슬리 브렉과 어머니를 데리고 멧캘프와 리터 일행에 합류한 음악가 에드워드 브렉에 따르면 센 강으로 다가갈수록 푸르고 다채로운 신록이 펼쳐지는 광경을 보고 두 화가는 감탄을 금치 못했다고 한다. 하지만 이는 지베르니의 풍경과는 비교가 되지 않았다. 브렉은 이렇게 말했다. "이루 말할 수 없는 아름다움이 멧캘프와 리터에게 마법을 거는 듯했고, 그들은 파리에 있는 친구들에게 편지를 써서 천국이 바로 여기에서 사람들을 기다린다고 했다."

시어도어 로빈슨, 시어도어 웬델, 윌리엄 블레어 브루스, 그리고 브렉 형제들이 제일 먼저 멧캘프와 리터 일행에 합류했다. 캐나다인 브루스를 제외하면 다들 미국 출신이었다. 브렉은 이 작은 모임을 회상하면서 "진정한 원조 지베르니파"라고 정의했다. 영국 화가 도슨 도슨-왓슨을 포함해서 다른 화가들도 지베르니로 모여들었다. 시간이 흐른 뒤 왓슨은 모네의 집이 지베르니에 있다는 사실

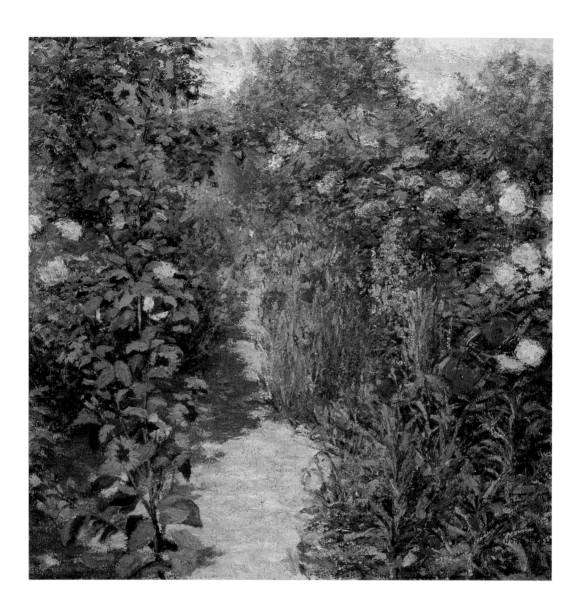

존 레슬리 브렉, 지베르니의 정원(모네의 정원에서)Garden at Giverny (In Monet's Garden)
1887년, 시카고, 테라 미술관

브렉은 모네의 화풍과 그림의 모티프에서 직접적인 영향을 받고 꽃에 관심을 가졌다. 그는 지베르니에서 보낸 첫해 늦여름에 이 그림을 그렸다. 키 큰 장미가 활짝 피어 있고 오솔길 왼쪽으로 무성한 이파리를 뚫고 해바라기가 솟아 있다. 브렉은 꽃이 만개한 정원의 덧없는 아름다움을 채도가 높은 색상을 사용하여 빠르고 즉각적인 붓놀림으로 표현했다.

을 몰랐다고 주장했다. 브렉도 비슷한 주장을 했다. "화가들은 지베르니에서 그림을 그리는 사람이 자기들뿐만이 아니며, 다른 누구도 아닌 바로 그 모레(브렉이 모네의 이름을 잘못 표기한 것을 그대로 옮김)가 몇 년째 살고 있다는 사실을 안 뒤로는 아무도 감히 아름다운 마을 풍경을 화폭에 옮길 엄두를 내지 못했다." 그리고 브렉의 말에 따르면 여름 내내 그들 중 누구도 모네를 만나지 못했다.

도슨-왓슨과 브렉의 주장은 그전에 모네가 자신들을 환대해주었다고 한 로빈슨이나 멧캘프의 언급과 대치된다. 파리에서 예술을 공부하는 젊은 화가들이 모네의 명성과 모네가 지베르니에 살고 있다는 사실을 몰랐을 리가 없다. 그중에는 〈지베르니 인근 건초 더미가 있는 목초지〉가 소개되었던 1886년 뉴욕의 아메리카 아트 갤러리 전시회에 참석한 사람들도 있었다. 설령 한 달 동안 계속된 그 전시회에 가지 못했다고 하더라도 대중의 요구에 따라 다음 달 내내 그 작품을 전시했던 국립 디자인 아카데미에서라도 접했을 것이다. 화가 마을을 만들 당시에 대한 "진정한 지베르니파" 사람들의 기억이 솔직하건 그렇지 못하건 모네의 존재는 빠르게 그들의 작품과 삶에 파고들었다.

첫해 여름 동안 화가 몇 명이 모네의 집에서 가까운 버디 호텔에 머물렀다. 1년 만에 화가들은 더욱 늘어났다. 원년 멤버 중에는 여름 동안 지낼 집을 빌리는 이들도 있었고, 버디 호텔에 머무르는 이들도 있었다. 젊은 화가 다수가 모네와 알리스의 자녀들 또래였고 그들 부부의 아들딸들도 나날이 늘어나는 화가들과 친분을 맺었다. 모네는 자녀들을 낯선 사람들로부터 보호해왔으나 자녀들이 젊은 미국인들과 어울리기 시작하자 지베르니의 새 주민들에게 관심을 갖기 시작했다.

외광파 존 레슬리 브렉

——————————————— 초창기에 모네의 집에서 환대를 받았던 미국인 중에 존 레슬리 브렉이 있다. 그는 미국으로 돌아온 지 몇 년이 지난 후 모네가 자기에게 지베르니에 찾아오라고 간곡히 요청했다고 자랑하기까지 했다. 1899년 3월 17일 〈보스턴 선데이 글로브Boston Sunday Globe〉에 실린 브렉의 부고에도 원로화가 모네가 보낸 초대의 말이 실렸다. "지베트니(부고에 실린 원문대로 옮김)에 와서 몇 달 머무르게나. 수업을 하자는 게 아니야. 그저 함께 들판을 산책하면서 그림을 그리세." 모네답지 않은 이런 친근한 말을 브렉이 과장했거나 아예 꾸며냈을 수도 있지만, 일찍이 1887년에는 젊은 미국 화가들이 모네의 집을 찾아와 정원을 그리는 등 흔치 않은 특권을 누렸던 것은 확실하다.

브렉은 1860년 남태평양의 쾌속 범선에서 태어났으며 보스턴에서 자랐다. 정식 미술 교육은 미국에서 받았지만 1878년 뮌헨에 있는 로열 아카데미에 등록했다. 1883년 고향으로 돌아와서 풍경화를 그리기 위해 매사추세츠에 정착했으나 3년 후 파리의 아카데미 줄리앙에서 공부하기 위해 떠났다. 브렉은 바르비종파의 자연주의적인 접근에 감명을 받아 야외의 빛을 중시하는 열정적인 외광파 pleinairisme 화가가 되었다. 지베르니에 머무를 때는 모네의 야외 풍경 묘사 기술을 모방하여 더욱 밝고 생생한 물감과 빠르고 짧게 끊어지는 붓놀림을 사용했다. 뿐만 아니라 모네 작품의 모티프를 시도하기 시작했다. 그는 엡트 강에서 강둑이 안개 낀 강물에 비친 모습을 그렸으며 1887년 늦여름에는 모네의 물의 정원을 그렸다. 〈지베르니의 정원—모네의 정원에서〉(139쪽)는 무성한 이파리 사

이로 만개한 화사한 장미와 정원의 길 사이로 비치는 부드러운 빛을 묘사하며 색채에 대한 새로운 통찰력을 보여주었다.

브렉은 계속해서 모네의 본을 따랐다. 1888년에는 노란색 아이리스 화단을 그렸고 1891년에는 하루 중에 변화하는 가을빛의 효과를 관찰하면서 건초 더미 연작을 그렸다. 1890년 잠시 미국으로 돌아갔다가 그해 11월 보스턴에 있는 세인트 보톨프 클럽에서 첫 단독 전시회를 열어 정원을 그린 여섯 점의 그림 등을 공개했다. 〈모네의 정원〉, 〈모네의 집에서〉 등 카탈로그에 소개된 제목을 보고 미국 대중들은 브렉이라는 이름을 인상파의 거장과 밀접하게 연결해서 생각했다. 브렉이 모네와 그의 가족들과 가깝고 편안한 관계를 맺은 것은 사실이다. 그는 1888년 2월에 수잔을 그렸으며 그해 여름 모네와 알리스, 그리고 자녀들과 함께 정원에서 사진을 찍기도 했다. 하지만 브렉이 의붓딸 블랑슈에게 연정을 보이자 모네는 이 젊은 화가에 대한 태도를 바꾸었다. 1891년 그가 지베르니로 돌아왔을 때 모네는 가족들의 호의를 브렉이 이용했다고 단호하게 몰아붙였다. 그해가 가기 전에 브렉은 짐을 싸서 영원히 지베르니를 떠났다.

모네는 아버지로서 의붓딸을 걱정하는 동시에 블랑슈가 예술에 대한 꿈을 성취하기를 바랐다. 블랑슈는 청소년기의 언제부턴가 정원과 근처 야외에서 의붓아버지를 따라다니며 그림을 그리기 시작했다. 모네는 집을 떠나 있을 때면 블랑슈가 얼마나 진척을 보이는지 알리스에게 물었고 캔버스나 물감은 충분한지를 확인했다. 그는 1885년 11월 알리스에게 쓴 편지에서 블랑슈에게 격려와 조언을 전해달라고 했다. "블랑슈가 그림을 그리고 있다니 정말 기쁘군. 조금만 더 열심히 하면 많이 늘 거야. 내 얘기를 전해주고 사생을 해보라고도 꼭 전해

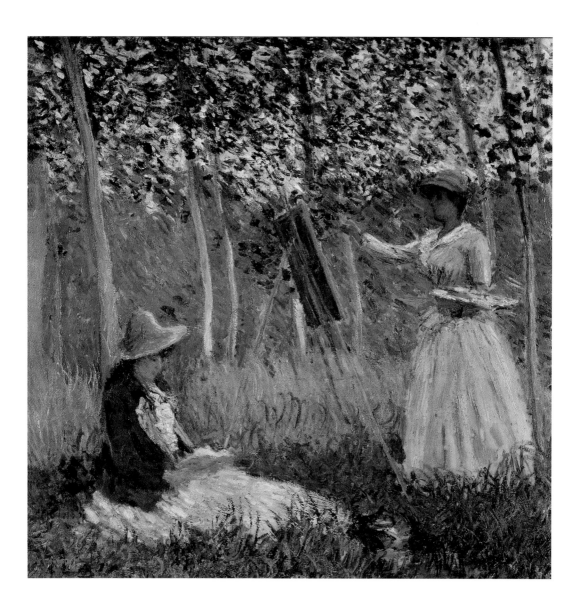

지베르니의 습지에서 책을 읽는 수잔과 그림을 그리는 블랑슈Suzanne Reading and Blanche Painting by the Marsh at Giverny, 1887년, 로스앤젤레스 카운티 미술관

모네는 교외에서 그림을 그릴 때 의붓딸들을 데려가곤 했다. 이 초상화에서 밝게 빛나는 색조를 사용하여 자연광 속 인물을 표현하는 새로운 시도를 선보였지만, 이 작품을 끝으로 오랜 기간 관심사였던 인물화를 몇 년 동안 그리지 않았고 평생 순수한 풍경화만 그렸다.

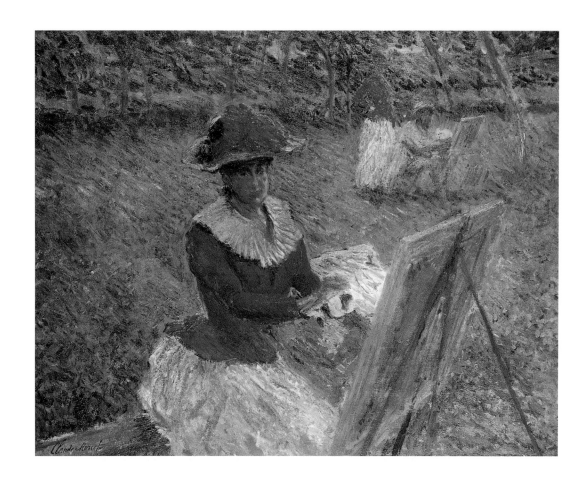

그림을 그리는 블랑슈 오슈데Blanche Hoschedé Painting, 1892년, 개인 소장

블랑슈는 청소년기부터 그림을 그리기 시작했고 모네는 의붓딸의 작품에 적극적인 관심을 보였다. 야외에 이젤을 설치하고 그림을 그리는 블랑슈를 모델로 한 이 초상화야말로 모네가 블랑슈에게 보내는 가장 큰 지지라고 할 수 있다. 블랑슈는 눈부신 햇빛을 받으며 캔버스 앞에 앉아 있고 옆에는 접은 우산이 놓여 있다. 캔버스 뒤쪽으로 동생 수잔이 약혼자 시어도어 버틀러 뒤에 서 있는 모습이 보인다.

쥐, 전혀 하지 않는 것 같지만. 사생을 해보면 사물을 제대로 볼 수 있거든." 빛을 품고 있는 그녀의 화폭은 모네의 자연스러운 화풍과 닮았으며, 아버지로서의 자부심을 느꼈을 모네는 야외에서 그림을 그리는 블랑슈의 모습을 여러 차례 자신의 화폭에 담았다. 브렉이 떠난 사실은 블랑슈의 작품 활동에 영향을 미치지 않았다. 1897년에는 장 모네와 결혼하여 루앙으로 떠났고 주변 시골 풍경에서 자기만의 모티프를 찾았다. 원래 성姓이었던 오슈데로 루앙의 살롱에서 전시회를 열기도 했다.

사위가 된 시어도어 버틀러

———————————— 시어도어 버틀러는 원조 지베르니파는 아니지만 초기 멤버들보다 모네나 그의 가족과 훨씬 친밀한 사이가 되었다. 버틀러는 미국 오하이오 주 콜럼버스에서 태어났으며 뉴욕의 아트 스튜던트 리그에서 미술 교육을 받았다. 1886년에 파리로 건너가서 계속 미술 교육을 받았다. 아카데미 줄리앙과 아카데미 콜라로시, 에밀 오귀스트 카롤로스 뒤랑의 스튜디오 등을 옮겨 다녔다. 1888년 여름 시어도어 웬델의 권유에 따라 지베르니로 왔다. 버틀러는 버디 호텔에 머무르며 미국 화가들과 우정을 쌓았고 그림 같은 풍경에 매료되어 이후 해마다 여름이면 지베르니를 찾았다.

다른 화가들처럼 버틀러는 모네의 자녀들과 쉽게 친해졌다. 자녀 중에 나이가 많은 축인 장 모네와 자크 오슈데는 미국인들과 사냥을 즐겼다. 미국인들은 돌

아가며 소풍이며 파티, 연극 공연 등 오락 거리를 만들어서 알리스의 딸들도 초청했다. 매년 지베르니를 방문하던 버틀러는 수잔을 좋아하게 되었고 1892년 모네가 〈루앙 대성당〉 연작을 그리기 위해 집을 떠났을 때 알리스를 찾아와 결혼을 허락해달라고 했다.

브렉의 일도 있고 해서 버틀러는 수잔의 무서운 의붓아버지와의 대면을 피하려고 했지만 3월 10일 모네는 알리스에게 청혼 소식을 전해듣고 분노에 차서 답장을 썼다. "그 편지를 받고 얼마나 화가 났는지 당신은 모를 거요. 아침부터 아무런 생각도 할 수가 없었소. 생각할수록 언짢고 서글픈 기분이오." 모네는 오랫동안 이 "미국인 단기 체류자"들의 저의를 의심해왔고 의붓딸까지 판단력이 흐려진 데 놀라움을 금치 못했다. "그 청년이 당신에게 찾아와서 말을 꺼냈다는 건 미리 수잔이 격려를 해줬다는 얘기겠지." 모네는 화를 내며 편지를 끝맺었다. "이제 더 이상 지베르니에 머무를 수 없겠어."

모네가 버틀러를 사위로 받아들이기까지는 몇 달이 걸렸다. 둘 사이를 반대하는 이유는 버틀러가 화가로서 "아무런 가치도 없을까 봐"라고 말했으며, 알리스는 시어도어 로빈슨에게 오하이오에 있는 버틀러의 가족에 대해 물어보았다. 점잖고 부유한 사람들이었다. 그리고 젊은 커플은 지베르니를 떠나지 않겠다고 약속했다. 마침내 6월 20일에 수잔은 연인에게 기쁜 소식을 전했다. "모네 아저씨는 어머니와 결혼할 계획이고 곧 일이 잘 풀릴 것 같아요. 두 분은 우리보다 먼저 결혼하고 싶어하세요. 우리 결혼식 때 모네 아저씨가 아버지로서 내 손을 잡고 입장할 수 있기를 간절히 바라시거든요."

7월 20일 모네의 형 레옹과 알리스의 친척 조르주 파니 등이 증인으로 참석한

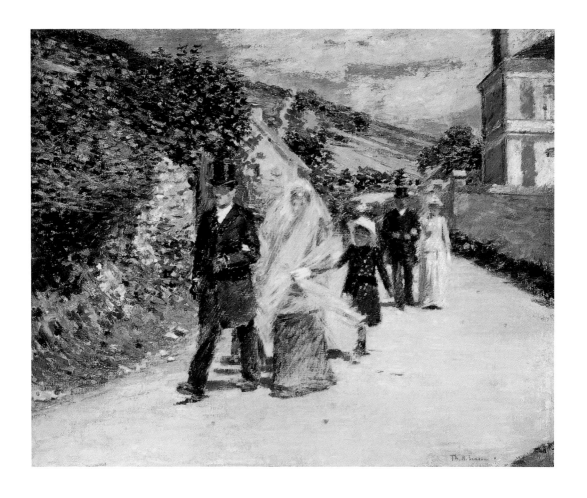

시어도어 로빈슨, 웨딩 마치The Wedding March, 1892년, 시카고, 테라 미술관
로빈슨은 7월에 열린 수잔 오슈데와 시어도어 버틀러의 결혼식에 참석하고 몇 주 뒤 작업실에서 이날의
풍경을 그렸다. 따뜻한 색조와 가볍고 빠른 붓놀림으로 결혼식 장면을 아주 자연스럽게 표현했다. 모네
와 수잔이 앞서 걸어가고 신랑과 알리스가 뒤를 따르는 중이다. 시청에서 결혼식을 올린 뒤 하객들이 교
회로 이동하고 있다.

가운데 수잔과 버틀러의 결혼식이 열렸다. 레옹과 파니는 4일 전에 모네와 알리스의 결혼식에도 증인으로 참석했다. 모네 가족과 친하게 지내던 아나톨 투생 신부가 축복을 해주었고 뒤이어 미사가 이어졌다. 식이 끝나고 모네의 작업실에서 축제 분위기의 피로연이 열렸다. 결혼식에는 미국 화가도 몇 명 참석했으며 시어도어 로빈슨은 자신의 일기에 이 행복한 예식을 '멋진 하루'였다고 기록했다.

로빈슨은 〈웨딩 마치〉(147쪽)를 그려서 결혼식을 기념했다. 그는 예식이 끝나고 몇 주 지난 뒤에야 작업을 시작했지만, 얇고 햇빛에 바랜 듯한 물감과 깃털처럼 가벼운 붓놀림으로 보는 사람이 직접 결혼식에 간 것 같은 느낌을 주었다. 시청에서 교회로 가는 길에 모네와 의붓딸이 앞장을 서고 버틀러와 알리스가 뒤를 따라 힘차게 걷고 있다. 수잔의 면사포가 날리는 것으로 봐서 아직 종교 의식을 치르기 전으로 보인다. 로빈슨은 인물을 정확하게 그리기보다 그날의 행복한 분위기를 담아내는 데 집중해서 모네의 독특한 수염조차 그리지 않았고 버틀러의 실크햇만 실물 그대로 그렸다고 농담하기도 했다.

버틀러와 수잔은 지베르니에 머무르겠다는 모네와의 약속을 충실히 지켰다. 젊은 신혼부부는 모네의 집에서 아주 가까운 메종 밥티스트의 작은 집에서 살았고 버틀러는 곧 정원에 관심을 가졌다. 결혼하고 얼마 지나지 않아 1893년 수잔은 아들 제임스를 낳았고, 이듬해에는 딸 알리스를 낳아 릴리라는 애칭을 붙였다. 버틀러는 계속 그림을 그렸으며 풍경화 위주에서 벗어나서 아이들이나 정원 등 가정의 내밀한 소재에 집중했다. 가족 위주의 주제는 모네가 카미유와 막 결혼하여 아르장퇴유에서 행복한 신혼생활을 즐기며 그렸던 작품을 떠오르

게 하지만, 버틀러의 예술적 비전은 피에르 보나르나 에두아르 뷔야르 등 일상 생활에서 흔히 볼 수 있는 풍경이나 사물에 대한 친밀한 정감을 강조하는 앵티 미스트와 훨씬 가까웠다. 버틀러의 집은 지베르니에 모여든 젊은 화가들의 중심지가 되었다. 하지만 릴리를 낳고 나서 수잔은 건강이 나빠졌다. 몸이 쇠약해지면서 마비 증세를 겪었고 나중에는 자녀들을 돌보지 못할 지경에 이르렀다. 언니 마르테가 집안일을 돌보기 위해 이사해왔으며, 1899년 2월 6일에 수잔이 사망할 때까지 그녀를 돌봐주었다.

이듬해 버틀러는 다시 한 번 알리스의 딸과 결혼하게 해달라고 청했다. 모네가 반대했지만 10월 31일에 버틀러는 마르테와 결혼했다. 그는 모네에게 끝까지 충실한 사위 역할을 했고, 새 아내와 함께 지베르니에 계속 머무르겠다고 약속하여 손자들을 지극히 아끼던 모네의 화를 누그러뜨렸다.

친구가 된 시어도어 로빈슨

──────────────────── 시어도어 로빈슨은 1892년 여름에 지베르니로 온 원조 화가 그룹에 마지막으로 합류했다. 미국 버몬트 주에서 태어나 위스콘신 주에서 자랐으며 첫 예술 교육을 시카고 디자인 아카데미에서 받았다. 1870년에 중증 천식이 발병해 제대로 공부를 할 수 없었고 그 이후 평생 건강이 좋지 않았다. 4년 동안 요양한 후에 뉴욕의 국립 디자인 아카데미에 등록했고, 1875년에 처음으로 파리로 여행을 갔다. 3년 후 미국으로 돌아왔지만 1884년

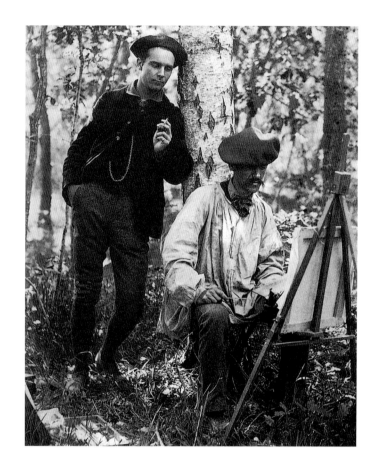

시어도어 로빈슨과 케니언 콕스, 시카고, 테라 미술관

시어도어 로빈슨은 처음 지베르니를 찾아온 미국인 화가 가운데 한 명이었다. 자칭 '원조 지베르니파' 중에서 나이가 많은 편인 로빈슨은 모네와 오랫동안 우정을 나누었고 1892년 뉴욕으로 떠난 후에도 교류를 지속했다. 그는 사진에 열렬한 취미를 가졌고 작업실에서 그림을 그릴 때 카메라를 보조도구로 사용했다. 정원에 있는 모네를 찍은 것을 비롯하여 지베르니의 삶을 사진으로 기록하기도 했다. 이 사진에서 미국 화가이자 작가인 케니언 콕스가 나무에 기대어 그림을 그리는 로빈슨을 바라보고 있다.

에 다시 프랑스를 찾았다. 1885년에 처음 지베르니를 방문했으며, 1887년 이후에는 파리와 지베르니를 오가며 생활했고 정기적으로 뉴욕에 가서 전시회를 관람하거나 미술상들을 만났다.

로빈슨이 다른 사람들보다 일찍 모네를 만나기도 했고 원조 지베르니파 화가들보다 나이가 열 살가량 많아서 점잖았던 덕분에 모네와 오랫동안 우정을 나눌 수 있었던 것으로 보인다. 그는 모네의 집에서 환영받는 손님이었다. 하지만 야외에서 그림을 그리기에는 기력이 모자랐기 때문에 습기로 눅눅한 들판이나 타오르는 햇살 아래서 시간을 보내기 힘들 때에는 야외에서 사진을 찍어 작업실에서 그림을 그렸다. 로빈슨은 마을 주민들이나 화가 마을의 화가들, 그리고 모네가 작업복을 입고 나막신을 신은 모습 등을 사진으로 찍었다(59쪽). 그는 모네의 정원에 드나들 수 있었지만 모네의 정원을 모티프로 그림을 그리지는 않았다. 대신에 마을 여인들이 일하는 모습이나 휴식을 취하는 일상적인 모습을 그린 풍속화의 배경으로 정원을 활용했다.

로빈슨은 1892년에 지베르니에서 마지막으로 여름을 보냈다. 그는 마을 언덕의 꼭대기에서 센 강이 흐르는 베르농의 풍경을 연작으로 그렸다. 9월 15일 로빈슨의 일기에 따르면 모네가 로빈슨의 작업 상황을 보기 위해 작업실을 방문했다고 한다. 노화가로서는 흔치 않은 행동이었고, 그해 12월에 로빈슨이 뉴욕으로 돌아간 후에도 두 사람은 연락을 주고받으며 1896년에 로빈슨이 사망할 때까지 교류했다.

여류 인상파, 릴라 캐벗 페리

보스턴 출신 릴라 캐벗 페리도 모네의 가족과 오랫동안 우정을 쌓았다. 부유하고 교양 있는 가정에서 태어난 릴라 캐벗은 미국 해군함장 매슈 캘브레이스 페리의 조카이자 영문학자였던 토머스 사전트 페리와 1874년에 결혼했다. 가정을 꾸리고 나서 인생의 후반부에 미술 교육을 받기 시작했다. 페리는 보스턴에서 외광파 지지자였던 로버트 보노와 데니스 밀러 벙커의 가르침을 받았으며, 1887년 가족과 함께 파리로 이사해서 아카데미 콜라로시와 아카데미 줄리앙에 등록했다. 1889년 조르주 프티 갤러리에서 열린 모네의 회고전을 보고 감명을 받은 페리는 그해 6월 가족과 함께 지베르니로 여행을 갔다. 두 사람을 모두 알고 있던 친구가 모네에게 페리를 소개해주었고, 페리는 모네가 "본인의 가치에 비해 저평가되었다"고 믿었으며 그해 11월 보스턴으로 돌아갔을 때 후원자가 되어줄 사람을 찾으며 열성적으로 모네를 홍보했다.

1891년 페리는 가족과 프랑스로 돌아갔고 지베르니에서 여름을 보냈다. 그녀는 주로 실내와 자연광 아래에서 인물화를 연구했지만 야외 풍경화도 그렸다. 남편에 따르면 페리는 "모네가 자주 그리던 아름다운 들판"을 그리기 위해 침실 창가에 이젤을 설치하기도 했다. 1894년 페리의 가족이 모네의 집과 가까운 르하모에 있는 정원 딸린 집을 얻으면서 페리는 모네와 더욱 가까워졌다. 공통점이 많았던 두 가족은 좋은 이웃이 되었으며 모네도 이들을 매우 편하게 생각했다. 페리는 모네가 "오후 작업을 시작하기 전에 우리 정원을 산책하며 식후 담

블랑슈 오슈데, 지베르니 정원의 다리Bridge at the Giverny Gardens , 개인 소장

블랑슈가 물의 정원을 묘사할 때 선택한 시점은 모네가 1899년에서 1900년까지 작업했던 〈일본식 다
리〉 연작을 연상시키지만 그녀는 특유의 붓놀림으로 의붓아버지보다 풍경을 자세하게 묘사하고 있
다. 블랑슈는 작품에 날짜를 거의 표시하지 않았지만 격자 울타리 위로 무성하게 우거진 등나무와 연
못가에 핀 꽃을 보면 모네가 대장식화를 작업할 무렵 물의 정원이 절정으로 무르익었던 시절을 표현
한 듯하다.

프레더릭 칼 프리스크, 백합Lilies
시카고, 테라 미술관

미국 화가 프리스크와 그의 아내 세이디
는 1906년부터 1920년까지 모네의 옆집
에 살았다. 프리스크는 정원에 문외한이
라고 알려져 있지만 세이디는 꽃을 사랑
했다. 그는 아내가 가꾼 아름다운 정원을
배경으로 화려한 차림새의 여인이 자연
광 속에서 빛나는 모습을 탐구했다.

프레더릭 칼 프리스크, 접시꽃Hollyhocks, 뉴욕, 국립 디자인 아카데미

은은하게 빛나는 색조를 통해 프리스크가 인상파의 가르침을 얼마나 충실히 따랐는지 알 수 있다. 청록색 드레스를 입은 가녀린 여성은 활짝 핀 꽃송이로 가득한 꽃자루를 연상시킨다. 프리스크는 눈앞에 펼쳐지는 풍경에 신선하게 접근하여 가정의 행복을 표현했다.

배를 피우곤 했다"라고 회상했다.

그녀는 자기 작품에 대한 모네의 조언을 다른 사람들과 공유하기도 했다. 페리는 1894년 1월 보스턴 예술학생 연합에서 강의를 하며 모네를 언급했다. 모네는 학생을 받지 않았지만 "가르칠 마음을 먹었다면 큰 영감을 주는 스승이 되었을 것이다"라고 말했다. 모네는 그녀에게 작품을 구성하는 물질적 요소들의 이면을 보고 눈앞에 펼쳐지는 시각적 요소에 집중하라고 조언했다. 그녀는 모네의 조언을 이렇게 회상했다. "야외에서 그림을 그릴 때는 나무든 집이든 눈앞에 무슨 대상이 있는지 잊어버려라. 그저 여기에 푸른색 정사각형이 있다, 혹은 분홍색 직사각형이 있다, 노란색 띠가 있다고 생각하고 앞에 펼쳐진 풍경에서 자기만의 순수한 인상을 받을 때까지 눈에 보이는 색과 모양을 그대로 그려라."

페리의 작품 〈가을 오후, 지베르니〉는 그녀가 모네의 조언을 얼마나 잘 흡수했는지 보여준다. 밝은 색조와 반짝이는 짧은 붓놀림을 보이며 대상의 고정된 요소보다는 찰나의 빛의 성질을 포착하고 있다. 또한 페리는 청중에게 모네의 예술적 비전을 명쾌하게 설명했다. "모네의 작품 철학은 '봐야 할 대상'이 아니라 실제로 눈에 보이는 대상을 그리는 것이다."

로빈슨과 페리의 경우를 제외하면 모네는 여름마다 지베르니에 찾아오면서 그 수가 점점 늘어나던 미국인들에게 냉담한 편이었다. 그는 1897년 미국 기자에게 이렇게 말했다. "처음 지베르니에 왔을 때는 꽤 호젓했고 이 작은 마을은 때 묻지 않았었소. 하지만 지금 이렇게 많은 예술가들과 학생들이 몰려오니 지베르니를 떠나고 싶다는 생각이 자주 듭니다." 물의 정원에 대한 애착이 점점 깊어졌던 것을 생각하면 다른 곳으로 떠나고 싶다는 말은 그저 의미 없는 위협

에 불과해 보인다. 하지만 모네는 점차 호기심 많은 추종자들에게 문을 열어주기를 꺼려 했고, 페리 가족을 제외하면 다른 이웃을 만날 생각이 전혀 없었다.

미시간 주 출신의 화가 프레더릭 프리스크는 1900년 지베르니에서 첫 여름을 보냈고 6년 뒤에 새 아내 세이디와 함께 모네의 바로 옆집을 빌렸다. 세이디가 열심히 정원을 가꾸었으며 프리스크는 아내와 그녀의 친구들이 햇살이 비치는 정원에서 포즈를 취한 모습을 자주 그렸다. 모네가 아르장퇴유에서 그렸던 친밀한 작품을 연상시키는 그림이었다. 하지만 이들 부부는 지베르니에서 살았던 14년 동안 모네와 교류가 없었던 것으로 보인다. 프리스크의 친구이자 작가인 셔우드 앤더슨의 형 칼 앤더슨은 1909년에 지베르니를 방문해서 모네와 친분을 맺으려고 시도했다.

일요일 아침 일찍 앤더슨은 아내 헬렌과 함께 마을을 산책하고 있었다. 부부는 모네의 정원 담장 앞에서 걸음을 멈추었고 앤더슨이 아내를 들어올려 담장 위로 정원을 훔쳐보게 했다. 헬렌은 갑자기 "긴 수염을 기른 엄청난 모습의 모네"와 눈이 마주쳤고, 모네는 "얼굴이 시뻘개진 채 업신여기는 표정을 짓고" 그녀를 쳐다보았다. 나중에 앤더슨은 모네에게 직접 부탁했더라면 정원을 구경시켜주었을지도 모른다고 생각했다. 하지만 너무 당황스럽게 마주친 탓에 "꽃을 훔치다 들킨 아이처럼 도망쳐버렸다."

릴라 캐벗 페리, 지베르니의 가을 오후-Autumn Afternoon, Giverny, 시카고, 테라 미술관

야외 회화에 대한 페리의 관심은 지베르니에서 더욱 커졌다. 모네는 그녀와 가까이 지내면서 세세한 묘사에 얽매이기보다 눈에 보이는 그대로 그리라고 조언했다. 페리는 모네의 말에 따라 주황색과 보라색, 파란색을 사용하여 짧고 생생한 붓놀림으로 일시적인 가을빛의 효과를 표현했다.

6장

꽃으로 만든 색채의 정원

"내 그림과 꽃 이외에 이 세상 어느 것도 내 관심을 끌지 못한다."

– 클로드 모네

지베르니 방문객 중에는 모네가 작업실에 진열해둔 특이한 수집품을 보고 그 감상을 글로 남긴 이도 있다. 1914년에 발행된 주간지 〈주 세 투Je Sais Tout〉의 기자 앙드레 아르니벨데는 '빛의 화가의 집에서'라는 글에서 모네가 편하게 그림들을 둘러보라며 작업실로 안내하던 일을 회상했다. 앙드레를 작업실로 안내한 모네는 잠시 후 유리문이 달린 캐비닛 안의 조그만 이젤 위에 놓인 누렇게 바랜 봉투를 보여주었다. 봉투에는 주소 대신 시가 쓰여 있었다.

겨울도 여름도 속일 수 없는 눈을 가진
모네 선생,
베르농과 가까운 외르의 지베르니에서
그림을 그리며 살아간다네.

Monsieur Monet, que l'hiver ni
L'étésa vision ne leure,
Habite en peignant, Giverny,
Sis auprès de Vernon, dans l'Eure

모네는 1898년에 세상을 떠난 오랜 친구인 시인 스테판 말라르메가 보낸 이 편지가 봉투에 적힌 대로 정확히 자기 집으로 도착했다고 뿌듯해했다. 거의 20년이 지났을 때지만 모네는 친구가 남긴 편지에 담긴 의미, 즉 자신의 예술적 정체성이 지베르니와 떼려야 뗄 수 없는 관계임을 여전히 자랑스럽게 생각했다.

모네는 자신의 정원을 둘러싼 전설 같은 얘기들을 듣고 즐거워했음이 틀림없다. 미국 화가 필립 해일은 무뚝뚝한 모네가 자기 꽃에 대해서는 한없이 열정을 보였고 무척 애정을 쏟았기에 누구든 꽃을 꺾으면 참지 못했다고 말했다. 비평가 아르센 알렉상드르는 일반적으로 원예식물은 일주일이면 꽃이 지지만 "지베르니 정원의 꽃은 시들지 않는다"라며 그 이유를 다음과 같이 말했다. "사방에서 꽃의 축제가 새롭게 벌어지고 끊임없이 교체되도록 완벽하게 설계되었기 때문이다. 어느 화단이 특정 계절에 사그라질라 치면 갑자기 가장자리와 울타리가 환해진다."

모네의 정원을 보지 못한 이들까지 찬사를 더했다. 1907년에 마르셀 프루스트는 〈르 피가로〉에 지상의 꽃이라기보다 예술적 색채 자체로 구성된 모네의 정원을 보고 싶다는 열망을 표현했다. 프루스트는 위대한 화가가 꽃으로 된 정원을 만들어낸 것이 아니라 "색채의 정원"을 창조했다고 보았다. "꽃을 선택한 이유는 꽃들만이 파란색이나 분홍색 등 서로 잘 어울리는 색채를 무한하게 펼치면서 조화롭게 피어나기 때문이다."

모네는 방문객이나 친구들을 정원으로 안내하고 그 풍요로움을 함께 느끼는 일을 진심으로 즐겼다. 그는 손님이 아름다운 순간을 놓치지 않게 하려고 어느 계절 어느 시간에 오라고 당부하곤 했다. 언제 썼는지는 알 수 없지만 친구 카유

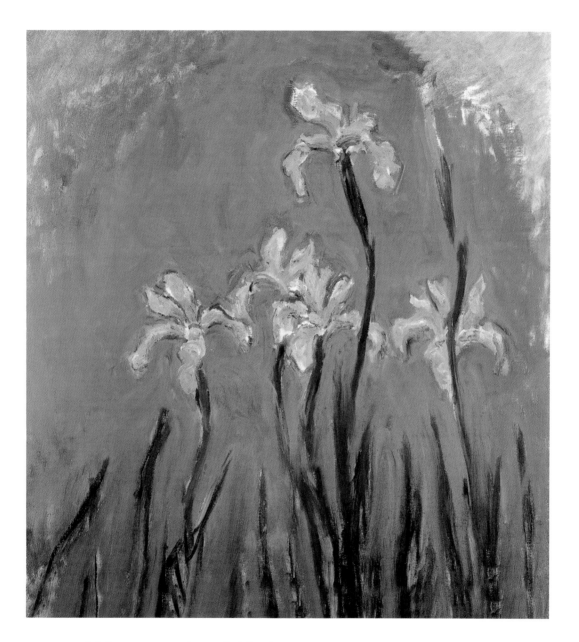

아이리스Irises(부분), 1914~1917년, 개인 소장

저명한 원예학자인 조르주 트뤼포는 1913년에 모네를 방문했을 때 연못가에서 자라는 다양한 아이리스를 보고 감명을 받았다. 그는 늦봄에 꽃을 피운 꽃창포가 주는 "동양적인 느낌"에 반했다. 모네는 동양의 미학을 미묘하게 표현하고 있다. 세세한 해석을 초월한 표현력을 발휘했으며 영롱하게 빛나는 물감을 사용하여 가볍고 길게 붓을 놀림으로써 꽃의 풍부한 감각을 나타냈다.

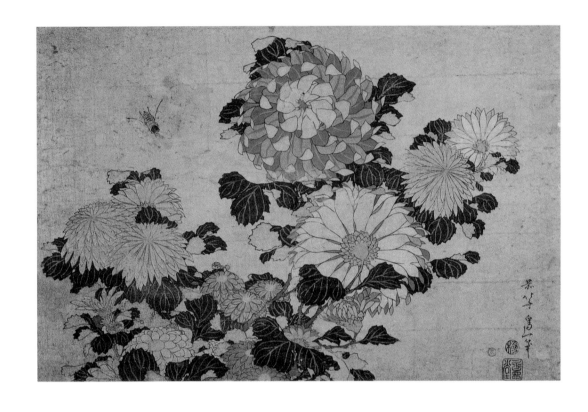

가쓰시카 호쿠사이, 국화와 벌, 1832년경, 런던, 빅토리아앤앨버트 미술관

모네는 일본 미술의 단순한 기법을 두고 일부만을 묘사하여 전체 이미지를 표현해내는 힘이라고 정의
했으며 특별히 흥미를 느꼈다. 우키요에의 거장 호쿠사이는 뾰족한 꽃잎을 절묘하게 해석해냈으며, 모
네는 이 작품을 보고 영향을 받아 그해에 국화를 그리기 시작한 것으로 보인다.

보트에게 보낸 편지에서도 약속을 미루지 말라고 신신당부했다. "누구이 얘기했듯이 꼭 월요일에 오게나. 그래야 아이리스가 전부 피어 있을 테니까. 조금이라도 늦으면 꽃들이 져버린다고." 어떤 꽃을 특별히 좋아하는 사람에게는 정원에 심으라며 구근이나 화분을 보내기도 했다. 모네의 친구 중에도 정원을 좋아하는 사람이 많았다. 옥타브 미르보는 모네, 카유보트와 모일 날을 기대하며 모네에게 편지를 보냈다. "말씀하신 것처럼 다 같이 정원 얘기를 합시다. 예술이나 문학 따위는 얘기해봤자 엉터리니까요."

모네도 꽃에 대해 대화를 나누기를 좋아했겠지만 자신에게 예술과 꽃은 떼려야 뗄 수 없는 관계라는 사실을 잘 알고 있었다. 모네는 비평가 프랑수아 티에보-시손과 대화하면서 "화가가 된 것은 꽃 덕분인 것 같다"라고 말한 적이 있다. 모네는 그림에서 시간과 계절에 따라 변하는 빛과 물, 고향 노르망디의 다채로운 지형 등 자연의 모든 측면에 대한 깊은 애착을 보여주고 있다. 특히 매년 사그라졌다가 다시 피어나는 정원의 모습을 관찰하면서 자연의 순환에 대한 믿음을 가졌다. 초기에 색채와 빛을 연구할 때 꽃의 자연스러운 아름다움을 지침으로 삼았으며 자신의 생명력이 약해지고 있다고 느낄 때에도 지베르니의 정원을 가꾸면서 작품에 대한 창조력을 되살릴 수 있었다.

꽃이라는 주제

──────────── 모네는 꽃과 정원을 작품의 주요한 모티프로 삼았다. 화가가

된 후 초반 25년 동안 800점이 넘는 그림을 그렸으며 이중에 꽃과 정원을 그린 그림은 적어도 100점이 넘는다. 1883년 지베르니로 이사하고 나서 꽃을 다룬 그림의 수는 꾸준히 증가했고, 후반 25년 동안에는 꽃을 주제로 한 작품 수가 다른 소재를 다룬 작품 수를 넘어서면서 꽃은 모네 고유의 표현 방식이 되었다.

모네가 꽃을 바라보는 시각과 관찰 결과를 캔버스에 옮기는 방법은 이사를 계기로 변했다. 파리에서 그린 공원이나 아르장퇴유와 베퇴유에서 그린 정원을 보면 알 수 있듯 예전에는 꽃을 전체의 일부로 묘사했다. 드물지만 1878년의 국화꽃 다발이나 1881년의 꽃병에 담긴 달리아와 아욱, 해바라기 등 전통적인 꽃 정물화를 그리기도 했다. 모네는 6년 후 꽃의 정원에서 자라는 모란을 그리면서 기존의 관습을 버렸다(66쪽). 빽빽한 덤불 속에 만개한 묵직한 꽃으로 캔버스를 가득 채웠다. 모네는 뒤로 갈수록 공간을 흐릿하게 표현하거나 기준 지평선을 상정하는 원근법적인 구성을 생략하고 꽃에 시선을 고정한 뒤 세밀한 관찰을 통해 순수하고 회화적인 색채로 붓질의 질감을 세밀하게 표현했다.

국화와 우키요에

──────────── 1898년 6월에 모네는 파리의 조르주 프티 갤러리에서 네 점의 국화 그림을 전시했다. 이 작품들은 1897년에 그렸다고 기록되어 있지만, 1896년 11월에 꽃을 그리느라 바쁘다고 언급한 편지로 미루어보아 1896년에 이미 작업을 시작한 것으로 보인다. 각 캔버스는 한쪽 끝에서 다른 쪽 끝까지 뺐

국화 화단Bed of Chrysanthemums(부분), 1897년, 바젤 미술관

이 그림 속 국화를 보면 모네가 꽃을 형상화하는 방식의 변화를 알 수 있다. 캔버스를 가득 메운 빛나는 꽃의 장관을 방해하는 존재는 어디에도 없다. 모네는 정원이나 꽃병 같은 배경으로부터 꽃을 해방시킴으로써 기존 관념을 거부하고 새로운 시각 경험을 개척했으며, 이러한 방식은 그 후 10여 년에 걸쳐 〈수련〉 연작에서 절정을 이루었다.

족한 꽃들로 가득 차 있다. 배경을 알아볼 수 없고 덤불의 윤곽도 보이지 않으며, 뒤로 갈수록 흐려지는 공간 감각도 느껴지지 않고 주변 정원의 모습도 보이지 않는다.

모네는 순수한 물감을 사용하여 깃털 같은 붓놀림으로 꽃잎의 밝은 색조만을 표현했다. 그는 배경을 배제하고 시선을 대상에만 한정함으로써 국화를 하나의 색면으로 보았다. 선명한 꽃잎이 분홍색, 노란색, 주황색, 진홍색을 띤 유연하고 활기찬 사선으로 표현되었고 촘촘하고 둥글게 뭉쳐서 청록색 이파리에 매달려 있다. 국화에 대한 이러한 접근 방식에는 1897년의 수련 연구 그림(84쪽)과 1904년부터 1908년까지 작업한 대작인 〈수련〉 연작 등에서 볼 수 있는 통찰력이 이미 나타난다.

모네는 국화를 그리기 10년도 전에 폴 뒤랑-뤼엘의 파리 저택 식당 문을 장식할 패널화 세트에 과일과 꽃을 그린 적이 있었다. 큰 패널에는 꽃병에 든 꽃을 그렸지만 작은 패널에는 모란과 양귀비, 작약만을 따로 그렸다. 이 작은 패널화에 꽃을 그릴 때 사용한 방식을 1896년과 1897년에 국화를 그릴 때도 적용할 수도 있었으나, 당시 모네의 관심은 다른 곳에 쏠려 있었다. 그는 1896년 2월에 미술상 모리스 주아양과 편지를 주고받았다. 우키요에의 거장 호쿠사이가 그린 꽃 연작을 수집하면서 컬렉션을 채우기 위해 혹시 주아양에게 재고가 있는지 문의했다. "양귀비를 언급하지 않는군. 사실 양귀비가 중요한데. 아이리스와 국화, 모란, 메꽃 작품은 이미 갖고 있습니다." 이 편지는 열렬한 컬렉터로서의 면모를 드러낼 뿐 아니라 그가 호쿠사이의 국화 그림(166쪽)을 갖고 있었다는 사실을 나타내며, 이듬해 국화를 그리는 데 이 작품이 영감을 주었을 가능성을 시사한다.

호쿠사이의 작품도 모네의 국화와 마찬가지로 배경은 비어 있으며 뾰족한 꽃잎으로 빽빽하게 들어찬 꽃들이 암녹색 이파리 위에 조밀하게 모여 있다.

우키요에 작품에서 받은 영감을 자신만의 언어로 해석하려는 의도였든, 이미 개념을 완전하게 소화하여 꽃의 이미지에 투영한 것이든, 일본 미학에 대한 모네의 경외심이 작품에 반영되어 있다. 몇 년 후 평론가 로저 마르크스와의 대화에서 그는 "그림자로 대상의 존재를 드러내고 일부로 전체를 나타낸" 일본 예술가들의 날카로운 감각에 대한 깊은 지지를 표시했다. 마르크스가 "당신이 미술계에 미친 영향이 무엇이라고 생각하는지 말해달라"고 하자 모네는 이렇게 대답했다. "내가 어떤 부류에 속하는지 꼭 찾아야겠으면 옛 일본식이라는 정도로 해두시오."

새로운 출발

———————— 모네는 국화에 초점을 맞춘 작품을 끝낸 후 물의 정원으로 관심을 돌렸고 20세기에 접어든 첫 3년 동안 꽃의 정원을 폭넓은 시점으로 관찰했다. 1900년부터 1902년까지 그는 현관에서 물의 정원에 이르는 그랑 알레를 여덟 점 그렸는데 집을 바라보거나 화단을 바라보는 등 그림의 시선이 모두 달랐다(67쪽, 70쪽). 이 작품들은 연작으로는 보이지 않으며 전시회에 출품할 목적도 아니었던 것 같지만 몇 점 안 되는 그림들 속에 꽃의 정원이 무르익어가는 장관이 기록되어 있다. 생동감 넘치는 이 그림들은 20세기 모네 작품의 방향을 결

아이리스Irises, 1914~1917년경, 런던, 내셔널 갤러리

아이리스는 모네가 무척 좋아하는 꽃이었다. 그는 지베르니에 온 첫해에 야생 아이리스 들판을 그렸고 꽃의 정원에 곧게 뻗은 길을 따라 무성한 아이리스 화단을 만들었다. 연못가에도 여러 종의 아이리스가 무성했다. 길이 구불구불한 것으로 보아 배경은 물의 정원이다. 모네는 물결치듯 붓을 움직여 이파리 사이로 바스락거리는 바람이 느껴지도록 리듬감을 살렸다.

정하는 출발점이었다. 이후 10년 동안 꽃을 모티프로 한 물의 정원에 온통 관심이 쏠린 모네는 몇 년 후 다시 꽃의 정원을 그릴 때는 지각보다는 기억에 의존하여 작업해야 했다.

수련을 그리느라 다른 꽃에서 관심이 멀어지긴 했지만 화가에게 꽃의 정원은 여전히 자부심과 기쁨의 원천이었다. 또한 모네의 정원은 지베르니의 주민들이 관상용 정원을 가꾸는 데도 영향을 주었다. 1883년 그가 지베르니로 이사 올 무렵 마을 주민들은 정원을 가꾸기보다는 채소밭이나 과수원에서 수익 작물을 키웠다. 지베르니 지역의 투생 신부를 제외하고는 모네처럼 꽃에 관심을 가진 마을 주민은 거의 없었고 식재료인 야채나 과일이 아닌 장식용 꽃에 애정을 쏟는 것을 도시에 사람의 사치스러운 취미로 생각했다.

하지만 화가 마을이 형성되면서 지베르니는 천천히, 하지만 꾸준히 정원사들의 마을이 되어갔다. 1889년에 꽃을 그리는 화가 마리키타 길이 처음 지베르니로 왔다. 길과 그녀의 어머니는 작품 활동의 모티프가 되는 정원이 딸린 집을 빌려서 1892년부터 1897년까지 살았다. 그녀의 조그만 정원은 젊은 미국인 화가들이 오후에 모여 차를 마시는 휴식 장소가 되었다. 모네의 사위인 시어도어 버틀러도 정원을 좋아했으며 모네에게 정원 일을 배웠다.

릴라 페리 가족도 관상용 정원을 가꾸었지만 모네의 정원과 비교할 만한 곳은 프레더릭 맥모니스와 메리 페어차일드 맥모니스의 정원뿐이었다. 그들 화가 부부는 1897년 지베르니에 와서 원래 수도원이었던 3,700평가량의 땅을 사들였다. 맥모니스 부부의 집은 미국 예술가 공동체의 살롱과도 같은 명소가 되었다. 전통적인 격식을 따라 기하학적인 화단을 만들고 가장자리에 자갈길을 깔

앞으며 테라스에는 골동품 조각 복제품을 장식했다. 미국 화가 밀드레드 기딩스 버리지는 "소란스러운 색채"를 지닌 모네의 정원보다 진정한 "휴식과 안정"을 제공하는 맥모니스의 정원을 더 좋아했다.

　지베르니에서 모네의 꽃의 정원으로 초대받는 것은 크나큰 영광이었다. 인상파 지지자였던 젊은 영국 화가 제럴드 켈리는 모네의 작업실을 구경하는 것이 간절한 소망이었다. 친절하게도 뒤랑-뤼엘이 켈리를 나이 든 프랑스의 거장에게 소개시켜주겠다고 했지만 그러려면 정원 가꾸기에 대해 모네와 깊은 대화를 나눌 수 있어야 한다고 충고했다. 켈리는 이 주눅 드는 만남을 위해 원예학을 배우러 잉글랜드에 다녀오기까지 했다. 마침내 고대하던 성지에 들어섰으나 예상과 달리 모네는 대화에 관심이 없었다. 그는 그저 자기 정원을 켈리에게 보여주고 싶어했을 뿐이다. 날씨가 흐려서 켈리가 작업실에 가자고 제안하자 모네는 거절했다. "아니, 아니야. 정원으로 갑시다. 꽃을 꼭 봐야 해요, 정말 사랑스럽거든." 노화가는 지나치게 햇빛이 강하면 "너무 밝아서 꽃을 제대로 볼 수 없다"라며 지금이 완벽한 날씨라고 말했다. 하지만 잠시 후 구름 사이로 햇살이 비쳤고 안도하는 켈리와 반대로 모네는 짜증을 내며 한숨을 쉬었다. "해가 나는구면. 작업실로 돌아갑시다."

부서진 평온

──────── 1910년 초 모네에게 처음으로 충격적인 사건이 발생하면서 평

연못가의 아이리스Irises by the Pond , 1914~1917년, 리치먼드, 버지니아 미술관

꽃의 정원에 있는 아이리스는 색채의 안개가 떠다니는 듯한 효과를 주기 위해 화단으로 심었지만 연못가의 아이리스는 자유롭게 무리지어 자라도록 내버려두었다. 이 그림에서는 캔버스 상단 가운데쯤 얼핏 보이는 차가운 느낌의 푸른 연못 바로 아래에 광택이 나는 황토색을 조각조각 가볍게 두드리듯 찍어 구불구불한 길이 있음을 암시했다. 또한 치렁치렁한 이파리와 눈부시게 빛나는 보라색, 분홍색 꽃을 활기찬 붓놀림과 선명한 색채로 그렸다.

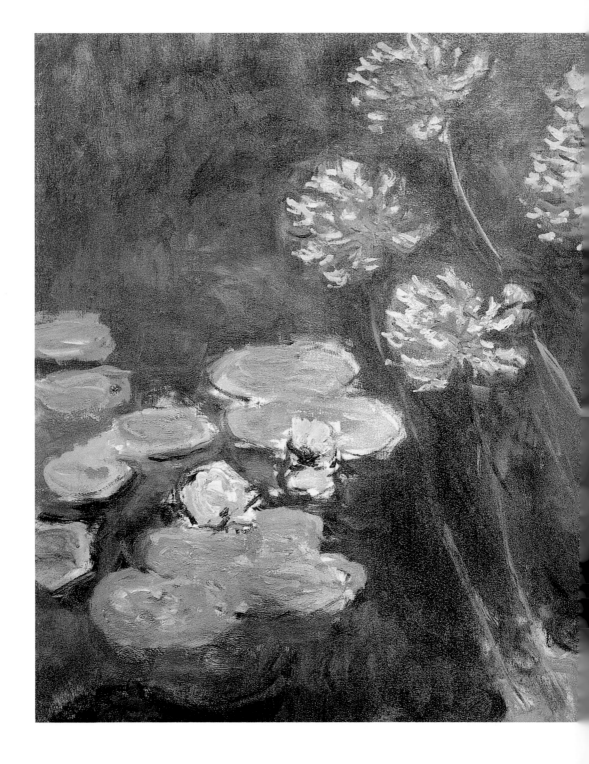

수련과 아가판투스Water Lilies and Agapanthus(부분), 1914~1917년, 파리, 마르모탕-모네 미술관

1912년 모네는 양쪽 눈에 백내장 진단을 받았다. 의사는 수술을 하면 좋아질 것이라고 장담했지만 그는 남아 있는 시력마저 잃을까 봐 두려워 수술을 거부했다. 흐릿해지는 시력에 적응하기 위해 강한 아침 햇살 속에서 일하는 것을 피했고, 은은한 빛을 받을 때 사물을 더 정확하게 관찰할 수 있다는 사실을 발견했다. 수련과 아가판투스를 묘사한 차분한 색조는 석양이 지기 직전의 은은한 빛을 연상시키며, 섬세한 표현은 그의 예리한 관찰력이 시들지 않았음을 보여준다.

화롭던 지베르니 생활이 위기를 맞았다. 전해에 폭우가 쏟아진 탓에 센 강 계곡 근처가 침수되었고 1910년 1월에 강물이 둑을 넘어 주변 저지대로 넘쳐흘렀다. 지베르니는 언덕 오르막에 위치한 덕분에 대부분 무사했지만 주요 도로와 엡트 강으로 이어지는 마을 변두리의 낮은 경사지에 있는 집과 농장들은 침수되었다. 모네의 집도 홍수 피해를 입었다. 물의 정원이 완전히 침수되어 일본식 다리만이 위로 솟아 있었다. 또한 모네가 소유한 부지 근처로 빗물이 흘러들어 꽃의 정원까지 넘쳐들어서 산책로를 한바탕 휩쓸고 지나갔다.

미르보는 모네에게 편지를 보내 희망을 잃지 말라고 했다. "소중한 친구여, 그대가 잃은 것이 거의 없다는 것을 기억하십시오. 그대 삶의 커다란 기쁨이었던 아름다운 정원도 그리 고통을 겪지는 않았을 것입니다. 물 위로 다시 살아나겠지요. 자, 오랜 친구 모네여, 기운을 내십시오." 미르보가 옳았다. 2월 첫 주 물이 빠지기 시작한 것이다. 그러나 모네가 절망에서 회복되는 속도는 그보다 더디었다. 많은 식물이 죽어간 가운데 정원은 살아남았다. 모네는 물의 정원을 복구하면서 인부들에게 못가를 보강하라고 지시했고 정원의 전체 규모도 확장했다.

1910년 3월 알리스가 골수 백혈병 진단을 받았기 때문에 모네는 정원을 복구하면서 즐거워할 수가 없었다. 알리스는 딸 수잔의 죽음 후에 우울증과 피로에 시달리며 계속해서 병약해졌다. 3월 초부터 병세가 악화되어 침대를 떠나지 못했고, 4월 중순에 의사는 그녀가 회복할 가능성이 거의 없다고 선고했다. 알리스는 그해 여름 잠시 회복되어 침실을 벗어나서 가족들과 함께 정원에서 점심을 먹기도 했지만 1년 내내 그녀의 건강은 위태로웠다. 1911년 봄에 알리스는 상태가 더 나빠지다가 5월 19일에 죽음을 맞았다.

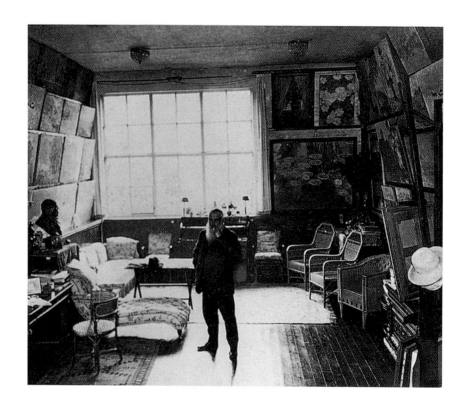

앙드레 아르니벨데 촬영, 작업실의 클로드 모네, 1915년경, 개인 소장

1897년에 모네는 두 번째 작업실을 지었고 원래 사용하던 작업실은 손님을 접대할 "응접실용 작업실"로 유지했다. 벽에 걸린 작품은 아직 판매하지 않은 예전 그림을 포함하여 새로 완성된 그림으로 계속 교체되었다. 또한 가장 좋아하는 사진도 장식되었다.

장미Roses, 1925~1926년, 파리, 마르모탕-모네 미술관

덩굴장미를 사랑했던 모네는 특별히 두 정원에 모두 장미를 심었다. 물의 정원에는 보기 흉한 철로를 가리기 위해 아치형 격자 울타리를 세워 장미로 덮었으며, 꽃의 정원에는 베란다에 설치한 격자 울타리와 산책로를 가로지르는 아치에 장미덩굴이 자유롭게 자라도록 했다. 이 그림에서는 조각구름이 가득한 담청색 하늘을 배경으로 다양한 색채의 덩굴장미를 그렸다. 눈부신 분홍색 장미를 보면 반짝이는 물 위에 떠다니는 수련이 떠오른다.

알리스가 죽고 사흘 후에 치러진 장례식에서 모네는 엄청난 충격에서 헤어나오지 못하는 모습이었다. 그는 삶의 동반자 없이는 아무것도 할 수 없었다. 모네의 친구 조프루아와 클레망소는 작품 활동을 하며 위안을 얻으라고 타일렀다. 10월에 모네는 알리스와 베네치아에 머무르면서 그렸던 그림들을 손볼 계획이라고 뒤랑-뤼엘에게 알렸다. 하지만 그는 절망에 빠져 작업을 중단하고 다시 편지를 썼다. "그림에 완전히 진절머리가 나서 붓과 물감을 영영 싸매버릴 작정입니다."

모네의 고뇌는 장남에 대한 걱정 탓도 있었다. 장 모네는 몇 년 동안 계속해서 신경쇠약에 시달렸다. 장의 병은 갈수록 악화되었지만 의사들은 진단을 내리지 못했고 따라서 처방을 해줄 수도 없었다. 루앙에서 화학자로 일하던 장은 1910년에 결국 직장을 그만두어야 했다. 모네는 장과 블랑슈에게 지베르니로 돌아오라고 했고, 장은 지베르니 인근의 보몽-르-로제에서 송어 농장을 운영하며 기운을 차리는 듯했다. 하지만 1912년에 건강이 다시 나빠졌고 의사는 대뇌 울혈에 의한 신경쇠약이라는 진단을 내렸다. 장은 계속해서 병색이 짙어졌다. 그해 여름 끝내 뇌졸중을 일으켜 그 후유증에서 회복하지 못한 채 제대로 움직이지도 못했다. 1914년에는 아버지의 작업실을 찾았다가 쓰러졌고, 얼마 지나지 않아 2월 9일에 죽음을 맞이했다.

모네는 아들의 건강이 악화되는 동안 또 다른 충격적인 소식을 들어야 했다. 그는 몇 년 동안 두통을 겪었으며 종종 극심한 눈의 피로에 시달리곤 했다. 1912년 7월 26일에 결국 의사를 찾아갔다가 양쪽 눈 모두 백내장 진단을 받았다. 의사는 수술을 하면 회복될 가능성이 매우 높다고 보고 수술을 권했다. 하지

만 모네는 이렇게 말하며 거절했다. "수술 자체는 아무것도 아니오만 수술하고 나면 시력이 완전히 달라질 것이오." 예측할 수 없는 결과로 인한 위험을 무릅쓰고 싶지 않았던 모네는 어두워지는 자신의 세계를 기억 속의 감각이 밝혀주기를 기대하며 운명을 미래에 맡겼다.

카미유와 수잔의 죽음으로 슬퍼했을 때와 마찬가지로 알리스를 잃은 슬픔에 빠진 모네에게 그림은 별로 위안이 되지 못했다. 모네는 백내장 진단을 받은 그해 여름에 그림을 그려보려고 시도했다. 두 가지 시점으로 집의 풍경을 그리기 위해 마음먹고 꽃의 정원에 이젤을 설치했지만, 우울한 기분과 시력을 잃을지도 모른다는 두려움에 자신감이 떨어졌고 스스로 "모든 것을 새로 배워야 하는 초보자"같다고 느꼈다.

새해가 되자 둘째 아들 미셸과 손자 지미, 손녀 릴리를 데리고 스위스 생모리츠로 여행을 갔다. 여행에서 기운을 차리고 돌아온 모네는 뒤랑-뤼엘에게 편지를 써서 그림을 그리러 다시 스위스로 갈 계획이라고 전했다.

1913년 7월, 저명한 식물학자로 인기 있는 원예 책의 저자인 조르주 트뤼포가 모네를 찾아왔다. 모네는 처음의 모습처럼 화려하게 복구된 두 정원으로 그를 자랑스럽게 안내했다. 정원에서 자라는 아이리스를 본 트뤼포는 큰 감명을 받고 수석 정원사인 펠릭스 브뢰이에게 이곳에서 재배한 다양한 식물 품종에 대해 글을 써보라고 권했다. 브뢰이가 연구를 마치자 트뤼포가 원예 잡지 〈자르디나주Jardinage〉에 기사를 실었다. 오랜 시간이 흐르고 트뤼포는 1924년 같은 잡지에 모네의 정원을 소개하는 글을 썼다. 그는 꽃의 정원과 물의 정원에 자라는 식물 목록을 자세히 소개하며 모네에게 "최고의 꽃 장식가"라는 찬사를 보냈다.

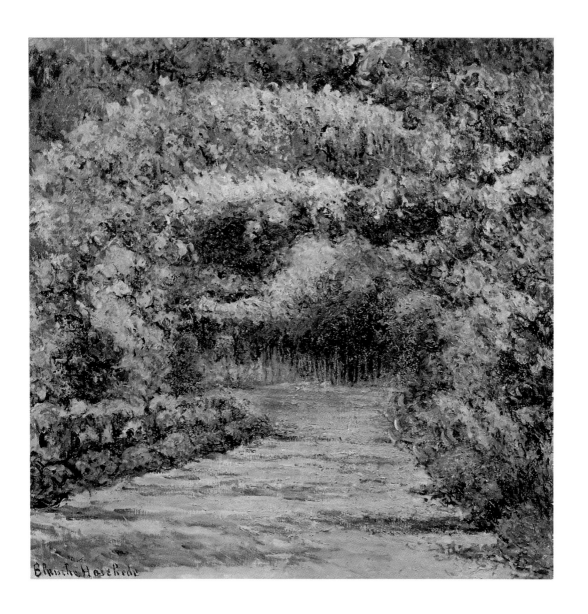

블랑슈 오슈데-모네, 지베르니의 장미나무The Rose Arbour at Giverny, 개인 소장

생생하게 빛나는 분위기 속에서 풍성하게 꽃을 피운 장미 아치로 보아 블랑슈는 장미가 한창 아름다울
시기인 6월쯤에 이 그림을 그린 듯하다. 조르주 트뤼포는 1913년에 모네를 방문했을 때 풍부하고 다양
한 장미를 보고 소감을 남겼다. 꽃이 활짝 피어 있을 때는 마치 불꽃놀이 축제가 열린 것 같다며 정원 앞
도로를 지나던 사람이 문 뒤로 얼핏 색채를 감지한다면 "이 동화 같은 세상에 발을 딛고 싶고 싶어 못 견딜 것
이다"라고 말했다.

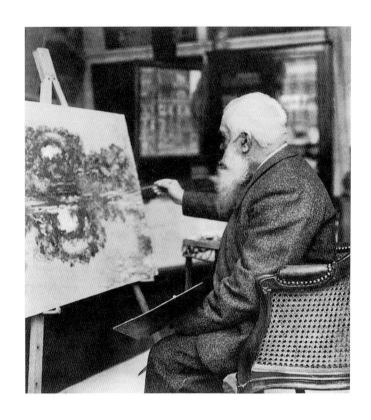

앙드레 아르니벨데 촬영, 그림을 그리는 클로드 모네, 1913년, 파리, 루브르 박물관

1913년 11월 저널리스트 앙드레 아르니벨데가 유명 주간지 〈주 세 투〉에 실을 인터뷰를 위해 지베르니로 왔을 때 모네는 이렇게 고백했다. "작업을 많이 하지 못했소……. 3년 동안 끔찍한 슬픔에 빠져 붓을 들 수가 없었소." 그는 몇 달 전에 다시 그림을 그리기 시작했다고 덧붙였다. 아르니벨데는 모네가 작업실에서 최근 작품을 손질하고 있는 모습을 촬영했다. 여름을 맞아 눈부시게 빛나는 장미 아치를 그린 작품(186쪽)이었다.

니콜라스 머레이 촬영, 장미가 덮인 대문 아래의 모네, 1926년, 뉴욕, 조지 이스트먼 하우스

모네는 알리스를 잃고 나서 아들의 건강이 악화된 데다 자신도 백내장 진단을 받자 큰 절망에 빠졌다. 친구들은 그림을 그리며 위안을 얻으라고 충고했지만 붓을 들 마음이 생기지 않았다. 대신 정원에서 쇠퇴와 소생을 반복하는 자연의 순환을 관찰하며 시간을 보냈다. 모네는 가장 좋아하는 모티프가 삶의 목적과 그림에 대한 열망을 불러오는 것을 느끼며 다시 팔레트를 집어들고 물의 정원으로 가는 길목에 있는 장미넝쿨과 꽃의 정원을 그렸다.

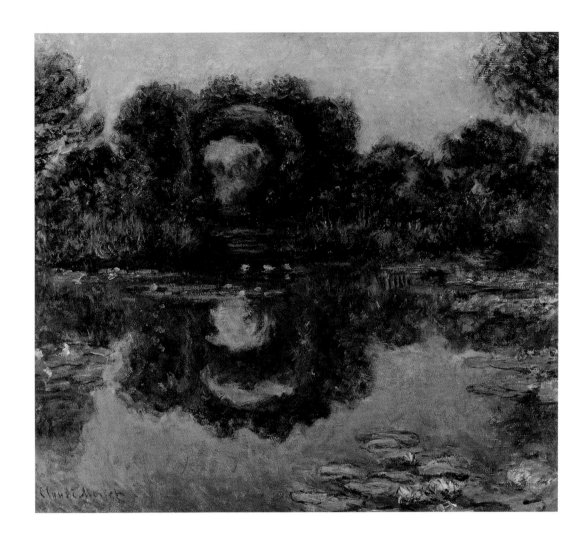

지베르니의 꽃이 덮인 아치Flowering Arches, Giverny, 1913, 피닉스 예술 박물관

그림에서 손을 놓았던 3년이 지난 후 모네는 물의 정원에 있는 장미 아치 풍경을 세 점 그렸고, 이 그림들은 모네의 화가 인생에서 마지막 단계이자 극도로 집중했던 시기를 열어주는 계기가 되었다. 모네는 새롭게 복구된 연못의 전경을 동쪽 못가에서 바라보며 화폭에 옮겼고 자신이 가장 좋아하는 주제인 물위에 비친 빛나는 반영과 수련을 더 깊이 이해하게 되었다. 이 무렵 모네는 시력이 약해지고 있었음에도 불구하고 수증기로 가득한 대기와 금방이라도 변할 것 같은 하늘 등 특유의 표현력은 녹슬지 않았음을 보여준다.

모네가 뛰어난 화가라는 사실을 인정하면서도 "내 생각에 클로드 모네의 가장 아름다운 작품은 바로 정원이다"라고 결론 내렸다.

　그해 여름 트뤼포가 다녀가고 나서 모네는 철로를 가리기 위해 물의 정원에 설치했던 격자 울타리가 장미덩굴로 뒤덮인 모습을 그렸다. 그는 연못을 가로질러 널찍한 시야를 제공하는 동쪽 못가에 이젤을 설치하여 수면 위로 반짝이며 반사되는 풍경과 꽃 아치를 하늘 높이 드리운 요염한 구조물이 한눈에 들어오게 했다. 동일한 시점에서 빛의 변화를 관찰하여 짧은 연작 세 점을 그렸다. 그중에는 반짝이는 수면에 장미의 은은한 모습이 비치고 옅은 빛깔의 수련이 떠다니는 물 위로 안개가 피어오르는 듯한 그림도 있다. 오묘한 색조와 상쾌한 분위기로 아름답게 구성된 화폭을 보면 우울한 정신도 쇠약한 기력도 손상된 시력도 느낄 수 없다. 모네는 정원으로 돌아왔고, 그곳에서 삶의 목적을 되찾았다. 그는 다시 그림을 그렸고 자연의 장관에 경탄했으며, 꽃 속에서 일하면서 만족감을 찾았다.

7장

최고의 걸작, 수련

"연못과 수련, 그 밖의 식물들이 거대한 화면에 펼쳐진다."

- 클로드 모네

　1914년 4월 30일에 모네는 조프루아에게 좋은 소식을 전했다. "나는 건강하고 그림을 그리겠다는 열정으로 가득 차 있다네." 최근 아내와 아들을 잃는 비극을 연달아 겪으면서 그림을 그리겠다는 의지가 약해졌기 때문에 모네가 그림을 그만두겠다는 말을 반복했을 때 친구들은 그 말이 진심이라고 생각했다. 주변 사람들에게 보낸 편지에서 모네는 절망감으로 인해 주변 세계에 흥미를 느낄 수가 없다고 한탄했다.

　무엇보다 심각한 것은 모네의 자신감이 큰 타격을 입었다는 점이었다. 뒤랑-뤼엘이 모네에게 그의 작품이 얼마나 가치 있는지 확신시키려 했지만 모네는 이렇게 대답했다. "이제야 내 과분한 성공이 얼마나 공허한지 깨달았습니다." 끈질기게 완벽을 추구하던 고집이 잠시 약해졌던 것은 사실이지만 그는 "나이 들고 잇따라 불행한 일을 겪으니 기력이 떨어진다"라고까지 고백했다. 1913년 초 그림 몇 개를 손보자는 뒤랑-뤼엘의 요청을 받아들였지만 "제대로 끝내야만 내놓겠다"라는 단서를 달았다.

　아들이 죽고 몇 달이 지나자 이제 모네는 친구들의 걱정을 덜어주었을 뿐 아니라 새로운 도전을 할 준비가 되었다고 조프루아를 확신시켰다. "예전에 시도했던 것들을 지하실에서 발견했어. 그것을 바탕으로 커다란 작품을 시작할 생

각이네." 모네가 언급한 것은 전에 저널리스트 모리스 기예모와 인터뷰하면서 보여주었던 1897년의 수련 연구 그림(84쪽)을 가리킨다. 기예모는 수련에 깃든 섬세함이 "마치 꿈만 같다"라고 생각했고, 원형의 방을 메운 수련이 얼마나 장식적인 효과를 낼지 탐구하려는 계획에 무척 흥미를 느꼈다. 잔잔한 연못 위를 떠다니는 수련은 보는 사람의 눈을 즐겁게 하고 오감을 부드럽게 어루만질 터였다. 하지만 모네는 이 연구를 하고 나서 의붓딸 수잔의 죽음을 비롯하여 이런저런 불안으로 감정 소모가 심했던 탓에 그림 그리기를 중단했었다. 1899년 여름에 다시 작품을 그리기 시작할 때에는 일본식 다리 연작에 전념하여 수련 연구는 하지 않았다.

하지만 보는 사람을 연못이 주는 큰 감동에 빠뜨릴 조화로운 작품을 만들겠다는 구상은 절대 잊어버리지 않았다. 모네는 〈수련〉 연작 전시회를 열기 전에 비평가 로저 마르크스와 대화하면서 이 계획을 언급했다. "수련을 단일 테마로 삼아서 방 전체를 꾸며보려고 했던 적이 있다네. 수평선도 경계도 없는 호수가 무한한 전체로 거듭나는 환상을 창조하고 온 벽을 단 하나의 모티프로 둘러싼다는 구상일세." 모네는 작품이 들어설 방을 일상생활의 걱정거리를 잊게 해줄 은신처로 생각했다. "사람들은 이곳에서 과로로 긴장된 신경을 느긋하게 풀고 잔잔한 물의 풍경을 보며 마음을 가라앉힐 수 있을 거라네."

이처럼 실내 인테리어에 예술적 주제를 적용해보려는 열망은 카유보트가 프티 젠빌리에르의 자기 집 식당을 직접 장식한 것에서 자극받았을 가능성이 있다. 또는 아름다운 형상이 펼쳐지는 화폭이 보는 이를 감싸는 일본의 병풍에서 영감을 얻었을지도 모른다. 어쨌든 모네가 이 아이디어를 다른 사람에게 언급

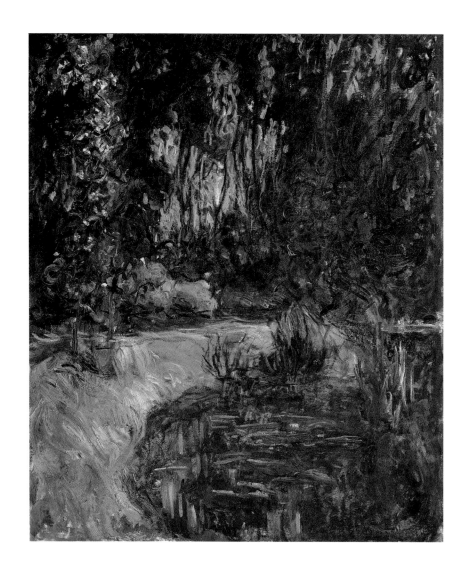

지베르니의 수련 연못The Water Lily Pond at Giverny, 1918~1919년, 그르노블 미술관

모네는 프랑스에 대장식화를 선물하겠다는 약속을 해놓고 다른 데로 관심을 돌려 몇 달 동안 비밀스러운 연못 구석을 그리는 데 집중했다. 일본식 다리 반대편에 있는 구불구불한 연못가를 바라보는 시점으로 작은 캔버스 몇 개를 채웠다. 구석진 연못에 은밀한 울타리를 쳐놓은 듯하다. 풀이 무성한 못 둑 위로 우거진 장미와 나무가 있는 배경은 그늘진 휴식처 같은 느낌을 준다.

등나무Wisteria, 1917~1920년, 드뢰, 마르셀-드세 미술 역사 박물관

모네는 대장식화를 통해 "거대한 표면에 펼쳐진 수련"의 전경을 끊어짐 없이 연속적으로 보여주고자 했다. 하지만 전시회장 출입문이 문제였다. 이 때문에 클레망소는 관람객이 방해받지 않고 작품을 감상하려면 천장에서 전시회장으로 떨어져야 한다고 농담했다. 모네는 하늘을 배경으로 등나무 가지가 늘어진 풍경을 장식 띠 형태로 그려서 패널화가 죽 연결되는 느낌이 들도록 문과 문 사이에 설치했다.

했던 것은 틀림없다. 아르센 알렉상드르는 〈코메디아Comoedia〉지에서 모네의 〈수련〉 연작을 소개하며 그림이 각각 떨어져 배치되면 물의 정원의 "신비롭고 매혹적인 빛"으로 방 안 전체를 장식하려던 모네의 구상이 구현될 수 없을 것이라며 안타까워했다.

모네의 친구들도 장식화를 그리려는 꿈이 이루어지기를 바랐다. 1908년에 조프루아는 고블랭 국립 태피스트리 제작소 이사가 되었다. 1906년에 프랑스 총리가 된 클레망소가 임명한 직위였다. 조프루아는 이사가 된 후 첫 작품의 디자인을 모네에게 맡기며 초기 수련 그림 중 하나를 보완해달라고 부탁했다. 이 작업은 1910년에야 시작되었고 그사이에 태피스트리 디자인 의뢰는 세 건으로 늘어나서 결국 1913년에야 완성되었다. 모네는 개인적인 일로 힘든 시기였음에도 불구하고 일이 진행되는 과정 하나하나에 흥미를 느꼈다. 하지만 연못의 신비로움과 아름다움으로 보는 이를 압도하는 방을 꾸미려는 커다란 비전을 여전히 가슴속에 품고 있었다.

불현듯 조프루아에게 메일을 보내긴 했지만 〈수련〉 장식화를 완성하겠다는 결심을 갑작스럽게 한 것은 아니었다. 모네는 몇 년에 걸쳐 〈수련〉 연작을 작업하면서 수련의 무한한 가능성을 확신했다. 그는 뒤랑 뤼엘에게 각 작품에 일일이 설명을 달지 말고 전체 작품이 시각적으로 이어진 것처럼 보이게 설치해달라고 요청했다. 수련 연작이 전체로서 하나의 작품임을 강조하고 싶었던 것이다. 모네는 전시회 일자가 다가오자 마르크스와 알렉상드르에게 자신의 계획을 언급했고 언론에 발표하는 것을 말리지 않았다. 조프루아에게 설명하기 훨씬 전부터 수련에 대한 예전 연구를 다시 살펴보고 있었다는 증거도 있다. 1913년

에 앙드레 아르니벨데가 모네를 인터뷰하러 지베르니에 가서 작업실을 찍은 사진(179쪽)을 보면 수련 그림 액자가 벽에 걸려 있다.

모네는 1913년 여름에 장미덩굴로 덮인 아치를 그리면서 오랜 공백에서 벗어났다(186쪽). 이 짤막한 연작은 새로운 도전의 서곡으로 보인다. 그는 1905년에 〈수련〉 연작을 그리는 동안 일본식 다리의 다양한 모습을 그리기 위해 초점을 수면 위로 고정시키지 않고 시점을 바꿔가며 작업했다. 1913년에도 연못 주변의 지물을 제거하고 수면을 더욱 대담하게 표현하는 파격을 보여주었다. 장미 아치의 전경 역시, 그가 관찰한 무한한 요소들과 미묘한 느낌 사이에서 물의 정원에 대한 관점을 세우려는 목적에 부합하도록 그려진 것으로 보인다.

1914년 여름에 모네는 다시 그림을 그리기 시작했고 빛과 변화의 순간적인 효과를 이전 연작과는 비교할 수 없이 자유로운 붓놀림과 색으로 포착하여 빠르고 자신 있게 표현했다. 뿐만 아니라 이전 〈수련〉 연작에서 썼던 캔버스보다 두 배는 큰 캔버스를 사용했다. 모네는 캔버스에 손을 뻗기 위해 커다란 파라솔 그늘 아래 높은 의자에 앉아서 작업했다. 또한 시력의 한계에 적응하기 위해 햇살이 강하지 않은 아침 일찍 또는 오후 늦게 일했다. 작품에 몰입하면서 활력을 찾은 그는 뒤랑-뤼엘에게 편지를 써서 새벽 4시에 하루를 시작하고 피로해지면 일찍 잠자리에 든다고 했다. 농담조로 "내가 절대로 어중간하게 작업하지 않는다는 사실을 당신도 알 테지요"라고 말하며 건강 상태도 좋고 시력도 안정적이라고 덧붙였다.

앙리 마뉘엘 촬영, 지베르니의 세 번째 작업실에 있는 모네, 1924~1925년, 개인 소장

1915년 모네는 지베르니에 세 번째 작업실을 지었다. 막힘없이 널찍하고 북쪽으로 빛이 가득 들어오는 이 작업실은 대장식화를 작업하기에 이상적인 환경이었다. 바퀴 달린 작업대로 커다란 캔버스의 위치를 옮겨가며 개별 패널이 이루는 전체 효과를 연구할 수 있었다. 〈아침〉을 구성하는 네 개 패널 앞에 있는 모네의 모습이 보인다. 현재 〈아침〉은 파리 오랑주리 미술관에 전시되어 있다.

중단된 평화

———————— 하지만 여름이 끝나기 전에 모네의 평화로운 은거생활이 중단되었다. 6월 28일 오스트리아-헝가리 제국의 왕위 계승자인 페르디난트 대공이 세르비아의 민족주의자에게 피살된 사건을 계기로 동유럽 지역에서 전쟁이 일어났다. 1914년 8월 초에는 독일군이 룩셈부르크와 벨기에를 침공하여 서부전선으로 행군했다. 프랑스도 전쟁에 말려들었으며 프랑스 북부 지역이 위험에 처했다.

전쟁의 공식 선언과 함께 장-피에르 오슈데가 의붓아버지의 슬픔을 뒤로하고 전쟁에 동원되었다. 모네의 가장 어린 의붓딸로 결혼한 몸이었던 제르맹은 가족과 함께 비교적 안전한 프랑스 중부의 블루아로 이사했다. 모네는 막내아들 미셸이 곧 징집될까 봐 불안했지만 미셸은 블랑슈와 함께 일단 아버지 곁에 머물렀다. 블랑슈는 남편이 죽고 나서 지베르니에 돌아와 있었다. 9월 1일에 모네는 이 소식을 조프루아에게 전하며 지베르니에 계속 머무르겠다는 의지를 피력했다. "무슨 일이 있어도 여기 남을 생각이네. 그 야만인들이 날 해치려 한다면 평생 동안 그린 그림들 사이에서 죽어야지."

전쟁 초기에 모네는 그림을 그리기에는 지나치게 걱정이 많았다. 수련이 피는 계절은 지났고 11월 말이 되도록 붓을 들 기운이 나지 않았다. 연말에 모네는 작업실에서 기억에 의존하여 대형 연구 작품의 색채 효과를 조정했다. "힘든 시간을 피하고 싶은" 바람으로 다시 한 번 작품에 온 힘을 쏟았다. 하지만 계속되는 전쟁의 공포가 지베르니에서의 고적한 삶을 침범하고 있었다. 그는 전쟁터

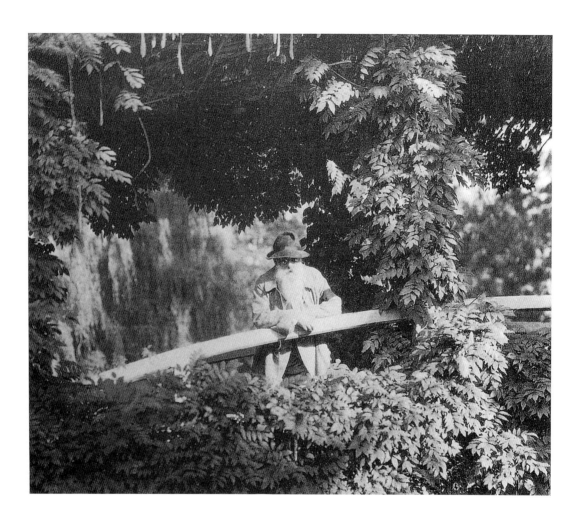

일본식 다리에 기대어 있는 모네, 1926년, 파리, 클레망소 박물관

모네는 물의 정원에 대한 감각 경험을 재창조하는 일련의 작품을 구상하면서 지친 마음과 날카로운 신경을 어루만져줄 평온함과 친밀감을 표현할 방법을 궁리했다. 세월이 흐르는 사이 연못은 항상 모네의 영혼에 안식을 주었으며 너무 지쳐 그림을 그리기 힘들 때에도 영감을 북돋아주었다.

에 끌려간 의붓아들의 운명이 걱정되었다. 당시 클레망소와 르누아르의 아들은 둘 다 부상을 입은 상황이었다. 모네의 친아들 중 유일하게 살아 있던 미셸은 1915년 11월까지 징병을 피했지만 끝내 전쟁에 동원되어 외국 전선으로 차출되고 말았다. 모네는 계속 그림을 그렸지만 조프루아에게 죄책감이 든다며 자신은 이기적인 사람이라고 고백했다. "이렇게 많은 사람들이 우리를 위해 고통받고 죽어가고 있는데 형태며 색채를 연구한답시고 고민하고 있다는 게 얼마나 부끄러운 일인가."

모네는 나름의 방식으로 조국을 지원했다. 예전에 맥모니스 가족이 소유했던 옛 수도원에 부상병을 위한 병원이 들어서자 병원에 채소 일체를 공급했다. 또한 1915년 모네의 친구이며 배우이자 극작가, 영화감독인 사샤 기트리가 프랑스 문화유산에 관한 애국적 성향의 다큐멘터리를 찍을 때 작품 연구에 몰두하는 자신의 모습을 촬영하도록 허락했다.

모네는 1915년 1월 15일에 루브르 박물관 민간 후원협회인 '루브르의 친구들'의 전 협회장 레이몽 쾨슐랭에게 보낸 편지에서 대장식화의 진척 상황을 언급했다. 그는 자신의 계획을 아주 간단하게 요약했다. "연못과 수련, 그 밖의 식물들이 거대한 화면에 펼쳐진다"며 연로한 나이를 고려할 때 굉장히 큰 규모의 작업이라는 점을 강조했다. 6월에는 친구 미르보와 뤼시앵 데스카브 등 아카데미 공쿠르 회원을 지베르니로 초청했다. 데스카브는 모네의 작업실을 방문하고 나서 〈파리 매거진Paris-Magazine〉에 글을 썼다. 그는 새 수련 작품의 거대한 규모에 놀라움을 표하면서 평소에는 명확하게 자기표현을 하던 동료들이 그 그림 앞에서는 "아름답군!" 외에는 할 말을 잊은 채 서 있었다고 썼다. 또한 모네의

기존 작업실이 거대한 그림을 놓기에 비좁아 공간이 충분한 새 작업실을 지을 계획이라는 말도 전했다. 작업실 공사는 8월에 시작하여 10월에 마무리되었다. 25년 전 집과 부지를 구입하면서 지불했던 금액의 두 배에 달하는 엄청난 비용이 들어간 데다 아름다운 주변 경관과 어울리지 않는 밋밋한 외관을 보고 모네는 후회스러웠다. 하지만 새 작업실은 공간이 넓고 유리 천장을 통해 들어오는 빛을 블라인드로 조절할 수 있는 이상적인 작업 환경을 갖추고 있었다.

1916년 1월에 모네는 쉴 틈 없이 일했다. 2월에 의붓아들 장에게 쓴 편지에서 "이 빌어먹을 작업에 완전히 얽매여서 눈을 뜨자마자 커다란 작업실로 달려간다"고 했다. 5월에는 쾨슐랭에게 "나를 괴롭히는 이놈의 대장식화 작업에 충실할 수 있을 정도로 시력이 괜찮다"고 말했다. 이 무렵 찍은 사진을 보면 작품의 진행 상황을 알 수 있다. 모네는 몇 년 동안 물의 정원에서 포착해온 순간적인 효과를 파노(패널)라고 이름 붙인 대형 캔버스에 옮기고 있었다. 이 캔버스들은 나란히 배치되어 연속적인 여러 장면이 아니라 하나의 장면이 펼쳐지듯 거대한 이미지를 형성할 것이다. 사진에는 패널 네 개가 등장하며, 모네는 11월에 미술상 베른하임-쥔 형제에게 편지를 써서 몇 점은 거의 완성되었다고 얘기했다.

하지만 그해 말 모네는 아들이 베르됭에서 전쟁의 참상을 목격하고 정신적 외상을 입은 채 집으로 돌아오면서 정신이 황폐해졌다. 12월 14일에는 사샤 기트리에게 작품을 개선하려고 했는데 더 망칠 것 같아 두렵다고 털어놓았다. 자신감을 잃은 채 새해를 맞이한 모네는 조프루아에게 편지를 썼다. "이제 아무것도 할 용기가 없다네." 2월 16일에는 모네의 소중한 친구였던 미르보가 죽었다. 모네는 이제 자신은 늙어서 기력이 쇠하고 망가졌으며 죽음이 임박했다고 느꼈다.

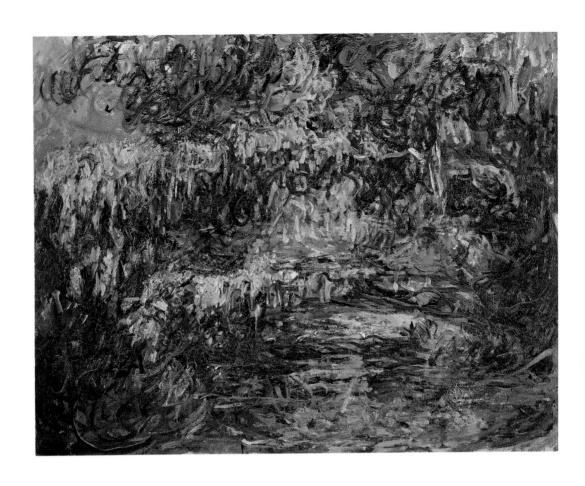

일본식 다리The Japanese Bridge, 1918~1924년, 파리, 마르모탕-모네 미술관

모네는 시력이 급격히 나빠지자 기억을 더듬어가며 그림을 그렸고 1921년 한 기자에게 이렇게 털어놓
았다. "베토벤이 귀머거리나 다름없을 때 작곡을 했듯이 나는 장님에 가까운 상태로 그림을 그린다." 그
는 이 시기에 일본식 다리 연작을 추가로 그렸다. 각 작품들의 변화가 깜짝 놀랄 만큼 크다. 어떤 작품에
서는 강렬하고 떨리는 색조와 두껍고 날카로운 붓놀림이 나타난다.

대장식화가 불가능한 도전이라는 생각이 들자 모네는 방문객들이 스튜디오에 들어오는 것을 거부했다. 뒤랑-뤼엘의 아들인 조르주와 조제프가 작품 사진을 찍게 해달라고 요청했을 때는 "패널을 판매할 가능성을 논해봤자 아무 소용도 없다"며 거절했다. 하지만 11월 11일에 마침내 사진을 찍으라고 허락했고, 이를 통해 작품의 진척 상황을 확인할 수 있다. 윗부분과 아랫부분에 임시로 틀을 짠, 높이 약 2미터에 폭 4.3미터 정도의 패널 열두 점이었다. 모네는 바퀴가 달린 작업대에 이젤을 올려놓고 하나의 거대한 표면에 그림이 흐르는 것처럼 패널을 배열하여 작업했다. 또한 연못 위로 늘어진 버드나무 잎, 아가판투스, 아이리스, 수면 등 모티프에 따라 캔버스를 분류했다. 그는 뒤랑-뤼엘 형제에게 사진을 찍으라고 허락했지만 패널도 연구 그림도 내놓지 않겠다고 경고했다. 작업을 계속하기 위해서 작품들이 다 필요하다는 이유였다. 이제 베른하임-죈 형제를 비롯해서 다른 방문객들도 모네의 작업실을 드나들 수 있었고 모네는 힘을 내어 작업을 재개했다.

국가에게 준 선물

──────────── 1918년 11월 12일, 모네는 조르주 클레망소에게 편지를 써서 조국에 그림을 기증하고 싶다는 뜻을 밝혔다. "이제 두 점의 장식 패널화를 완성하기 직전이네. 이 작품의 서명 날짜를 승전일에 맞출 생각인데, 당신을 통해서 국가에 헌정할 수 있을까 해서 이 편지를 쓰네." 클레망소는 1차 세계대

전 중에 프랑스 상원의 육군 위원장으로 활약하면서 결단력 있는 리더십을 보여주어 호랑이라는 별명을 얻었다. 1918년 3월 연합군은 파리의 목전까지 들이닥친 독일군을 막아냈고 반격에 성공하여 전쟁을 종결 국면으로 이끌었다. 11월 11일에 휴전 협정이 맺어졌고 그로부터 일주일 뒤에 클레망소가 지베르니를 방문했다. 클레망소는 모네의 재촉에 수련이 그려진 패널과 버드나무가 그려진 패널 두 점을 골랐다. 하지만 그는 모네와 대화하면서 더 큰 규모로 기증하라고 설득했다. 대장식화가 완성되면 파리의 공공 기념물로 적당한 장소에 보관하자는 제안이었다. 클레망소와 함께 온 조프루아는 모네가 10년은 젊어 보이는 것을 발견했고, 이 선물이 "전쟁에서 승리하고 평화를 얻어낸 것을 기념하기 위한 꽃다발"이라고 묘사했다.

클레망소는 거의 30년 전에 〈루앙 대성당〉 연작 전시회를 평가하면서 당시 프랑스 대통령에게 통합성이 깃든 모네의 작품을 구입하여 국가 유산으로 보존하자고 건의했던 적이 있다. 이제 총리가 된 클레망소는 대장식화를 통해 모네가 추구하는 예술적 가치를 실현할 수 있는 위치에 있었다. 그는 그 후 2년 동안 이 프로젝트를 실행에 옮기기 위해 정치적인 지지와 자금을 끌어모았고, 모네는 패널 열두 점을 최종 작품으로 선택했다. 전시실 내부에 그림들을 설치하는 방법도 문제였다. 모네는 작업실에서 바퀴 달린 작업대에 올린 패널을 클레망소의 주위에 둘러 세우고 작품을 설명했다. 클레망소는 그 효과에 매혹되었지만 출입구가 마음에 걸렸다. "출입구가 거슬리는군. 문을 열고 들어올 것이 아니라 엘리베이터를 타고 이 공간의 중심부에 바로 들어설 수 있으면 좋을 텐데!" 그 후 모네는 미묘한 하늘을 배경으로 꽃을 가득 피운 등나무 가지가 표현된 가로

장미 정원에서 바라본 집The House Seen From the Rose Garden,
1922~1924년, 파리, 마르모탕-모네 미술관

모네는 오른쪽 눈을 세 번째 수술을 받고 나서 색을 제대로 인식할 수 없었다. 처음에는 온 세상이 노란
색으로 보였다. 그리 드문 증상은 아니었다. 몇 달 후에는 파란색과 보라색이 시야를 점령하는 청시증이
나타났고 이는 황시증보다 더 흔한 증상이었다. 그는 특정 물감에 대한 기억에 의존하여 계속 그림을 그
렸지만 이 그림 속 푸른 색조에서 볼 수 있듯 청시증의 영향이 매우 분명하게 드러나고 있다.

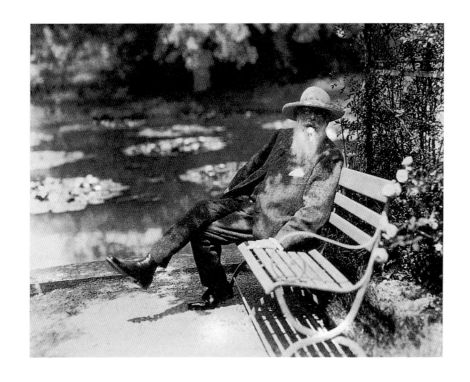

니콜라스 머레이 촬영, 수련 연못 옆의 모네, 1926년, 뉴욕, 조지 이스트먼 하우스

1926년 봄 모네는 건강이 나빠지기 시작했다. 그는 친구들에게 계속 그림을 그리기에는 나이도 많고 점점 기력이 약해지는 것 같다고 털어놓았다. 여름에는 후두염으로 고생했다. 식욕이 없고 심한 기침이 지속된 탓에 그토록 좋아하던 담배를 끊어야 했다. 하지만 정원이 주는 기쁨은 삶의 마지막까지 함께 했으며 기운이 날 때마다 물의 정원으로 나가서 연못가를 지켰다.

형태의 연작 패널을 시작했다. 그는 이미지의 흐름이 끊기지 않도록 중간 출입구 위에 이 패널들을 조각 띠처럼 부착하자고 제안했다.

모네는 새로운 작업을 하느라 대장식화에 들어갈 주요 패널을 고르는 데 집중하지 못했고 수련 작품과 일본식 다리 연작 등 또 다른 작품에 착수했다. 클레망소는 모네를 막을 수 없다는 사실을 곧 깨달았다. 스스로 만족할 만큼 완전한 조화를 이루어내지 않으면 한 점의 패널도 발표하지 않겠다고 노화가가 주장했기 때문이다.

1920년 1월, 클레망소는 대통령 선거에서 낙선했다. 정치적인 영향력이 줄어들긴 했지만 그는 프랑스 전 산업통상부 장관이었던 에티엔 클레망텔의 지원 아래 대장식화 프로젝트를 계속 추진했다. 그해 6월 예술부 장관은 비롱 호텔 자리에 모네를 위한 원형 건물을 지을 것을 제안했다. 비롱 호텔은 조각가 오귀스트 로댕의 집과 작업실이었으며 1916년에 로댕이 죽으면서 국가에 헌납했던 곳이다. 그해 늦여름 유명한 건축가 루이 보니에가 고용되었다. 보니에는 모네와 긴밀하게 협의한 후 연결 통로 측면에 설치된 두 개의 좁은 문으로 드나들 수 있는 원형의 방을 디자인했다. 그는 12월에 작성한 계획서에서 문 사이에 〈녹색 반사〉를 설치하고 그 위에 〈등나무〉를 걸고, 시계 방향으로 〈구름〉과 〈버드나무 두 그루〉, 〈아가판투스〉를 배치할 것을 제안했다.

1921년 초 의회는 프로젝트에 대한 지원을 삭감했고 비용이 너무 많이 든다며 보니에의 계획을 거부했다. 예술부 장관 폴 레옹은 파리에 있는 주 드 폼 국립미술관이나 튈르리에 있는 오랑주리 미술관 같은 기존 건물에 작품을 설치하면 어떻겠냐고 제안했다. 클레망소는 모네에게 이 타협안을 받아들이라고 설득

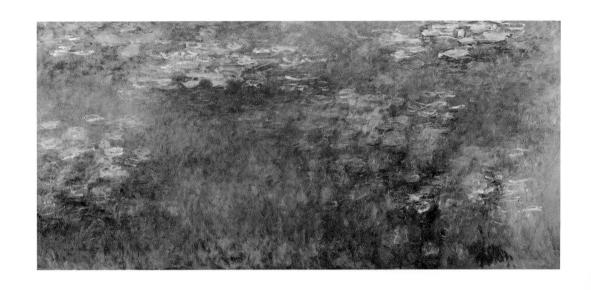

수련Water Lilies, 1920~1926년경, 미주리 주 캔자스, 넬슨-애킨스 미술관

모네는 대장식화를 준비하면서 40점이 넘는 패널에 그림을 그렸다. 색채와 빛의 효과를 탐구하면서 꾸
준히 다루었던 모티프인 아가판투스 등에서는 서로 다른 패널끼리 합치는 시도를 했다. 이 작품은 원래
세 점의 패널로 이루어져 있으며 라벤더의 섬세한 색조가 왼쪽과 가운데 패널의 밝은 푸른색부터 시작
하여 다채롭게 표현되었다. 흐르는 물결과 수련의 무늬가 캔버스 세 개를 연결해준다. 현재 이 작품은
분할되어 각각 다른 미술관에 보관되어 있다.

했으며, 모네는 마지못해 대규모 수정을 거쳐 대장식화를 오랑주리 미술관에 설치하는 데 동의했다. 길고 좁은 타원형 방이 두 개 배정될 예정이었고 가을 동안 모네는 나머지 공간을 채울 작품을 추가로 기부하겠다고 말했다. 열두 점으로 계획했던 그림의 수는 이제 총 스무 점이 되었다. 12월에는 루이 보니에가 프로젝트에서 제외되고 루브르궁 건축가였던 카미유 르페브르가 합류했다. 1922년 1월에 패널 수가 총 스물두 점으로 늘면서 모네는 각 패널 간의 관계와 세트 작품들 간의 조화를 손질할 필요성을 느꼈다. 그는 1922년 4월 12일, 기증 증서에 서명을 했고 6월에 작품을 마무리했다. 모네는 그해 여름 연로한 나이와 쇠잔해가는 기력에도 불구하고 "시력이 완전히 사라지기 전에 모두 그려놓고 싶다"라고 말하며 정력적으로 일했다.

"내 시력이 좋지 못하다"

——————————— 백내장 진단을 받은 이후 모네는 시력이 안정되었다고 주장했지만 1919년에는 시력이 나빠지고 있다는 사실을 더는 부정할 수 없었다. 몇 년 동안 한낮의 강한 햇살을 피했지만 파라솔을 세워 그늘을 드리워도 측면에서 들어오는 빛을 막을 수 없었다. 1920년 모네는 저널리스트 프랑수아 티에보-시송에게 이른 아침이나 저녁 시간에 비치는 자연광만 겨우 버텨낼 수 있으며 최근에는 실제 관찰이 아니라 기억에 새겨진 인상에 의존하여 그림을 그리고 있다고 말했다. 1922년 8월 11일 베른하임-죈 형제에게 쓴 편지에서

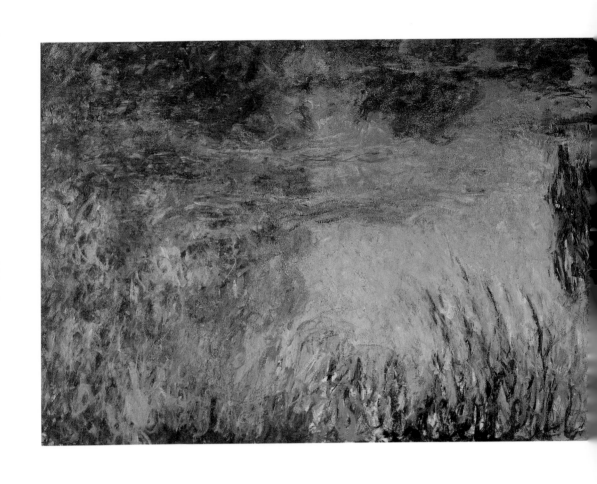

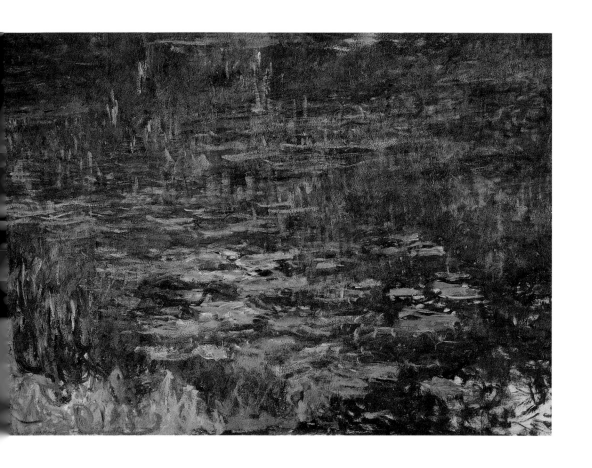

일몰, 대장식화Sunset, Grandes Décorations, 1920~1926년, 파리, 오랑주리 미술관

모네는 차분한 색조를 사용하여 은은하게 빛나는 노란 햇살이 주황과 장밋빛 속으로 사라지며 고조되는 일몰의 극적인 효과를 잡아냈다. 어둑해지는 하늘 아래 수련이 지고 물은 불투명해졌다. 일몰로 해의 위치가 너무 낮아진 탓에 잔잔한 수면에 반사되지 못했지만, 마지막 빛줄기가 연못 한구석을 따뜻한 황금빛으로 물들이고 있다.

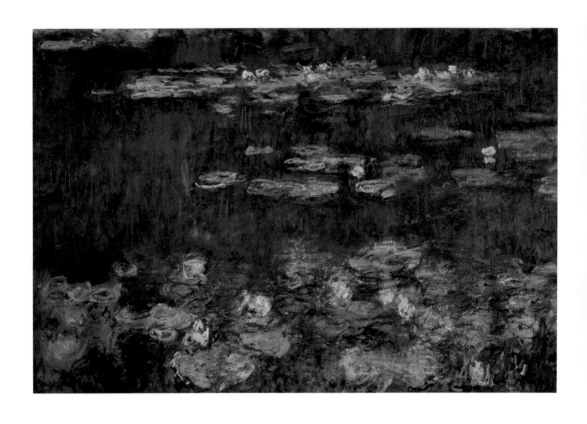

녹색 반사, 대장식화Green Reflections, Grandes Décorations(부분),
1920~1926년, 파리, 오랑주리 미술관

모네는 물 위를 떠다니는 수련의 자유로운 움직임에서 무한한 모티프를 이끌어낼 수 있음을 확신했다.
이 그림에서 그는 수면 전체를 훑어보고 있다. 시선의 위치가 낮기 때문에 물결은 한쪽 끝에서 다른 쪽
끝으로 자유롭게 흐르며 물의 움직임을 제한하는 못가는 전혀 보이지 않는다. 그늘진 나무가 수면에 반
사되어 초록빛 색조를 드리우는 가운데 차가운 색감이 신선한 대기의 느낌을 잘 살리고 있다.

는 "시력이 좋지 못해서 모든 사물이 안개처럼 뿌옇게 보인다"라고 언급했다.

그해 가을 모네는 클레망소의 성화에 못 이겨 친구인 저명한 안과의사 찰스 쿠텔라에게 진찰을 받았다. 진단 결과는 심각했다. 왼쪽 시력은 10퍼센트밖에 남아 있지 않았고 오른쪽 시력은 완전히 잃은 상태였다. 모네는 오른쪽 눈을 수술해야 한다는 권고를 거부하면서 안약을 넣으면 한결 나아질 거라고 고집을 부렸지만 새해에 결국 뜻을 굽혔다. 그의 상태는 심각했고 1월 10일과 1월 31일에 두 차례 수술을 했다. 하지만 건강이 좋았기 때문에 생각보다 회복이 빨라서 2월 17일에 쿠텔라는 모네를 놓아주었다.

합병증 탓에 1923년 6월에 세 번째 수술을 받았고, 쿠텔라는 수술이 성공적이었다고 말했지만 모네는 결과에 만족하지 못했다. 그달 말에 모네는 쿠텔라에게 편지를 써서 책을 약간 읽을 수는 있지만 햇빛 아래서나 먼 거리에 있는 사물을 볼 수 없다고 말했다. 안경을 써도 마찬가지라며 "치명적인 수술"을 받은 것을 후회했다. "지나치게 솔직하게 말해서 미안하네만 날 이 지경으로 만든 것은 범죄나 다름없다고 생각하네"라고 썼다. 모네는 여름 동안 모든 사물이 눈부신 노란색으로 보이는 황시증에 시달렸다. 백내장 수술의 흔한 후유증이었다. 사물이 물들어 보이는 증상은 시간이 흐르면 조정되기 마련이지만 모네는 눈에 보이는 세계가 급격하게 변하는 것을 참을 수가 없었다. 그는 8월 23일에 클레망소에게 보낸 편지에서 "차라리 장님이 되어 예전에 항상 보던 아름다움을 기억하는 게 낫다"라고 말했다.

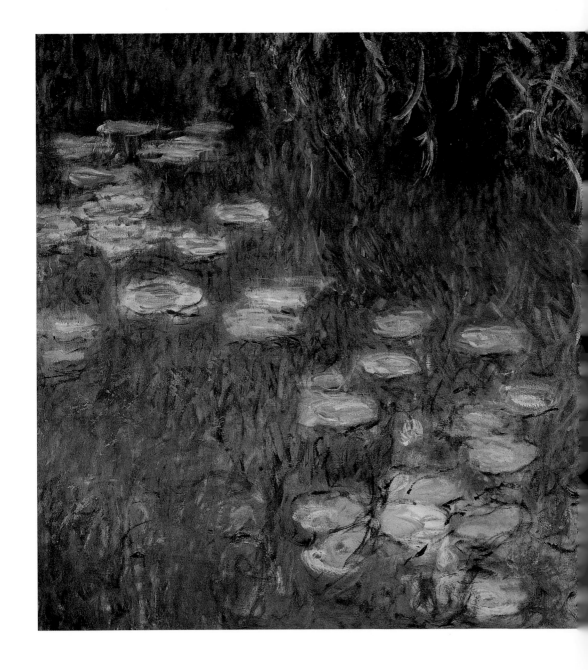

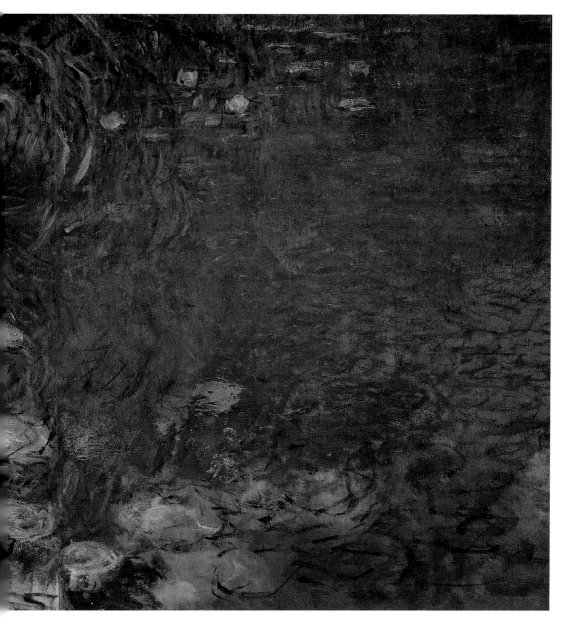

아침, 대장식화Morning, Grandes Décorations(부분), 1920~1926년, 파리, 오랑주리 미술관

아침 무렵 무성한 풀이 변화무쌍한 연못가를 두르고 있다. 해가 뜨면서 봉오리가 벌어진 수련이 연못가에 드리워진 옅은 초록 이파리 위에서 보석 같은 색채를 빛낸다. 흐르는 물의 변화 속에서 〈아침〉을 구성하는 패널 네 개가 통합된다. 이른 아침 수면에 미묘한 그림자가 드리운 가운데 낮은 물마루에 떠 있던 수련이 물결을 일으킨다.

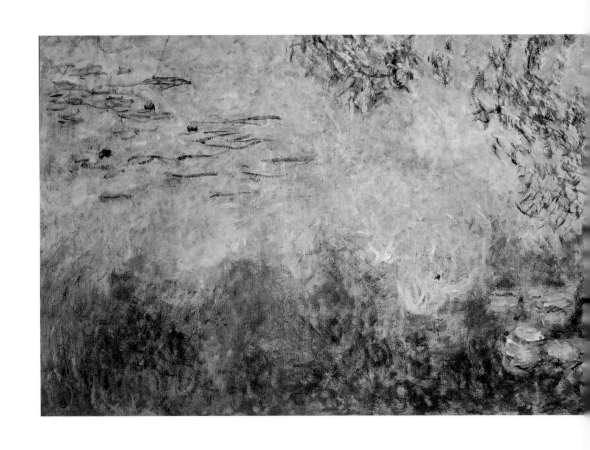

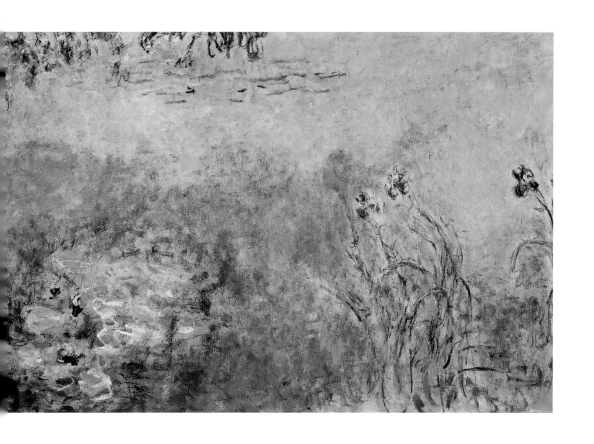

수련 연못과 아이리스Water Lily Pond with Irises, 1920~1926년, 취리히, 쿤스트하우스

모네는 대장식화의 콘셉트를 탐구하면서 자신이 가장 좋아하는 꽃인 아이리스를 패널에 그렸다. 눈부신 물감을 사용하여 물 위에 비친 다채로운 보랏빛 그림자부터 일몰의 황금빛 음영까지 화폭에 옮겼다. 흐르는 듯 자유로운 붓질로 짙은 보랏빛 아이리스의 유연한 형태를 표현했다.

몇 달이 지나자 황시증이 가라앉으면서 이번에는 사물이 푸르게 보이는 청시증이 나타나기 시작했다. 황시증보다 흔한 증상이었다. 왼쪽 눈의 시력도 계속해서 약해졌지만 클레망소가 다시 수술을 받아보라고 권했을 때 모네는 이렇게 쏘아붙였다. "그 수술을 받고 예전처럼 색이 보인다는 화가를 만나기 전까지, 아니 누구라도 그런 사람을 발견하기 전까지는 절대 수술받을 생각이 없소." 11월에 클레망소에게 보낸 편지에서는 이렇게 시력이 나빠졌음에도 불구하고 다시 붓을 들었다고 썼다.

그 후 몇 달 동안 쿠텔라는 다른 안경을 처방해서 모네의 색채 불균형 증상을 완화시키려고 시도했으나, 1924년 봄에 화가 앙드레 바르비에는 모네에게 다른 제안을 했다. 독일에서 개발된 신제품 렌즈를 시험해보자는 것이었다. 안과의사 자크 마와가 모네에게 차이스 렌즈를 맞춰주기 위해 지베르니를 방문했다. 마와는 모네를 진찰하고 나서 어떻게 그림을 그리는 게 가능했냐고 물었다. 모네가 대답했다. "내가 사용하는 물감 튜브를 보고 구분한다네." 더 이상 빨간색도 노란색도 구별할 수 없지만 색감을 기억해서 그림을 그린다고 설명했다. "내 팔레트에 있는 빨간색과 노란색이 어떤 느낌인지 알고 있고 초록색이나 보라색도 마찬가지요. 옛날처럼 보이지는 않지만 그 색들이 어떤 효과를 만들어내는지는 정확히 기억하고 있소."

마와는 렌즈를 몇 번 조정해서 모네에게 맞는 안경을 맞춰주었다. 그해 말 모네는 다시 대장식화를 그리기 시작했다. 하지만 왼쪽 시력이 계속해서 나빠졌다. 이로 인해 농도에 대한 감각이 무뎌졌고 약간 남아 있던 원거리 시력도 사라졌다. 뒤로 물러서서 그림을 바라보며 전체적인 효과를 가늠하는 일이 불가능해

졌다. 또 다른 검사를 위해 마와가 지베르니로 불려왔다. 모네의 청시증은 나아지지 않았으며, 마와는 정확도를 높이기 위해 렌즈 처방을 조정했다. 그리고 실명한 왼쪽 눈에 대한 간단한 대처법을 제시했다. 마와가 모네의 왼쪽 눈을 까만색 렌즈로 가리자 모네는 처음으로 시력이 크게 개선되는 것을 느꼈다. 1925년 7월 새 안경을 기다리면서 모네는 바르비에에게 편지를 썼다. "요즘은 옛날 못지않게 일하고 있고 작업 상황에 만족한다네. 새 안경이 예전 안경보다 낫기까지 하다면야 백 살까지라도 살고 싶네."

시력을 회복하려고 애쓰는 동안 대장식화 작업은 지연되었다. 모네는 1923년 내내 작품에 거의 손을 대지 못했지만 11월까지만 해도 원래 기한인 1924년 4월까지 완성할 수 있으리라고 생각했다. 하지만 색채를 제대로 식별하지 못하면서 자신감이 떨어졌고 모든 걸 망칠지도 모른다는 두려움에 패널 작업을 망설이게 되었다. 1924년 마감일이 지나고 그해 말 모네는 폴 레옹에게 약속을 지키지 못하겠다고 말했다. 클레망소는 이 소식을 듣고 크게 화를 냈다. "당신이 얼마나 늙었든 얼마나 피곤하든, 그리고 화가이든 아니든 상관없습니다. 자기명예를 걸고 한 약속을, 더구나 조국 프랑스 앞에서 한 맹세를 깨뜨릴 권리는 없습니다." 클레망소는 모네가 약속을 지키지 않으면 절교하겠다고 선언했으며 모네는 그 때문에 더욱 침울해졌다.

1925년 봄, 차이스 안경에 대한 기대감으로 모네는 다시 희망을 가졌고 클레망소와도 화해했다. 그해 여름 모네는 새 안경을 쓰고 다시 작업에 착수했으며, 그해 11월에는 이듬해 봄에 패널들을 완성할 것이라고 발표했다. 새해 모네는 클레망소에게 첫 번째 패널 세트를 이송시킬 준비가 되었다고 알리면서 그저

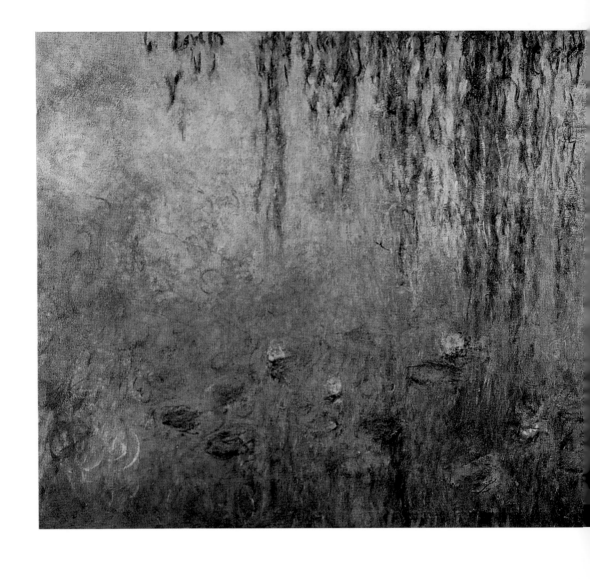

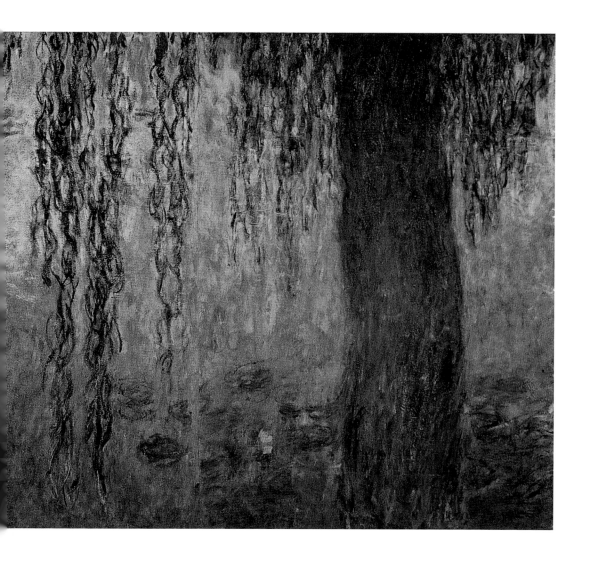

버드나무가 드리워진 아침, 대장식화Morning with Willows, Grandes Décorations(부분)
1920~1926년, 파리, 오랑주리 미술관

대장식화가 전시된 첫 번째 방에서 관람객이 하루 동안 연못이 변화하는 모습을 탐색했다면 두 번째 방에서는 연못의 전경을 죽 둘러볼 수 있도록 안내한다. 전체 풍경에 버드나무가 드리워져 있다. 휘어진 버드나무 줄기가 불규칙하게 기둥처럼 간간히 서 있고 가지는 아래로 늘어져서 들쭉날쭉한 장막을 드리운다. 버드나무 뒤 연못에는 유리알 같은 물과 구름이 흩뿌려진 하늘이 반짝이면서 하나로 합쳐져 끝없는 그림자의 들판이 펼쳐진다.

"물감이 마르기만 기다리고 있네"라고 말했다. 하지만 클레망소는 모네를 재촉하지 않았다. 모네는 노쇠했으며 건강이 악화되고 있었다. 그해 4월 4일 친구 조프루아가 사망하면서 모네는 스스로 "늙고 약해졌다"고 느꼈다. 모네를 위로하기 위해 클레망소가 찾아왔다. 그는 작업 상황을 지켜보고 나서 이렇게 말했다. "패널은 완성되었고 모네가 또 손을 대지는 않을 것이다. 하지만 그것들을 놓아버릴 용기가 없어 보인다."

여름이 지나면서 모네는 식욕이 떨어지고 체중도 줄어들었다. 기침이 계속되자 담배를 끊어야 했다. 8월 말에 블랑슈는 억지로 모네를 의사에게 데려가서 엑스레이를 찍었다. 그 결과 한쪽 폐에서 병변이 발견됐다. 일할 기력이 없었던 모네는 내켜 하지 않는 블랑슈를 시켜 작업실에 보관된 캔버스 중 60점 이상을 폐기했다. 10월에 잠깐 원기를 회복하고 레옹에게 편지를 써서 아주 조금씩 일하고 있다고 알렸지만 11월이 되자 침대를 벗어나지 못할 정도로 약해졌다. 클레망소가 일요일마다 찾아왔고 모네는 그에게 점박이흰나리꽃 구근을 배달받았다는 얘기를 했다. 아름다운 모습을 볼 기대감에 위안이 되었지만 동시에 자신의 운명을 상기하는 계기가 되었다. 그는 클레망소에게 말했다. "봄이면 꽃을 볼 수 있을 거야. 나는 그곳에 없겠지만."

모네는 1926년 12월 5일 86세의 나이로 사망했다. 그는 죽기 전에 가족들에게 예배나 꽃 장식 없이 소박하게 장례를 치러달라고 당부했다. "그냥 평범한 동네 사람처럼 묻어줘. 친척들만 관을 따라오고…… 꽃이나 화환은 절대로 원하지 않아. 꽃으로 장식하는 건 헛된 일이야. 내 정원에 있는 꽃을 이런 일에 쓰려고 꺾는 건 신성모독이지."

12월 8일 조그만 장례 행렬이 지베르니의 집을 떠났다. 모네의 정원사들이 운구를 했으며, 시신은 교회 묘지의 오슈데 가족 무덤에 알리스와 나란히 묻혔다. 가족들은 모네의 유언을 따라 밀풀 다발로만 관 위를 장식했다.

마지막 유산

———————— 1926년 12월 말, 지베르니의 작업실에서 모네가 대장식화를 위해 골라놓은 패널화 스물두 점을 인부가 끌어내렸다. 그 작품들은 이듬해 봄에 오랑주리 미술관에 설치되었다. 미술관에서는 생전 모네의 지시에 따라 캔버스틀을 제거하고 굴곡진 벽에 바로 부착했다. 모네는 작품에 광택제를 바르지 않기를, 그리고 갤러리의 주요 조명을 자연광으로 해주기를 희망했다.

1927년 5월 17일, 대장식화의 공식 개관을 축하하는 조그만 행사가 열렸다. 두 개의 방에서 모네의 작품이 파노라마처럼 펼쳐졌다. 관람객들은 파리에서 모네의 정원으로 순식간에 이동한 것처럼 느꼈다. 첫 번째 방에는 〈일몰〉, 〈구름〉, 〈녹색 반사〉, 〈아침〉 등의 패널 연작이 전시되어 반짝이는 물 위에 변화무쌍한 빛의 효과를 볼 수 있었다. 두 번째 방에서는 〈버드나무와 수련 연못〉, 〈버드나무 두 그루〉, 〈버드나무가 드리워진 맑은 아침〉 등이 설치되어 버드나무가 자라는 푸른 못 가의 장관이 펼쳐졌다. 모네는 자연에 존재하는 순간적인 효과를 포착하는 데 평생을 헌신했으며, 자연의 무한한 신비와 영원한 아름다움은 인간이 살아가는 시간과 이해의 영역을 초월한다는 자신의 신념을 대장식화로 증명했다.

오랑주리 미술관 두 번째 방의 전경, 1930년, 개인 소장
1926년 모네가 죽은 뒤 대장식화 패널 스물두 점이 지베르니의 작업실에서 파리 오랑주리 미술관으로
옮겨졌다. 미술관의 고요한 분위기는 "잔잔한 연못의 평화로운 풍경"을 떠오르게 하며 대장식화가 있는
공간을 평온한 은신처로 꾸미고자 했던 모네의 비전을 전해준다.

모네가 젊었을 때 에밀 졸라는 그에게 눈으로 본 그대로 삶을 묘사하는 능력을 지녔다고 찬사를 보냈고, 주변 사물에 대한 강한 공감 능력이 앞으로도 작품 활동을 하는 데 기준으로 작용할 것이라고 예견했다. 세월이 흐르고 모네는 자기 정원의 은신처에서 영감을 얻으면서 졸라의 예측을 실현했다. 그는 예술이란 자연 앞에서 스스로를 표현하는 수단이라고 간단히 정의했으며 말보다는 자신의 작품에서 경이로운 자연에 대한 존경심을 찾을 수 있을 것이라고 확신했다. 모네는 이 세계를 지적으로 이해할 수 있는 영역으로 좁혀서 정의하려는 모든 철학을 거부하고 자신이 예술 활동을 이어갈 수 있었던 힘에 대해서 클레망소에게 설명했던 적이 있다. 그는 자연 현상을 관찰함으로써 자신의 감각과 세계를 조화시킬 수 있었다고 말했다. "나는 우주가 내 앞에 펼쳐 보이는 광경을 보고 붓이 그것을 증언하도록 했을 뿐이다."

모네의 마지막 작품 〈수련〉 대장식화는 평생에 걸친 관찰을 아우른다는 의미가 있다. "잔잔한 연못의 평화로운 풍경" 속에는 모네가 평생에 걸쳐 찾다가 마침내 자신의 정원을 그리면서 발견한 예술과 자연 간의 공명이 잘 드러나 있다.

오늘날 지베르니 정원은 모네 생전 그대로의 모습으로 만들었다기보다는 원래 정신을 살리는 방향으로 복원한 것이다. 남아 있는 사진과 한창 때 정원을 본 방문객들의 기억에 따라 꽃과 나무를 심기는 했지만 조심스럽게 수정이 이루어졌다. 구근과 종자 중에 더 이상 구할 수 없는 것이 많았고, 시멘트와 벽돌로 보강해 길을 넓히는 것과 같이 토양 보호를 위한 변화가 필요했다. 그러나 모네의 비전은 유지되었으며, 모네와 선택받은 손님들만 누릴 수 있었던 풍경을 이제 세계 곳곳의 방문객들이 공유하게 되었다.

오늘날 모네의 정원

모네가 살아 있는 동안 방문객들은 그의 정원을 산책하는 것을 내밀한 예술적 영감을 들여다볼 수 있는 특권으로 생각했다. 또한 통찰력 있는 방문객들은 캔버스에 칠하는 물감뿐만 아니라 자연까지 예술을 표현하는 도구로 몸에 익히려는 화가의 비전을 알아차렸다.

1901년 여름에 아르센 알렉상드르는 지베르니를 방문하고 나서 이렇게 말했다. "발 근처, 머리 위, 가슴 높이, 어디를 둘러보든 연못이 있고 꽃으로 둘러싸인 울타리와 꽃 장식이 있다. 색채의 효과는 즉흥적인 듯 보이지만 사실 사전에 계산된 것이고 계절마다 새로워진다." 오늘날 수많은 사람들이 모네의 정원을 방문해서 아름다운 경치를 즐기지만 모네의 사후 수십 년 동안 정원이 제대로 관리되지 않았다는 사실을 아는 이는 드물다.

모네가 죽은 후 그의 아들 미셸이 지베르니 부지를 물려받았다. 하지만 실제로 지베르니에 거주한 사람은 모네의 의붓딸 블랑슈였다. 그녀는 1927년부터 1947년에 죽을 때까지 겨우 정원사 한 명을 고용해 그 넓은 정원을 관리하느라 갖은 고생을 했다. 그녀가 죽은 후 정원은 그대로 방치되었다. 1960년에 미셸이 자동차 사고로 사망하면서 지베르니 부지는 프랑스 정부 소유가 되었다. 모네의 집과 정원은 심각하게 황폐해졌고 복구하려면 다각적인 노력이 필요했다.

20년에 걸쳐 후원자와 학자, 기술자, 정원사들이 힘을 합쳐 모네의 꿈을 되살렸다. 복원된 정원은 1980년 9월에 대중에게 공개되었고 이제 수많은 사람들이 지베르니의 정원에서 모네의 예술 정신을 느낄 수 있게 되었다.

파리에서 지베르니 가는 법
지베르니에 있는 모네의 집과 정원은 파리 생라자르역 또는 루앙역에서 르아브르행 열차를 타고 베농역에서 내려(45분 소요) 버스를 타고 15분 정도 더 가야 한다. 월요일에는 그림을 그리려는 사람들에게만 개방한다고 한다.

지베르니 정원
오른쪽은 모네의 꽃의 정원과 물의 정원의 배치도다. 모네가 죽은 후 꽃의 정원에서 물의 정원으로 통하는 지하 통로를 만드는 등 몇 가지 변화가 있었다. 하지만 정원의 순간적인 아름다움을 해마다 부활시키는 전체적인 계획을 그대로 유지함으로써, 새로운 세대도 잘 가꾸어진 자연에 대한 모네의 열정을 공유할 수 있게 되었다.

지베르니 모네의 집과 정원

주소 Foundation Claude Monet, 84 Rue Claude Monet, 27620 Giverny, France
전화 (0)2 32 51 28 21
홈페이지 www.fondation-monet.com
운영 오전 9시 30분~오후 6시(4월 1일부터 10월 31일까지 개장)

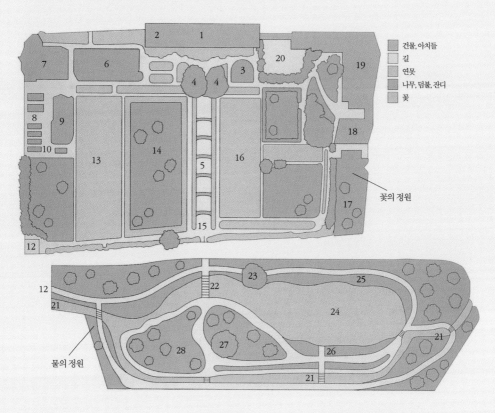

건물, 아치들
길
연못
나무, 덤불, 잔디
꽃

꽃의 정원

물의 정원

1 집	11 마로니에 울타리	20 닭과 칠면조 사육장
2 첫 번째 작업실 위 모네의 침실	12 지하 통로 출입구	21 루 강과 연결된 수로
3 크랩애플 나무	13 단색 화단과 다색 화단	22 등나무로 덮인 일본식 다리
4 주목나무 한 쌍	14 장미와 과실수, 네모난 화단이 있	23 수양버들
5 장미 아치가 있는 그랑 알레	는 잔디밭	24 수련 연못
6 보리수나무길	15 구(舊)정문	25 등나무
7 두 번째 작업실(1897)	16 색색의 화단	26 장미 아치
8 소규모 온실	17 가지시렁을 설치한 사과나무	27 너도밤나무와 모란
9 대규모 온실	18 모네의 수석 정원사가 살았던 집	28 대나무숲
10 온상	19 세 번째 작업실(1915)	

가쓰시카 호쿠사이(葛飾北斎, 1760~1849)
모네가 작품을 수집했던 일본 화가로 우키요에파이며 판화 제작자, 삽화가다.

귀스타브 조프루아(GUSTAVE GEOFFROY, 1855~1926)
프랑스 작가이자 미술 비평가로 모네와 오랫동안 친하게 지냈으며 정원을 사랑했다. 1922년에
모네의 허락을 받은 전기를 출판했다.

귀스타브 카유보트(GUSTAVE CAILLEBOTTE, 1848~1894)
프랑스 화가이자 컬렉터로 인상파 작품들을 구입했다. 모네와 가까운 친구였고 정원에 깊은 애
정을 보였다.

로저 마르크스(ROGER MARX, 1859~1913)
저널리스트이자 예술품 컬렉터. 세잔의 작품을 평단이 받아들이도록 하는 데 지대한 역할을 했
으며 모네의 후기 연작, 특히 〈수련〉의 열렬한 옹호자였다.

릴라 캐벗 페리(LILLA CABOT PERRY, 1848~1933)
미국 화가로 가족과 함께 한때 지베르니에 살았으며 모네의 가족과 오랫동안 우정을 유지했다.

마르셀 프루스트(MARCEL PROUST, 1871~1922)
프랑스의 작가로 문학계의 거장이다.

마르테 오슈데 버틀러(MARTHE HOSCHEDÉ-BUTLER, 864~?)

모네의 두 번째 아내 알리스의 장녀. 동생 수잔이 죽고 나서 수잔의 남편이었던 시어도어 버틀러와 결혼했다.

메리 카샛(MARY CASSATT, 1845~1926)
1874년 파리에 정착한 미국인 화가. 에드가 드가와의 인연으로 인상파에 들어오게 되었으며 인상파 전시회에 참여한 유일한 미국인이다.

미셸 모네(MICHEL MONET, 1878~1966)
모네의 둘째 아들.

블랑슈 오슈데-모네(BLANCHE HOSCHEDÉ-MONET, 1865~1947)
모네의 두 번째 아내 알리스의 둘째 딸. 뛰어난 외광파 화가였고 모네의 장남 장과 결혼했다.

샤를 글레르(CHARLES GLEYRE, 1808~1874)
스위스 태생의 화가로 삶의 대부분을 파리에서 보냈다. 개인적으로 스튜디오를 운영했으며 바지유, 모네, 르누아르, 시슬레 등 위대한 인상파 화가들을 많이 가르쳤다.

수잔 오슈데 버틀러(SUZANNE HOSCHEDÉ-BUTLER, 1868~1899)
모네의 두 번째 아내 알리스의 셋째 딸. 시어도어 버틀러와 결혼해 1893년에 제임스를, 1894년에 릴리로 알려진 알리스를 낳았다. 많은 의붓딸 중에 모네가 가장 좋아한 그림 모델이었다.

스테판 말라르메(STÉPHANE MALLARMÉ, 1842~1898)
상징주의 시인으로 르누아르, 에드가 드가, 베르트 모리조, 모네 등 인상파 화가들과 가깝게 지냈다.

시어도어 로빈슨(THEODORE ROBINSON, 1852~1896)
미국 화가. 한때 지베르니에 살면서 그림을 그렸고 모네와 가깝게 지냈다.

시어도어 버틀러(THEODORE BUTLER, 1861~1936)
모네의 가족과 깊은 관계를 맺은 미국인 화가로 지베르니에 정착했다. 1882년 모네의 의붓딸 수

잔 오슈데와 결혼했으며, 수잔이 죽은 후 1900년에 수잔의 언니 마르테와 결혼했다.

아르센 알렉상드르(ARSÈNE ALEXANDRE, 1859~1937)
프랑스 작가이자 역사가. 모네가 살아 있는 동안 수많은 기사와 책을 통해 모네에 대한 강한 지지를 표현했다.

안도 히로시게(安藤廣重, 1797~1858)
모네가 존경하며 작품을 수집했던 일본 화가로, 우키요에 거장들 중 마지막 세대다.

알리스 오슈데-모네(ALICE HOSCHEDÉ-MONET, 1844~1911)
결혼 전 이름은 알리스 랭고. 에르네스트 오슈데와 결혼하여 여섯 명의 자녀를 낳았다. 에르네스트가 파산했을 때 오슈데 가족은 모네의 집으로 와서 의탁했다. 알리스는 모네의 병든 아내 카미유를 간호했으며, 카미유가 죽은 후 모네의 평생 동반자가 되었다. 1892년에 오슈데가 사망한 후 모네와 결혼했다.

알프레드 시슬레(ALFRED SISLEY, 1839~1899)
인상파 화가. 프랑스에서 태어났으나 부모가 모두 영국인이다. 샤를 글레르 스튜디오에서 공부하며 르누아르와 모네를 만났고, 이후 계속 가깝게 지냈다.

에두아르 마네(ÉDOUARD MANET, 1832~1883)
프랑스 화가. 현대적인 소재에 대한 솔직하고 직접적인 접근으로 인상파 예술가들에게 지대한 영향을 주었다. 마네는 인상파 화가들과 전시회를 하지는 않았지만 모네가 아르장퇴유에 있을 때 아주 가깝게 지냈으며 모네는 그에게 야외에서 그림을 그려보라고 격려했다.

에르네스트 오슈데(ERNEST HOSCHEDÉ, 1837~1892)
백화점 소유주이며 몽즈롱에 있는 저택을 장식할 패널화를 모네에게 의뢰했다. 수입 이상의 사치스러운 생활을 하다가 결국 파산하자 가족들을 데리고가서 모네의 집에 의탁했다.

에밀 졸라(ÉMILE ZOLA, 1849~1902)

사회 개혁에 열정을 보였던 프랑스의 소설가. 1860년대와 1870년대에 거리낌 없는 예술 평론을 했으며 처음으로 모네에게 공식적인 지지를 보냈고 이후 친구로 지냈다.

옥타브 미르보(OCTAVE MIRBEAU, 1848~1917)
소설가이자 극작가. 지베르니에 있는 모네의 집에 정기적으로 방문했으며 모네처럼 정원에 열정적이었다.

외젠 부댕(EUGÈNE BOUDIN, 1824~1898)
프랑스 해변 풍경화가. 모네가 화가로 활동하던 초기에 야외에서 그림을 그리도록 격려했다. 1874년에 개최된 첫 번째 인상파 전시회에 출품했다.

자크 오슈데(JACQUES HOSCHEDÉ, 1869~?)
모네의 두 번째 아내 알리스의 장남.

장 모네(JEAN MONET, 1867~1914)
모네의 장남. 1897년에 블랑슈 오슈데와 결혼했다.

장 피에르 오슈데(JEAN-PIERRE HOSCHEDÉ, 1877~1961)
모네의 두 번째 아내 알리스의 작은아들. 클로드 모네의 회고록인 《잘못 알려진 사실들Claude Monet, ce mal connu》(1960)을 집필했다.

제르맹 오슈데-살레루(GERMAINE HOSCHEDÉ-SALEROU, 1873~1969)
모네의 두 번째 아내 알리스의 막내딸.

조르주 클레망소(GEORGES CLEMENCEAU, 1841~1929)
언론인이자 정치가로서 1881년에 〈라 쥐스티스〉를 창간했으며, 1906~1909년, 1917~1920년에 프랑스 총리를 역임했다. 1880년대부터 모네와 아주 친하게 지냈으며 정원을 사랑했다. 프랑스 정부가 〈대장식화〉를 후원하는 데 적극적인 역할을 했다.

조스 베른하임-쥔(JOSSE BERNHEIM-JEUNE, 1870~1941) 가스통 베른하임 쥔(1870~1953)
프랑스 미술상. 20세기 초 파리 갤러리에서 인상파와 후기 인상파 작품을 전문으로 취급했다. 모네는 미술상 뒤랑-뤼엘뿐만 아니라 베른하임-쥔 갤러리를 통해서도 일했다.

존 레슬리 브렉(JOHN LESLIE BRECK, 1860~1899)
미국인 화가. 지베르니에 머무르면서 모네 및 모네의 가족과 잠시 우정을 나누었다.

존 싱어 사전트(JOHN SINGER SARGENT, 1856~1925)
미국 화가이며 상류층 인물들의 초상화가로 성공을 거두었다. 파리에서 모네를 만났고 모네가 지베르니에 정착한 초기에 그를 방문하여 함께 야외 회화를 연구했다.

카미유-레오니 동시외(CAMILLE-LÉONIE DONCIEUX, 1847~1879)
모네의 첫 번째 아내로 1870년에 결혼하여 아들 장과 미셸을 낳았다. 함께 사는 동안 모네의 그림 모델이었으며, 〈정원의 여인들〉(1866~1867), 〈아르장퇴유, 화가의 집〉(1873) 등의 그림에 등장한다.

카미유 피사로(CAMILLE PISSARRO, 1830~1903)
프랑스 화가로 인상파의 주요 멤버. 여덟 차례 개최된 인상파 전시회에 모두 출품했다. 1871년에 런던에서 모네와 만났으며 모네에게 폴 뒤랑-뤼엘을 소개시켜주었다.

클로드 아돌프 모네(CLAUDE-ADOLPHE MONET, 1800~?)
모네의 아버지로 르아브르의 교외 지역인 잉구빌에서 소규모 사업을 했다.

펠릭스 브뢰이(FÉLIX BREUIL)
모네의 수석 정원사로 아이리스의 다양성에 관한 글을 썼다. 1890년대 초부터 지베르니에서 일했으며 1차 세계대전이 끝날 때까지 모네와 함께 지냈다.

폴 뒤랑-뤼엘(PAUL DURAND-RUEL, 1831~1922)
파리에서 활동한 프랑스 미술상. 모네가 살아 있는 동안 내내 대리인으로 활동했다. 1886년 뉴욕

에 있는 아메리카 아트 갤러리에서 모네의 작품을 미국 대중에게 소개한 것을 비롯하여 수많은 전시회를 열었다. 뒤랑-뤼엘의 두 아들 조르주와 조제프도 아버지의 사업에 합류했다.

폴 세잔(PAUL CÉZANNE, 1839~1906)
프랑스 화가로 19세기 후반 미술계에서 매우 중요한 인물로 꼽힌다. 지베르니에 있는 모네의 집을 방문했다.

프레더릭 칼 프리스크(FREDERICK CARL FRIESEKE, 1874~1939)
지베르니에서 14년 동안 살았던 미국 화가. 모네의 집 바로 옆집에 살았지만 교류했다는 기록은 없다.

프레데리크 바지유(FRÉDÉRIC BAZILLE, 1841~1870)
파리에 있는 샤를 글레르의 작업실에서 모네, 르누아르, 시슬레와 함께 공부한 프랑스 화가. 프로이센-프랑스 전쟁에서 전사할 때까지 모네와 깊은 우정을 나누었다.

피에르 오귀스트 르누아르(PIERRE AUGUSTE RENOIR, 1841~1919)
프랑스 화가로 인상파의 주요 멤버다. 샤를 글레르의 스튜디오에서 시슬레와 모네를 만나 함께 공부했고 인상파 전시회에서 첫 3회에 걸쳐 작품을 전시했다. 모네와 교류를 지속했고 가끔 함께 그림을 그리기도 했다.

|참|고|문|헌|

A Day in the Country: Impressionism and the French Landscape. Exh. cat. Los Angeles: Los Angeles County Museum of Art, 1984.

GERDTS, WILLIAM H. *Lasting Impressions: American Painters in France 1865–1915*. Exh. cat. Evanston, Illinois: Terra Foundation for the Arts, 1992.

GERDTS, WILLIAM H. *Monet's Giverny: An Impressionist Colony*. New York: Abbeville Press, 1993.

GOMES, ROSALIE. *Impressions of Giverny: A Painter's Paradise 1883–1914*. San Francisco: Pomegranate Art-Books, 1995.

HOUSE, JOHN. *Monet: Nature into Art*. New Haven and London: Yale University Press, 1986.

MAYER, STEPHANIE. *First Exposure: The Sketchbooks and Photographs of Theodore Robinson*. Giverny: Muséee d'Art Améericain, Giverny/Terra Foundation for the Arts, 2000.

MICHELS, HEIDE and GUY BOUCHE. *Monet's House: An Impressionist Interior*. London: Frances Lincoln, 1997.

Monet: A Retrospective (ed. Charles F. Stuckey). New York: Hugh Lauter Levin Associates, Inc., 1985.

Monet by Himself: Paintings, drawings, pastels, letters (ed. Richard Kendall). Boston: Little Brown and Company, 1989.

Monet's Years at Giverny: Beyond Impressionism. Exh. cat. New York: Metropolitan Museum of Art, 1978.

ORR, LYNN FEDERLE. *Monet: Late Paintings of Giverny from the Muséee Marmottan*. Exh.

cat. San Francisco: San Francisco Fine Arts Museums, 1994.

REWALD, JOHN. *The History of Impressionism*. New York: The Museum of Modern Art, 1973.

RUSSELL, VIVIAN. *Monet's Garden:Through the Seasons at Giverny*. London: Frances Lincoln, 1995.

RUSSELL, VIVIAN. *Monet's Water Lilies*. London: Frances Lincoln,1998.

SAGNER-DUCHTING, KARIN. *Monet at Giverny*. Munich: Prestel, 1999.

STUCKEY, CHARLES F. *Claude Monet 1840–1926*. Exh. cat. Chicago: The Art Institute of Chicago, 1995.

STUCKEY, CHARLES F. *Monet: Water Lilies*. New York: Hugh Lauter Levin Associates, Inc.,1988.

TUCKER, PAUL HAYES. *Monet at Argenteuil*. New Haven and London: Yale University Press, 1982.

TUCKER, PAUL HAYES. *Claude Monet: Life and Art*. New Haven and London: Yale University Press, 1995.

TUCKER, PAUL HAYES. *Monet in the '90s. The Series Paintings*. Exh. cat. Boston: Museum of Fine Arts, 1989.

TUCKER, PAUL HAYES. *Monet in the 20th Century*. Exh. cat. New Haven and London: Yale University Press, 1998.

WILDENSTEIN, DANIEL. *Monet. Catalogue Raisonné*. 4 vols. Cologne: Benedikt Taschen, 1996.

|감|사|의|글|

아낌없는 도움과 격려로 이 책을 빛내준 많은 분들에게 지면을 빌려 감사를 표하고 싶습니다. 먼저 프랜시스 링컨 리미티드 출판사 관계자 여러분 고맙습니다. 이 프로젝트를 기획하고 총괄해준 캐리 스미스, 꾸준함과 창의력이 요구되는 그림 편집 작업을 맡아준 수 글래드스톤, 그리고 여러모로 지원을 아끼지 않았던 프랜시스 링컨에게 특별한 감사를 표합니다. 도움을 준 톰 암스트롱에게 감사를 전합니다. 원고를 편집해준 지니 존슨에게도 큰 빚을 졌습니다. 처음부터 끝까지 그녀가 열의를 가지고 격려해준 덕분에 이 작업을 해낼 수 있었습니다.

연구를 도와준 시카고 테라 미술관 스태프들, 특히 셸리 로만 알베레라와 지베르니에 있는 미국 미술관의 데릭 카트라이트의 노고에 감사드립니다. 또한 로널드 한슨을 비롯한 시카고 예술학교의 플랙스먼 도서관 직원 여러분과 래리 오벡을 비롯한 시카고 컬럼비아 칼리지의 도서관 직원들에게도 감사드립니다. 저를 소속 학자로 포함시키고 지원해주신 시카고 뉴베리 도서관의 관계자 여러분 항상 고맙습니다. 도움이 필요할 때마다 손을 내밀어주신 시카고 미술관 유럽회화부의 데이비드와 메리 윈튼 그린 큐레이터 글로리아 그룸에게도 특별한 감사를 전합니다.

이 책을 쓰는 동안 가족과 친구들도 인내심 있게 나를 지켜보며 따뜻한 유머로 격려해주었습니다. 항상 곁에서 얘기를 들어준 어머니 엘리너 맨코프와 이 작업을 시작하기 전에 꽃에 대한 사랑과 모네에 대한 존경으로 나에게 감명을 주었던 아버지 필립 맨코프, 진심으로 사랑합니다. 책을 쓰는 동안 내 정신을 고양시켜준 친구 앤 브리졸라라, 제이 프레이, 폴라 럽킨, 사라 마게슨, 앤드류 워커에게도 고마움을 전합니다. 항상 흔쾌히 통찰력을 나누어준 폴 재스콧과 마이클 하이어스, 정말 고맙습니다. 지니 존슨과 존 포터, 함께 지베르니로 여행하면서 정말 즐거웠습니다. 멋진 사진을 찍어준 지니와 중요한 장소들을 찾아준 존 덕분에 뜻 깊은 여행이 될 수 있었습니다. 마지막으로 런던에서 따뜻하게 나를 맞아준 비 톰슨에게 감사를 표하고 싶습니다. 그녀의 정원은 내 집처럼 편안했습니다. 이 책을 그녀에게 바치고 싶습니다.

데브라 맨코프

모네가 사랑한 정원

초판 1쇄 2016년 3월 30일
　　7쇄 2022년 5월 30일

지은이 | 데브라 맨코프
옮긴이 | 김잔디

대표이사 겸 발행인 | 박장희
제작 총괄 | 이정아
편집장 | 조한별

디자인 | Design co*kkiri

발행처 | 중앙일보에스(주)
주소 | (04513) 서울시 중구 서소문로 100(서소문동)
등록 | 2008년 1월 25일 제2014-000178호
문의 | jbooks@joongang.co.kr
홈페이지 | jbooks.joins.com
네이버 포스트 | post.naver.com/joongangbooks
인스타그램 | @j__books

ISBN 978-89-278-0747-6 03600